일러두기

- 이 책에 나오는 외래어는 국립국어원의 외래어 표기법에 따랐습니다. 단, 외래어 표기법과 다르게 굳어진 일부 고유명사의 경우 이를 우선으로 적용했습니다.

- 그림 제목에는 〈 〉, 전시회 제목에는 《 》, 단행본 제목에는 「 」, 영화 및 드라마, 잡지, 단편소설 제목 등에는 「 」를 사용했습니다.

- 그림 정보는 화가명, 제목, 제작 연도, 제작 방법, 소장처 순으로 기재했으며, 정보가 부족하거나 확인이 어려운 부분은 기재하지 않았습니다.

- 이 책에 사용된 일부 작품은 SACK을 통해 ADAGP, ARS, Picasso Administration, VAGA at ARS와 저작권 계약을 맺은 것입니다. 저작권법에 의하여 한국 내에서 보호를 받는 저작물이므로 무단 전재 및 복제를 금합니다.

 ⓒ Agnes Martin Foundation, New York / Artists Rights Society (ARS), New York

 ⓒ The Willem de Kooning Foundation, New York / SACK, Seoul, 2023

 ⓒ Georgia O'Keeffe Museum / SACK, Seoul, 2023

 ⓒ 2023 Wayne Thiebaud Foundation / Artists Rights Society (ARS), New York

 ⓒ Successió Miró / ADAGP, Paris – SACK, Seoul, 2023

 ⓒ 2023 – Succession Pablo Picasso – SACK (Korea)

- 이 책에 사용된 일부 작품은 화가 개인과 화가의 에이전시 등을 통해 저작권 계약을 맺은 것입니다. 저작권법에 의하여 한국 내에서 보호를 받는 저작물이므로 무단 전재 및 복제를 금합니다.

 31쪽: 〈Grand Central Cafe, Girl in a Blue Skirt〉 ⓒ Sally Storch, 2006

 205쪽: 〈 〉 ⓒ 고지영, 2018

 247쪽: 〈드로잉〉 ⓒ 윤성열(PKM 갤러리 제공), 1981

- 이 책에 사용된 사진 일부는 아래와 같이 허가를 받았습니다. 그 외의 사진은 지은이가 직접 촬영한 것입니다. 무단 전재 및 복제를 금합니다.

 134쪽: 부산시립미술관 전경(부산시립미술관 제공)

 137쪽: 이우환 공간 표지판(부산시립미술관 제공)

 146쪽: 미시간 호수 전경(셔터스톡 ⓒUbjsP)

 152쪽: 조안 미첼의 〈라 그랑드 발레〉 이미지로 만들어진 우표(셔터스톡 ⓒspatuletail)

 243쪽: PKM 갤러리 《윤형근의 기록》 전시 전경(PKM 갤러리 제공)

나의
다정한
그림들

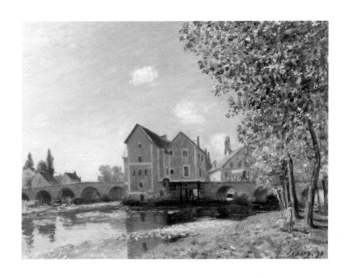

나의 다정한 그림들

보통의 일상을 예술로 만드는 방법

조안나 지음

마로니에북스

색점과 조각난 마음의
싱그러움 속으로

"정말 열심히 사시는 것 같아요."

내가 2년째 진행하고 있는 '에세이쓰기연습' 모임 때, 영문학과 휴학
생이었는지 취업 준비생이었는지, 지금은 기억이 가물가물한 20대 연습
생이 해준 말이다. 나를 잘 모르는 사람, 그것도 나보다 어린 사람, 나와
책 이야기를 몇 번 나누고 메일 한두 번 주고받은 게 전부인 사람에게 그
런 말을 들으니 기분이 묘했다. 열심히 사는 게 촌스러운 시대인가.

'아, 내가 참 열심히 살긴 하지.'

열심히 산다는 말은 내가 평생 들어 온 말이다. 학생 때는 전 과목 공
부를, 학부생 때는 학과 공부와 잡다한 독서를, 회사에 다닐 때는 책과
관련된 모든 일을 '참 열심히' 했다. 그럼 노는 것은 어땠을까? 나에게 노
는 일은 곧 무언가를 쓰거나 그리거나 정리하는 일이었다. 시시하게도,
진한 연애를 하거나 죄책감이 들 정도로 쇼핑을 하는 것도 어디까지나

일시적인 순간들이었다. 그럼에도 나는 철저히 실패한 '작가'이다. 결국엔 그렇게 노래 부르던 소설가가 되지 못했고, 정답이 없는 문학에 답이 있을지도 모르겠다며 나만의 방식으로 에세이를 쓰는 법을 매일 이야기하고 있기 때문이다. 눈과 귀는 둘이지만 입은 하나니까 많이 보고 듣고, 적게 말하려고 노력했는데 너무나 많은 말을 내뱉고 사는 것 같다.

말을 줄이기 위해 시작한 취미가 바로 미술관 가기, 그림 보기이다. 그곳에선 말이 필요 없고, 그 어떤 언어로도 설명할 수 없는 감정에 온전히 젖어 있을 수 있다. 넓은 벽면에 그림이나 예술 작품이 걸려 있는 그곳은 입(말)은 하나지만 마음은 여러 개일 수 있는 공간이다. 그중에서도 내가 좋아하는 미술관은, 집에서 혹은 일터에서 가까운 미술관이다. 광화문 시절에는 서울시립미술관을 좋아했고, 인디애나주 시절에는 노터데임대학교 스나이트 미술관(snite museum of art)과 시카고 미술관(The Art Institute of Chicago)에 자주 갔다. 용인으로 이사한 뒤에는 가까운 미술관을 찾지 못했는데, 얼마 전 호암미술관이 재개관해서 두어 번 갔다 왔다. 아이

와 함께 동네 마실 가듯 자주 가는 에버랜드 옆이다. 그곳에 가서 잃어버렸던 어떤 감각을 되찾을 수 있었다.

어느 비 오는 날, 혼자 비싼 택시를 타고 들어가 고즈넉한 전통 정원 희원을 통과해 도착한 호암미술관에는《한 점 하늘, 김환기》가 펼쳐져 있었다. 전시 구성상 마지막에 등장한 '거대한 작은 점' 시리즈는 곡선으로 서 있는 가벽에서 점점이 그 모습을 찬란히 드러냈다. 이미 환기미술관에서 보았던 작품들도 있지만 생전 처음 보는 것처럼 새롭다. 역시 같은 작품도 어디서 보느냐에 따라 다르게 다가온다.

"어디서 무엇이 되어 다시 만나랴."

광활한 땅에서 막막한 이방인이 되어, 흑점을 찍었다가 청점을 찍었다가 밤이 되도록 밖에 나가지 못하고 작업하는 김환기의 모습이 그려진다. 전시 중간중간 벽면에 프린트되어 있는 그의 뉴욕 일기가 그림의

안내서처럼 따라붙는다. 익히 읽어 익숙한 이의 음성이 들린다. "앞으로 한 사흘 더 해야 끝날 것 같으나 완벽엔 못 갈 것 같다." 애초에 이 세상에 완벽이라는 것이 있던가. 다시 손질하고 내일까지 끝내는 걸 목표로 삼을 뿐이다. 그 후에도 색점, 횡점, 또 다른 점의 시작… 104"×82" 울트라마린 블루 완성. 코끝 시린 겨울을 지나 몹시 무더운 여름날에도 그는 홍점으로 시작해 울트라마린 블루와 프러시안 블루로 마무리한다. 친구를 그리워하는 서러운 마음으로 그리지만 결과는 아름답고 청량하고 명랑한 그림이 되기를 바라는 화가의 작업 일지를 통해 오늘도 읽고, 쓰고, 고치고, 받아 적고, 그 내용에 덧붙인 나의 조각난 마음들을 바라본다.

'색이 가득한 하루를 보내고 싶다.'

그렇게 단어에서 색으로, 문장에서 점, 선, 면으로 도망친 기록을 다시 모으기로 다짐했다. 대형 캔버스에 일을 시작하는 마음으로 빈 노트

만 보면 어김없이 떠오르는 화가와 작품을 불러와 무채색인 작가 생활
에 색을 입히기 시작했다. 일상에 도착하는 반가운 택배 박스처럼 빛깔
을 정교하게 엎지른 그림들은 감상만으로도 충분한 만족감을 주었다.
내 그림을 그릴 줄 모르고(따라 그리기만 잘하고) 볼 줄만 아는 이의 자유로 모
든 것을 즐거운 일탈로 받아들였다. 김환기의 말에 따르면 미술은 철학
도 미학도 아니다. 하늘, 바다, 산, 바위처럼 있는 거다. 꽃의 개념이 생
기기 전, 꽃이란 이름이 있기 전을 생각해 본다는 그의 말처럼 내 옆에
공기처럼 머물던 그림들이 오늘의 지루한 작업을 끝마치게 도와주었다.
조각난 마음들이 한 폭의 워드 화면 안에서 조화롭게 배치되었다.

　　내가 쓰는 펜, 그릇, 입는 옷, 신는 신발, 걸치는 가방, 붙이는 마스킹
테이프와 포스트잇, 애플 워치의 페이스, 벽에 붙이는 액자까지 모두 그
그림들을 닮아 있다. 주변이 온통 갤러리로 느껴진다. 소설을 필사할 때
도, 설거지를 할 때도, 거울 앞에 서서 옷매무새를 고칠 때도, 인스타그
램에 '#오늘의커피독서' 태그를 달아 사진을 올릴 때도 나는 미술을 감

상하는 마음으로 '오랫동안 천천히' 바라본다. 파랑 옆엔 라이트 옐로, 갈색 옆엔 민트, 회색 옆엔 버건디. 좋아하는 색 옆에 그다음으로 좋아하는 색을 놓아 본다. 여름엔 겨울을 기다리는 마음으로, 겨울엔 여름을 그리워하는 마음으로 찾아 헤맸던 그림들을 하나씩 풀어놓으려고 한다. 아침 커피와 점심 스노클링, 저녁 시리얼처럼 싱그러운 것투성이다. 김환기 무제작처럼 보기만 해도 좋은 것들을 노트에 적다 보니 또 밤이 깊었다. 어디서 무엇이 되어 다시 만나더라도 환하게 웃을 수 있을 것 같다. 이 다정한 그림들만 옆에 있다면 말이다.

차례

이제야 마음이 편안해진다

내가 좋으면 이미 충분하지

꾸준함이 예술이 될 때

슬픔을 건너는 힘

■

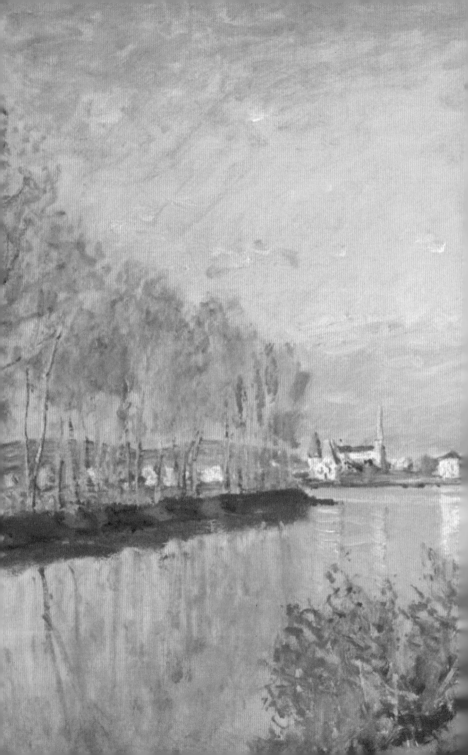

쓴맛이 없는
단맛은 없어

결혼 9년 만에 영화관 나들이를 다녀왔다. 시가 별장인 홍천 집을 베이스캠프로 삼고 아이와 겨울방학을 보내던 중 아이맥스로 「아바타: 물의 길」(2022)을 볼 기회가 생긴 것이다. 아이의 독감에 이어서 나의 목감기, 남편의 알레르기로 추운 겨울을 더 춥게 보내고 있던 와중에 찾아온 한 줄기 빛 같은 시간이었다. 영화는 충분히 아름답고 신비로웠으며 3D 안경을 끼고 본 탓에 어지러울 정도로 선명했다. 평소에 VR로 짧은 영상만 봐도 두통이 났는데 세 시간 넘게 환상적인 화면을 보고 있자니 머리가 크게 고장 난 것처럼 감각이 없어졌다. 전형적인 미국식 가족주의 스토리였지만 스크린 화면을 가득 채우는 영상만큼은 역대급으로 아름다웠다.

「아바타: 물의 길」의 그 모든 화려한 장치에도 불구하고, 올해 내게 가장 환상적으로 다가왔던 영화는 따로 있다. 톰 크루즈 주연의 「바닐라

스카이」(2001)이다. 새해를 열 때 우연히 넷플릭스에서 이 영화를 다시 봤는데, 한 해를 닫을 때도 생각났다. 이 영화를 보고 나면, 원작 제목(Open Your Eyes)처럼 눈을 크게 뜨고 삶을 제대로 살고 싶어지기 때문이다.

「바닐라 스카이」에는 클로드 모네(Claude Monet, 1840~1926)의 〈아르장퇴유의 센강〉이라는 그림이 등장한다. 거대한 출판 기업을 그대로 물려받은 데이비드(톰 크루즈 역)가 집에 소장하고 있는 그림이다. 20년 전의 톰 크루즈, 카메론 디아즈, 페넬로페 크루즈의 아름다운 얼굴과 몸 자체가 예술품이지만 이 작품을 전반적으로 지배하는 바닐라색 하늘이 영화를 평생 기억하게 만든다(아마 「아바타: 물의 길」의 바다색보다 내 기억에 오랫동안 남을 것이다). 달콤한 꿈에서 깨어나고 싶은가, 아니면 꿈인 걸 알면서도 그곳에서 거짓된 삶을 살 것인가를 되묻는, 시대를 앞서간 스릴러물이다. 시간이 흐르고 다시 보니 이 영화만큼 꿈과 현실의 경계선을 잘 그린 작품도 없는 것 같다.

모네의 '센강' 시리즈는 유독 하늘이 예쁘기로 유명하다. 같은 센강을 알프레드 시슬레, 피에르 오귀스트 르누아르(Pierre-Auguste Renoir, 1841~1919), 에드바르 마네(Edouard Manet, 1832~1883)가 똑같이 목가적으로 즐겨 그렸다. 하나같이 잔잔한 센강 위에 이 세상 하늘 같지 않은 환상적인 일출 장면

클로드 모네, 〈라바쿠르의 센강〉(부분), 1879년, 캔버스에 유채, 프릭 피츠버그

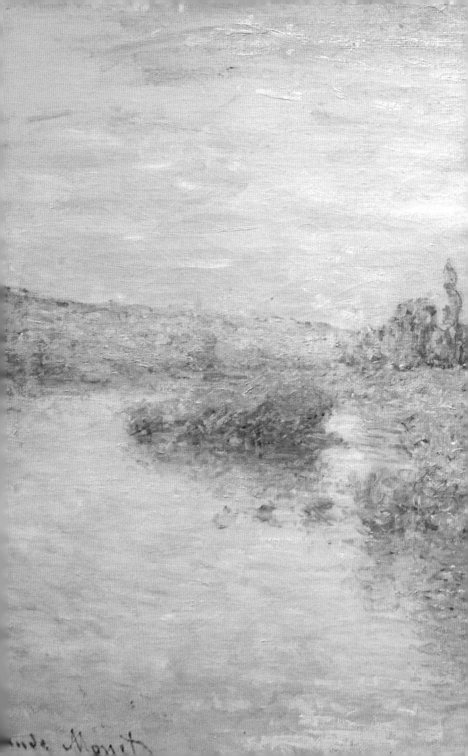

을 재현했다. 모네의 하늘과 시슬리의 하늘은 모두 하나로 향한다. 하늘 중에서도 가장 보기 좋은 연한 하늘 아래 펼쳐진 평화로운 풍경이 속세의 고단함을 잊게 한다. 내가 본 최초의 유럽 하늘이 그러했다. 유독 땅과 닿을 정도로 낮게 깔려 있던 흰 구름 위에 마치 붓으로 그린 듯 파랗던 파리의 하늘. 그런 인상주의풍 하늘에 중독되어서 하늘이 예쁜 곳을 평생 여행하며 살겠다고 다짐하게 됐는지도 모른다. 하늘만 예쁘면 그곳은 이미 그림과 같은 삶이 기다리고 있을 거란 믿음이 있었기 때문이다.

하지만, 모든 것이 가능했던 데이비드의 삶이 불행으로 치달은 것처럼, 바닐라 스카이로는 부족했다. 그 모든 것이 가능하더라도 '진정한 사랑' 없이는 항상 목이 마른 사람처럼 물을 찾아 헤매고 다닐 것이다. 바로 자기 발밑에 물이 흐르고 있다는 건 망각한 채…. 데이비드를 진정으로 사랑한 사람은 함께 오랜 시간을 보낸 줄리아니(카메론 디아즈 역)였건만, 단 하루밖에 만나지 못한 소피아(페넬로페 크루즈 역)를 잊지 못해 잘못된 선택을 하게 된 그 삶에서 무슨 교훈을 얻을 수 있을까. 어디부터가 꿈이고 어디부터가 현실인지 구별하게 된 지 얼마 되지 않았지만 처음 이 영화를 봤을 때부터 줄곧 이 대사를 생각했다.

"The sweet is never as sweet without the sour."
단맛은 신맛 없이 결코 달콤하지 않다.

이 말은 즉, 신맛이 있어야 제대로 된 단맛을 느낄 수 있지 않겠냐고 묻는 것과 같다. 20대 때 흠뻑 좋아했던 인상주의 화가들을 예전만큼 좋아하지는 않는다. 그럼에도 유독 모네의 그림 앞에서 자주 걸음을 멈추는 이유는 그의 그림이 아름다운만큼 슬퍼 보여서다. 파란 하늘 아래 흐르는 센강도, 바람에 흔들리는 나무도, 상대적으로 작게 그린 건물들도 모두 저마다의 이유로 쓸쓸해 보인다. 아름다운 하늘 아래 펼쳐진 우리들의 쓰디쓴 이야기가 궁금해서 계속해서 소설과 그림 속을 헤매는 것이 현재 나의 일이고, 미래에 내가 할 일이다. 「바닐라 스카이」의 명대사처럼 "모든 지나가는 순간은 곧 모든 걸 뒤집을 수 있는 기회"이기에 내 옆에 머무는 소중한 것들의 현재를 오래 기억할 수 있도록 더 많은 기록을 남기려 한다. 그 기록들이 모든 걸 뒤집을 기회를 줄지는 확실하지 않지만, 크지 않은 것들이 아주 큰 결과를 만든다는 사실만은 분명하다.

2023년에는 그동안 모아온 작은 것들이 하나로 묶여서 더 큰 세상으로 나아갈 여섯 번째 책이 세상 밖으로 나온다. 다시 한국 땅에 뿌리를 박고 살게 된 3년간의 이야기를 마무리해야 그다음으로 나아갈 수 있다. 책의 시작은 이 글의 주인공인 모네가 되어도 좋을 것 같다. 내가 처음 감탄하면서 본 하늘도 모네의 것이고, 마지막으로 보고 싶은 하늘도 모네의 것과 가장 비슷하다. 오래 바라보고 있으면 눈물이 차오르는 것들이 있어서 내 삶은 건조하지 않다. 곱디고운 인상주의 그림 앞에서 걸음을 멈췄던 당신도 그러하리라 믿는다.

모네의 하늘은
하와이에도 있었다

결혼 10주년 기념으로 단둘이 하와이 여행을 다녀왔다. 온도와 습도가 매일 완벽해서 넘치게 행복한 바다 수영을 즐겼다. 무엇보다 와이키키 해변의 석양과 미국에서 가장 해가 늦게 진다는 디즈니리조트 라군 해변에서 본 핑크를 품은 바닐라 스카이는 내 생애 가장 인상주의적인 장면이었다. 그 순간만큼은 백만장자도 부럽지 않은 한시(時)였다. 나를 아는 모든 이에게 그 색감을 언어로 공유하고 싶지만 아마도 언어로는 역부족일 것이다.

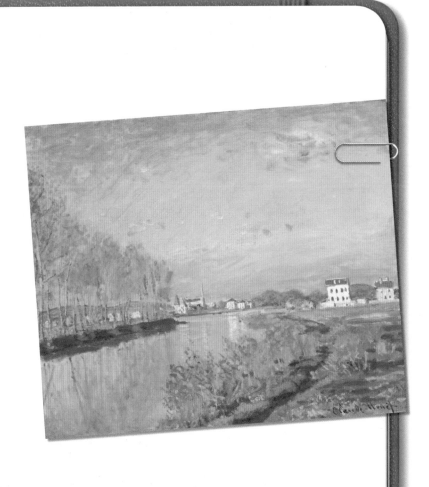

클로드 모네, 〈아르장퇴유의 센강〉, 1873년, 캔버스에 유채, 오르세 미술관

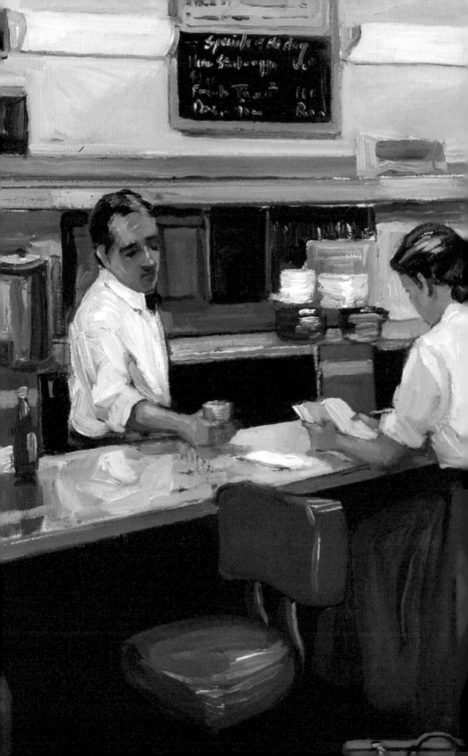

보통 사람이
되는 그림

큰 여행 가방을 밑에 두고 카페에 앉아 책을 읽는 여자. 그에게 건네지는 커피 한잔. 그 옆에 놓인 건 계산서일까, 다이어리일까. 펜이 안 보이니 냅킨일 수도 있겠다. 샐리 스토치(Sally Storch, 1952~)는 널리 알려진 화가는 아니지만(그래서 검색해도 정보가 많이 나오지 않는다), 내가 6년 전부터 핸드폰 사진첩에 그림을 간직하고 다니는 나만의 '에드워드 호퍼'라고 할 수 있다. 스토치의 그림을 설명하는 단 한 줄의 문장은 다음과 같다.

Storch's paintings offer a pure vision of ordinary people unsentimentally portrayed.
스토치의 그림은 감정이 배제된 평범한 사람들의 더없이 맑은 초상을 보여준다.

<div align="right">– 샐리 스토치 홈페이지 소개글</div>

스토치의 그림은 호퍼의 고독과 비슷하면서 다르다. 여성 특유의 부드러움이 그림 전반에 흐른다. 호퍼는 지나치게 차갑고, 가끔은 그 차가움이 식은 피자처럼 먹기 싫어질 때도 있다. 스토치는 캘리포니아를 무대로 작품 활동을 하는 1952년생의 예술가이다. 내가 아는 정보는 이것뿐이고, 나는 홀로 있는 여자들의 뒷모습을 통해 나를 볼 뿐이다. 그들은 계단에서도 신문이나 책을 읽고, 강아지를 산책시키기도 하고, 상점 창문을 바라보며 갖고 싶은 것들을 생각하기도 한다. 〈밤의 이야기들〉이란 작품에서 슬립 차림의 여자는 불이 켜진 반대편 건물을 창밖을 통해 바라보고 있다. 스토치의 예술적 뿌리가 파리의 앙리 마티스(Henri Matisse, 1869~1954), 키스 반 동겐(Kees van Dongen, 1877~1968) 같은 화가에 있다고 하는데 그래서인지 유럽풍의 감미로운 외로움이 느껴진다.

"그리고 침대 위에 펼쳐진 책. 나의 영원한 친구인 책."

책이 놓인 자리는 언제나 내 시선이 머무는 곳이다. 내 글은 모두 일종의 자서전이라, 그림도 자서전이라고 생각하고 수집한다. 스토치의 그림에 아이는 등장하지 않는다. 그들은 언제나 혼자 있다. 그에 반해, 나는 한 가지 일을 오래 붙잡고 밤이 새도록 집중해서 완성하는 것을 3년째 하지 못하고 있다. 밤에만 쓸 수 있는 글이 있는데, 낮에 에너지를 다

『명랑한 은둔자』를 읽고 혼자였다면 가능했을 일의 목록을 적는 일을 그만두었다

써버리니 밤에는 깨어 있을 수가 없다. 책도 평균적으로 하루에 한두 권씩 새로 사는 것 같은데 완독의 기쁨을 누린 책은 그만큼 많지 않다. 그렇게 그림 속에서 '홀로 있던 나'를 회상하는 것으로 만족한다.

남들보다 뒤처지고 있다는 불안감, 더 쓰지 못한 글에 대한 아쉬움, 버는 것보다 쓰는 것이 많아 슬픈 저녁과 개인적인 스케줄을 꿈꿀 수 없는 주말까지…. 현재 내가 누리지 못한 것들이 한꺼번에 몰려와 괴로운 밤에는 캐럴라인 냅이나 스토치 같은 예술가들에게 기대어 잊어버린다. 혼자인 삶을 감정 그대로 기록한 그들을 따라 혼자인 나를 상상해 본다. 알코올의존증과 섭식장애, 애정결핍을 골고루 앓았던 냅은 인생의 모든 단계에서 배우는 것이 있었다고 말한다. 『명랑한 은둔자』를 읽고 혼자였다면 가능했을 일의 목록을 적는 일을 그만두었다. 혼자인 것보다 비교도 안 될 만큼 나은 일이 기다리고 있다는 확신이 들었기 때문이다.

나는 보통 사람이 되는 수업을 듣고 싶다.

(…)

나는 평범한 노동자, 전형적인 미국 중산층 시민, 바글거리는 군중 속의 이름 없고 얼굴 없는 한 구성원이고 싶다.

— 캐럴라인 냅, 『명랑한 은둔자』, 김명남 옮김, 바다출판사, 2020

적어도 지금의 나는, 외롭지 않다. 이를 꼼꼼히 닦고, 곤히 잠이 든 남편과 아이 곁에 가서 다시 잠들 수 있다. 온 가족이 크게 아프지 않고 편안하게 잠들 수 있는 밤, 그거면 충분한 순간들이 있다. '더 유명한 저자가 되고 싶다'라거나 '더 유능한 편집자가 되고 싶다'는 바람은 이루어져도 그만, 안 이루어져도 그만이다. 냅이 그토록 바라던 단순하고 유용한 삶을 살고 있으니까. 평범한 작가, 전형적인 3인 가족의 구성원, 바글거리는 군중 속에서도 눈에 띄지 않는 무명의 중년. 너무 거창하지도 않고 너무 복잡하지도 않은 그냥 보통의 삶을 살기 위해 그토록 많은 밤을 지새웠던 것 같다. 별 볼 일 없는 작가로 살아가는 법, 불안한 아이를 위로해 주는 법, 한밤중에 찾아오는 중년의 외로움을 다루는 법 따위를 죽을 때까지 쓰는 일도 재미있는 과업이 될 것 같다.

그렇게 살다 보면 스토치의 그림 속 (사연 있어 보이는) 여인처럼 다시 홀로 밤의 카페나 기차 한 칸에 앉아 책을 읽게 되는 날이 오겠지. 혼자 있지만 자신의 시간을 즐기고 있어서 쓸쓸해 보이지 않는 그런 피사체로서. 나의 위기를 감당하려고 쓴 글이 같은 위기를 겪는 이들을 도울 수 있기를 바라며, 오늘도 어떤 위기의 기록들을 읽다 잠든다.

혼자가 되니 셋이 그리운

이번 주는 샐리 스토치의 혼자 있는 여자들처럼 아침, 점심, 저녁으로 홀로 존재할 수 있는 시간이 주어졌다. 어린이집 방학을 맞은 아이가 같이 여름방학 시즌을 보내고 있는 아빠와 함께 할머니 집으로 3박 4일 여행을 떠났기 때문이다. 오후 5시까지 업무를 마무리하지 않아도 된다. 밤에도 쉬지 않고 일할 수 있다. 그럼에도 나는 낮에 책상을 지키고 앉아 일을 하고, 어디든 나갈 수 있지만 집에 머문다. 마침 다음 주 토요일에 함께 읽을 텍스트도 『Alone(얼론)』(줌파 라히리 외 21명, 정윤희 옮김, 혜다, 2023)이다. 고독이 지닌 아름다움이 넘쳐흐르지만, 결국엔 인간은 인간 곁에 머물 때 그 고독의 진정한 맛을 볼 수 있다. 서로 간의 연결이 당신의 외로움을 죽음으로 이끌지 않을 거라는 믿음이 가득하다. 혼자가 되어보니, 내가 셋의 한 부분이라는 사실에 감사하게 된다. "떠들썩한 소음만이 인간이 가진 유일한 음악"이라는 존 키츠의 말을 따라 내일은 바가 있는 카페에 혼자 가봐야겠다.

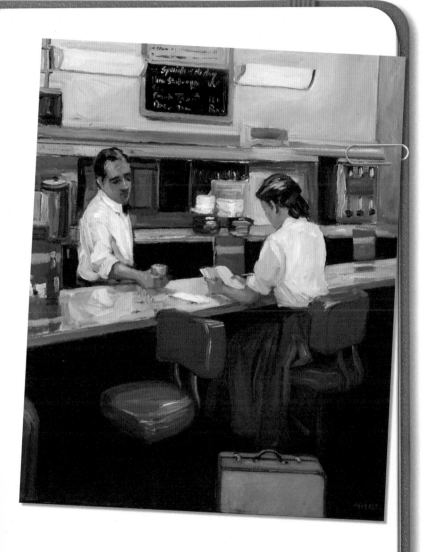

샐리 스토치, 〈그랜드 센트럴 카페, 블루 스커트를 입은 소녀〉, 2006년, 캔버스에 유채

오, 그냥
삶이에요!

정교하게 비대칭으로 그린 자화상 위에 굵고 검은 선으로 세 살 아이가 낙서한 것 같은 또 다른 자화상이 그려져 있다. 처음 이 자화상을 보고 한참 동안 멍했다. 두껍고 진한 붓놀림으로 자신의 작품을 (어른의 눈으로 보았을 때) 망가뜨린 호안 미로(Joan Miró, 1893~1983). 그의 머릿속에는 무엇이 들어 있을까.

아이가 그린 것처럼 자유로운 선으로 다양한 형태의 스케치와 음악이 들리는 듯한 색감을 남긴 미로는 세상의 평가 따윈 집어치우라고 말하는 듯하다. 미로의 자화상을 통해 나의 오래된 자화상을 되돌아본다.

다수에게 사랑받고 선생님이나 부모님에게 칭찬받는 것이 오랫동안 내 삶의 원동력이었다. 모두가 1등이 되기 위해 선행학습에 복습에, 온갖 사교육을 공기처럼 받아들이는 특목고 아이들 틈에서 나는 당연히

삶의 동력을 잃었다. 중간을 유지하는 건 내 사전에 없던 일이었다. 그러니 나의 고교 생활 마지막은 엉망진창이었다. 서울에 있는 4년제 대학에 간 게 기적이었을 정도로 내 정신은 (완전히 망한 집안 사정보다) 황폐했지만 다행히 그때 나보다 더 최악인 소설 속 인물들을 만났다. 그들은 계속 실패했고 그걸 (언어로) 지켜보게 된 나는 일어났다. 책이 준 첫 번째 선물이었다.

소설 속 다양한 패배와 실패와 좌절의 악취는 '남에게 인정받지 못하는 나'라는 이야기를 너무나 사소하게 만들어 주었다. 그렇게 책 읽기가 생계로 이어지고, 출판사 직원으로 보내는 3~4년의 시간 동안 이렇다 할 베스트셀러도 못 만들다 보니 자존감이 또 바닥나기 시작했다. 그때 내게 찾아온 것이 미술관 혁명이다. "미술관에서 관객은 모든 것을 좋아해야 할 필요도 없고, 오히려 적극적으로 싫어할 수도 있어요. 그게 미술관의 가장 좋은 점입니다"라고 한 테이트 미술관(Tate Gallery) 총괄 관장 마리아 발쇼의 말처럼 무엇이 좋고 나쁜지를 정해 주지 않는 곳에서 자유를 느꼈다. 계속되는 마감으로 지칠 때면, 속눈썹에 마스카라를 잔뜩 바른 채로 긴장하느라 피곤할 때면, 미술 전시장에 가서 좋아하는(마음에 드는) 그림 하나만 바라보다가 나오곤 했다. 유명한 그림, 비싼 그림, 잘 그린 그림, 오디오 가이드 같은 건 필요 없었다. 그냥 맨눈만 있으면 되었다.

절박하게 힘 있는 목소리가 필요할 때는 올리브 키터리지 여사를 떠올리면 된다

know, I'm curious about you.
What about me? What aspect of me?
ery
- I don't
How about
- Well, I
So my p
and they
they go
But the
each o
that
My m
neede
- A
No,
Sh
Ye
w
n

#1 *New York Times* bestselling author

Elizabeth Strout

WINNER of the
PULITZER PRIZE

Olive, Again

A NOVEL

그렇게 서점에서 얻지 못한 해방감을 미술관에서 느낀 다음 책을 바라보는 관점도 조금씩 변해 갔다. 세상의 평가 따윈 회사에 소속되어 있을 때만 유의미하고, 그저 좋아하는 책을 더 많이 발견하고 그것들을 기쁠 때나 슬플 때나 반복해서 읽으며 내 안에 흡수하면 그걸로 충분했다. 책이 내가 되고 내가 책이 되는 즐거움을 다시 찾은 것이다. 그림도 그렇게 타인의 평가에 기대지 않고, 별 기대와 사전 정보 없이 봐서 좋은 것들을 하나씩 데이터로 만들었다. 좋아하는 것이 너무 많아서, 그것들을 내 안에만 담아 둘 수 없어서 작가가 되었던 처음으로 돌아갔다.

기존에 자신이 그린 그림을 파괴함으로써 새롭게 달라진 자신을 보여 주려고 했던 미로를 따라, 글자 수까지 완벽하게 재단해서 인용구와 서술의 비율까지 염두에 두고 치밀하게 쓰려던 글쓰기 틀에서 벗어나 보려 한다. 편집의 제1요소는 '일관성'이지만, 일관성을 유지하는 일이 창작의 자유를 반토막 낼 수 있다. 편집자가 아닌 작가 입장에서 나를 더욱 풀어놓아야 한다. 지금 이 글에 세 개의 큰 동그라미, 두 개의 목선, 어디서 날아왔는지도 모를 서너 개의 점을 과감히 찍어 본다. 남이 쓴 글에 사족을 다는 일은 그렇게 잘하면서, 내 글에 파괴를 도울 문장을 찾는 일은 이토록 힘이 든다. 여기서 글을 멈추면 될까?

모든 사물을 처음 보는 것처럼 바라볼 수 있을까? 실패에 대한 두려움 없이 붓을 잡고 아이처럼 미국과 한국을 옆집으로 그릴 수 있을까? 눈, 코, 입의 위치와 크기를 마음대로 추상화하는 미로처럼 글을 쓸 수 있을까? 너무 많은 책과 너무 많은 그림과 너무 많은 영화를 봐왔고, 지금도 보고 있기 때문에 불가능할 것이다. 너무 많이 읽어서 가족처럼 느껴지는 책들에 기대어 끝을 맺는 게 더 나답다. 이렇게 절박하게 힘 있는 목소리가 필요할 때는 올리브 키터리지 여사(소설 『올리브 키터리지』, 『다시, 올리브』의 주인공)를 떠올리면 된다.

"오, 그냥 삶이에요, 올리브."
"음, 그건 네 삶이야. 중요한 거라고."

– 엘리자베스 스트라우트, 『다시, 올리브』, 정연희 옮김, 문학동네, 2020

진정으로 바란 것을 단 한 번도 이룬 적 없는 삶이라도 해도 그 속에 '사랑'이라는 말을 붙일 수 있는 순간들이 존재함을 알려 주는 올리브가 곁에 있는 한, 내 삶은 씩씩하게 흐른다.

"오, 그냥 이건 내 삶이에요. 고마워요, 올리브. 내 이야기를 들어준 당신들에게도 이 말을 꼭 해주고 싶어요. 그건 당신들의 삶이에요, 중요한 거라고요!"

호안 미로의 상상력 훔치기

원근법을 무시하고 자신이 그리고 싶은 대로 그리고 감상은 관객의 상상력에 달려 있다고 말하는 대표적인 화가이다, 미로는. 시와 음악 같은 미술을 꿈꾸던 그는 성공했다. 2+2 는 4가 아니라고 우길 수 있는 게 예술의 특권이자 자유이다. 그러니 제목은 '연인'이라 붙여 놓고 바다를 그려도 아무도 뭐라고 하지 않는다. 예술의 '쓸모없음'에 기대어 예술가들의 피나는 노력을 되돌아본다. 하나의 작품을 시작하고 실행하기까지 몇 년씩 걸린다고 생각하면 그냥 무작정 찍은 점은 하나도 없다. 어른이 되어 아이처럼 그린다는 것은 생각보다 아주 어렵다.

호안 미로, 〈자화상〉, 1937(1960)년, 캔버스에 유채와 연필, 호안 미로 미술관

예술 앞에서는
어떤 기억이라 해도

오늘 아침은 비교적 평온하게 시작했다. 어제 같이 본 「라이온 킹」(1994) 주제곡을 틀어 놓고 아이를 깨웠다. 목욕하는 내내 「I just can't wait to be king」을 부르는 목소리가 아침부터 집 안을 쩌렁쩌렁 가득 채운다. 등원하는 차 안에서 고성이 오간 월요일 아침에 비하면 모든 것이 양호하다(소리를 지르다가 눈물이 나온 건 처음이었다). 언제나 맛없는 비스킷을 먼저 먹고 가장 맛있는 건 나중에 먹는 나는, 힘든 일을 한번 겪고 나면 나머지는 웬만하면 다 웃어넘길 수 있다. 그러니까, 햇살 가득한 스타벅스에서 이 글을 쓰는 수요일은 행복 그 자체이다. 남편의 외부 미팅 일정으로 아이의 하원 시간을 두 시간 앞당겨야 하지만, 그전까지 할 일을 끝내고 아이를 데리러 가면 되는 것이다. 뭐든 내가 몸을 움직이기만 하면 되는 것들은 이제 아무런 문제가 되지 않는다.

우울증이란 손가락 하나 까딱할 힘도 남아 있지 않은 상태이다. 물 한 모금 마시는 것도 천릿길을 걷는 일만큼 힘든 사람들이 있다. 그런 사람들에게 예술(그림과 음악, 책)이 줄 수 있는 치유란 게 있을까. 예술로 그들을 구원해 줄 수 있는 무언가를 항상 꿈꾼다. 요즘 들어 나를 위해서만 살 때보다 타인에게 조금이라도 살 기운을 보태 줄 때 인생이 더 가치 있다는 걸 자주 느낀다. 선물을 줄 때가 받을 때보다 더 좋다는 걸 전혀 모르던 20~30대 때와는 다른 층의 삶이 시작된 것이다. '에고'의 글쓰기에서 '헌정'의 글쓰기로 나아가고 있다.

표현주의의 대가이자 언제나 작품 속에 죽음과 정신분열의 향기를 심었던 사람 에드바르 뭉크(Edvard Munch, 1863~1944). 그는 〈절규〉로 유명하지만, 예민함이 상징인 사람이라 자신이 겪는 모든 일을 글로 남긴 작가이기도 하다. 세금 신고 때문에 받은 스트레스나 꼴 보기 싫은 사람들에 대한 기록과 드로잉까지 그에 관한 자료는 차고 넘친다. 자화상은 판화, 드로잉, 수채화, 유화 등 장르를 가리지 않고 많이도 남겼다. 그런데 신기하게도 그가 정신과 치료를 받던 시기에는 강렬한 작품을 남기지 못했다. 내면이 고통스러울수록 대작을 많이 남긴다는 예술계의 지론이 그대로 반영되는 예술가라서 뭉크에 관한 비평도 많다. 그리고 뭉크는 (병약해 보이는 작품 세계나 외모와 달리) 생각보다 장수한 화가이다.

지금은 도처에서 행복이 저를 보고 미소 짓고 있습니다. 제 안에서 강한 힘을 느낍니다.

그런데 저를 에워싸고 있는 병마가 느껴질 때면 약간의 아픔을 느낍니다.

그 병마는 제가 최고가 되는 것을 허락하지 않습니다.

기사는 어떻게 되었습니까? 그리고 다들 어떻게 지내시는지요?

진심으로 가족의 안녕을 바라며.

<div align="right">– 에드바르 뭉크, 『뭉크 뭉크』, 이충순 · 박성식 옮김, 다빈치, 2019</div>

　뭉크가 남긴 말 중에서 가장 많이 회자되는 것이 "나는 보이는 것을 그리는 게 아니라 본 것을 그린다"라는 말이다. 아마도 자신의 기억을 회상하며 그린다는 점을 강조하고 싶었던 모양이다. 보이는 것을 그대로 그리는 인상파와는 달리 머릿속에서 재현되는 기억이라는 색지 위에 그림을 그렸기 때문에 '자기 분열적' 화풍을 평생 유지했다. 프랑스 소설가 아니 에르노가 오버랩된다. 에르노 역시 자신이 겪은 모든 일을 (현미경을 대고 들여다보듯이) 소설 속에 끈질기게 재현하는 작가이다. 그래서인지 둘 다 작품 속에 나 자신을 대입하게 한다. 다른 작가의 작품을 감상할 때보다 아주 구체적인 형식을 가지고 자주 과거를 떠올리게 된다. 어린 시절, 가족들, 학교 친구들, 여행했던 장소, 거울을 통해 바라보았던 나의 얼굴들…. 그것들을 글이라는 필터 안에 넣으면 전부 특별하게 다가온다.

사소한 것이 큰 것처럼 보여서 살고 싶게 되거나 아주 커다란 고통이 손톱보다 작아져서 살 만해진다. 이것이 예술에 존재하는 힘이다. 그러니 내 글이나 이메일을 읽고 살아갈 힘을 얻었다는 말을 들으면 내 안의 더 큰 예술혼이 불타오르는 기분이 든다. 밥을 먹지 않거나 대충 먹어도 포만감이 가득 차오른다. 마감을 하거나 수업 준비를 할 때는 일부러 적게 먹어서 예술혼이 차오를 공간을 만드는지도 모르겠다.

이 글에서는 뭉크의 절박한 '절규'가 아닌 그가 남긴 밝고 아름다운 그림을 소개하려고 한다. 일주일 치의 분노를 월요일 오전에 다 풀었더니 〈양귀비를 든 여인〉과 같은 그림이 눈에 띈다. 뭉크도 이런 그림을 그릴 줄 아는 사람이었다. 특히, 바닷가 풍경이나 정원 그림을 보면 뭉크 특유의 화려한 색감과 거친 아웃라인도 고통을 위해 존재하는 게 아니라 생의 찬미를 위해 반짝이는 느낌이 든다. 평생 사랑에 실패했던 뭉크인지라 그림 속 여인이 누구인지 정확히 모르겠지만 아마도 기억 속에 따뜻하게 남아 있는 연인일 것이다. 양귀비와 백합이 흐드러지게 핀 정원에서의 하루. 정원에서만큼은 그도 행복할 줄 아는 사람이었다.

나이키 로고만큼 유명한 〈절규〉라는 그림을 그린 뭉크의 삶은 알면 알수록 괴팍한 점이 많아서 사랑스럽다. 모든 소재는 그의 머릿속에 있었고, 그는 밥 먹듯이 똥 싸듯이 그림을 많이 그렸다. 그런데 그것들을 잘 관리하지 않아서 그림 위에 새똥, 강아지 오줌, 물, 음식 자국, 출처를 알 수 없는 스크래치까지 남아 있어서 손상된 것이 많다고 한다. 큭큭. 노르웨이의 눈밭 위를 굴러다니는 뭉크의 그림이라니… 너무나 북유럽스러운 스토리라, 더욱 뭉크의 괴팍스러움에 코를 박고 글을 쓰고 싶어졌다. 한 주를 절규로 시작했더니 소재가 따라왔다. 앞으로 어떤 고통이 와도 글로 바꿀 수 있다는 아주 오래된 작가적 자신감이 뭉크의 〈절규〉를 타고 더 강해졌다.

에드바르 뭉크는
셀카의 달인

"나의 고통(병)은 곧 나이자 나의 예술이다(My sufferings are part of myself and my art)"라고 말했던 고통숭배자 뭉크는 사실 셀카의 얼리어답터였고, 초기 카메라 시절에 핸드폰에 대한 예언도 남겼다. '편지를 보낼 수 있는 기계가 손안에 있었다면, 너에게 편지를 바로 보냈을 거라는 말을 했다고 하니 정말 재간둥이가 아닐 수 없다! 찾아보면 끝도 없이 나오는 뭉크의 셀피도 아주 흥미로운 소재이다. 뭉크는 작업실, 병원, 해변가, 침대 위 곳곳에서 셀피를 찍었고, 그 사진을 바탕으로 또 다른 자화상을 완성했다. 그토록 자신의 얼굴에 집착했던 화가가 있을까.

에드바르 뭉크, 〈양귀비를 든 여인〉, 1918~1919년, 캔버스에 유채, 뭉크 미술관

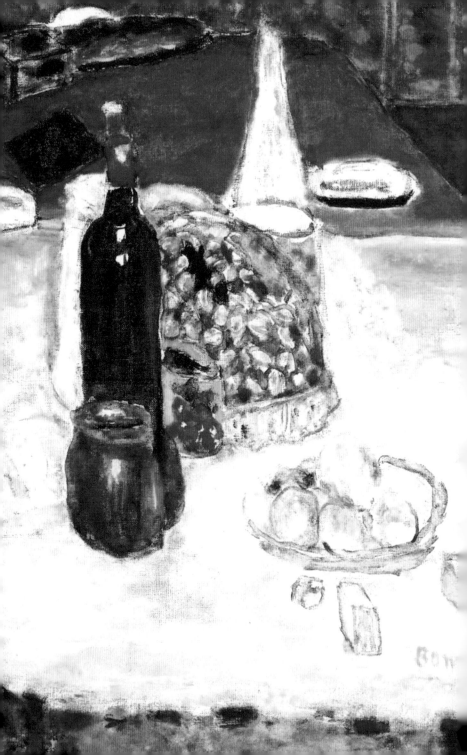

기분 좋은 눈물,
달콤한 허무

얼마 전, 새벽에 깨서 소설책을 필사하는데 문득 이런 생각이 들었다. 정확히 말해서, 에세이 수업의 평일반 지정 도서 『삶을 바꾸는 책 읽기』(정혜윤, 민음사, 2012) 가이드라인을 적으며 깨달았다. (직업도, 돈도, 커리어도, 사랑하는 사람도) 아무것도 없어서 있어 보이려고 시작한 독서가 지금의 '쓰는 나'를 만들었다고….

그런데 결과적으로 나는 여전히 아무것도 아니라는 생각도 든다. 실제로 이 일을 하면서 이룬 것은 많지 않다. 베스트셀러를 쓰지도 않았고, 어디서 '에세이 작가전'을 한다고 해서 한자리를 차지하지도 못하고, 그렇다고 편집자로서 공전의 히트를 친 책을 만든 적도 없다. 화가 피에르 보나르(Pierre Bonnard, 1867~1947)가 말년에 자신을 찾아오는 사람들에게 한 다음 말처럼 나 자신이 초라하게 느껴진다.

"늙고 보니 내가 지금 아는 것이 젊었을 때보다 많지 않다는 사실을 알게 됩니다."

-피에르 보나르

처음 이 문장을 보았을 때는, 보나르는 위대한 화가였고 모든 이를 품을 줄 아는 아량도 있는 대인배였으니 저런 말을 하는 것이리라 생각했다. 그런데 진짜 아무것도 아닌 나도 그렇게 느낀다는 게 신기하다. 그렇게 많은 책을 읽었건만, 내가 아는 건 끝까지 나를 모르겠다는 점뿐이다. 무슨 말인가 하면, 나는 사람들이랑 수다 떠는 걸 누구보다 싫어했는데 요즘은 누구랑 있어도 열 시간을 떠들 수 있을 것 같다. 글 쓰는 게 좋아서 여전히 쓰고 있지만, 언제든 이 일을 그만두라고 하면 그만두고 다른 일을 하고 싶다. 예를 들어, 옷을 만들거나 요리를 하거나 커피를 만드는 일. 글쓰기 같은 정신적인 일 말고 매일 몸을 규칙적으로 정직하게 움직여서 돈을 버는 일. 그런 일을 하며 나이를 먹고 싶다. 또한 세상에서 소리 지르는 사람을 가장 혐오했으면서, 내가 아이에게 소리를 지르고 있다. 대체 나란 사람은 누구란 말인가!!!

이런 공상을 하며 보나르의 그림을 본다. 평생 몸이 약해 실내에서 생활했고 풍경화마저 집 안에서 바라본 창밖 풍경이 대부분이니, 보나르의 그림은 너무나 소박하고 천진하다. 그러니 (줄리언 반스의 말을 빌리면) 보나르를 신봉하는 사람들은 자기들이 모든 것을 너무 즐기는 건 아닌가 하

는 생각을 할 정도이다. 죄책감이 들 정도로 약간 천박한 이유로 그의 그림을 즐긴다는 것이다. 허영기가 가득했던 피카소마저 "보나르는 감수성이 넘쳐난다"고 했으니 말 다한 것 아닌가("필요 이상의 감수성 때문에 좋아하지 말아야 할 것들을 좋아했다"고도 말했지만).

수입이 취향을 따라가지 못해 슬픈 작가들은 '좋아하지 말아야 할 것들'을 누구보다 좋아한다. 어제는 지금도 충분히 많은 고급 울 목도리(어쩌다 이 카테고리에 들어갔는지는 기억나지 않는다)를 클릭해서 한참이나 '장바구니에 물건을 담았다 뺐다' 하는 쇼핑 놀이를 했다. 카드 청구 할인까지 되는지 확인하고 삭제하기를 몇 번 했더니 시간이 훌쩍 지나갔고, 지금 이 시간에 다른 것을 했어야 했다는 깊은 회의감에 빠졌다. 요즘 들어 자주 그런다. 인스타그램이나 트위터 피드, 인터넷 뉴스를 생각 없이 보고 있는 시간은 줄었지만, 이 물건 저 물건을 사겠다고 인터넷 쇼핑 사이트에 머무는 시간이 늘었다. 동시에 책은 여전히 많이 읽고(전자책, 종이책을 왔다 갔다 하며 읽다 보니 독서 기록 비서라도 두고 싶은 심정이다), 글은 전보다 조금 쓰고, 다른 사람들의 글을 내 글보다 자주 고친다. 그런데 글보다 물건에 더 집착하게 되는 이유를 도통 모르겠다. 더 이상 의무적으로 출퇴근하는 곳도 없는데 코발트블루빛 이탈리아산 울 목도리가 왜 필요하단 말인가. 이미 내게는 5개가 넘는 겨울용 스카프가 있는데 말이다. 무엇이 내 삶을 이토록 공허하게 만드는 것일까. 아는 문장이 많다고 해서 그 문장들이 다 내 것이 아니라는 것도 잘 알지만, 더더욱 많은 책을 읽어야만 한다고 느

끼는 이유는 무엇일까.

물병과 식탁보, 덧문과 라디에이터, 타일과 욕실 매트, 아름다운 벽지와 커튼, 보나르의 그림 어디에나 있는 그의 뮤즈 마르트…. 우리가 흔히 집 안에서 보는 것들을 가지고 평생 같은 주제를 그리며, 그깟 그림이 무슨 그림이냐고 비웃는 목소리(보나르의 반대편에 있는 대표적 인물은 피카소다)를 무시하는 그 자세. 주변에서 일어나는 일과 그동안 겪은 일이 재료의 전부인 에세이 작가 조안나에게 그 자세는 어느 때보다도 극적인 힘을 준다.

새로운 물건에 집착하는 건, 내 생활이 단조롭기 때문인지도 모른다. 반복되는 일상에서 벗어나고 싶어서 새로 출간되는 책들을 부지런히 따라 읽지만, 결국 내가 읽는 책은 언제나 비슷하다. 책을 좋아하는 좀 꽉 막힌 인물들, 자기 잘난 맛에 살지만 그도 외로운 존재라는 확인 사실, 결국엔 인간은 섬이 아니라는 걸 깨닫게 하는 관계의 끈들, 세상의 편견에서 벗어나고 싶지만 누구보다 칭찬에 목말라 있는 예술가들…이 등장하는 '분위기 있고, 명상이 깃들어 있으며, 특권이 있고, 한적한 느낌이 드는' 작품이 대부분이다. 그들도 나와 똑같이 밥을 먹고, 부부 싸움을 하고, 아이와 놀고, 쇼핑을 하면서 죄책감을 느끼고, 살아온 인생에 허무해한다는 걸 확인할 때마다 기분 좋은 눈물이 난다.

좋아하지 말아야 할 것을 좋아하기 때문에 살 수 없는 그림들을 보기 시작했다. 형태도 단순하고, 강렬한 색채뿐인 마크 로스코(Mark Rothko, 1903~1970)의 그림에서 가장 강력한 불안감을 맛보았던 것처럼 보나르의 평화로워 보이는 식탁 정물화는 그 어떤 피카소 그림보다 모더니즘적이다. 이 세상에 식탁만큼 다채로운 대화가 오가는 곳도 없고(그것도 술이 있는 자리이다), 일상에서 오는 허무만큼 즐거운 삶에 대한 복수도 없다. 집에 갇혀서 지낸 오늘이 어제와 같이 느껴지는가? 보나르가 30년이 넘도록 그린 실내 풍경화를 보라, 얼마나 격동적인 감정이 다양한 색 속에서 휘몰아치는지… 얼마나 굉장한 기억력을 바탕으로 그렸는지…. '악의 증명서(가슴 아픈 사연과 같은 것들)'가 필요 없는 에세이 작가로서 이 모든 허무를 달콤하게 받아들여야겠다. 쇼핑보다 오래 만족할 수 있는 경제적인 감상법이다.

피에르 보나르식 복수법

색의 경우, 피카소에게 현대화 목표의 우선 과제는 극적인
단순화였던 데 반해 보나르에게 그것은 극적인 복잡화였다.
예술에서 시간의 즐거운 복수 중 하나는 유파 간의 언쟁을
점점 더 무의미한 일로 만드는 것이다.

— 줄리언 반스, 『줄리언 반스의 아주 사적인 미술 산책』, 공진호 옮김,
다산책방, 2019

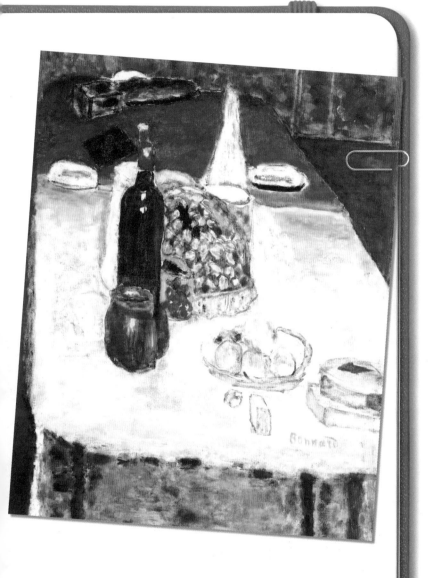

피에르 보나르, 〈적포도주 한 병이 있는 정물화〉, 1942년, 캔버스에 유채, 개인 소장

단순하고, 조용하고, 평화롭고, 밝게

글이 점점 길어진다는 말을 들었습니다. 분명히 쓰기 전에는 할 말이 없었는데, 쓰기 시작하기만 하면 글이 길어집니다. 쓰기 전까진 제가 그렇게 할 말이 많은 사람인지 몰랐습니다. 사람들에게 '길게 쓰지 마라(A4 한 장 반을 넘기지 마라), 끝을 다시 써라, 시작의 반은 날리시오⋯' 이런 식의 충고는 잘하면서 제 글은 한없이 길어지는 것을 알아채지 못했나 봅니다. 원래 미용사가 자기 머리는 못 자른다고 하더니만, 제 글을 잘라줄 이가 필요했는지도 모릅니다. 그래서 오늘은 '진짜' 짧게 쓸 생각입니다.

오늘 아침엔, 코가 시릴 정도로 날씨가 갑자기 추워져서 '진짜 겨울이구나'를 느낄 수 있었습니다. 지겨운 겨울, 제일 싫어하는 계절, 퇴사 이유도 '추워서'라고 적고 싶을 만큼 저는 겨울을 싫어했습니다. 그런데 이렇게 추워서 좋은 점이 있고(벌레가 없고 공기는 차갑지만 걸으면 쾌적하게 땀이 나고 무

엇보다 뜨거운 커피가 더 맛있게 느껴지지요), 이제는 추우면 집에서 일해도 되는 사람이니 이 계절의 다른 면이 보입니다. 따뜻한 집에만 있어도 행복하다니…. 이 얼마나 매력적인 계절입니까.

이 행복하게 답답한 계절을 누구보다 단순하고, 조용하고, 평화롭고, 밝게 그린 화가가 있다면 누구일까요? 단번에 생각나는 사람이 있습니다. 너무 작아서 둘 이상은 지내기 힘든 오두막에서 평생 아주 작은 몸으로 그림을 그렸던 모드 루이스(Maud Lewis, 1903~1970). 루이스의 이야기는 영화 「내 사랑」(2017)을 통해 전 세계인들에게 알려지며 사랑을 받았습니다.

"내 앞에 붓만 있으면 더 바랄 게 없답니다."

– 모드 루이스

평생 집 안에서 작업만 했던 화가들의 이야기를 꾸준히 하고 있는데, 루이스는 조금 더 특별합니다. 선천적인 장애를 가지고 태어난 사람이라는 다른 겹이 하나 추가됩니다. 몸은 아팠지만, 마음은 누구보다 편안했던 사람이라는 점을 기억합니다. 어촌과 작은 만, 꽃, 단풍, 소, 고양이, 새, 일상 속의 사람들이 그의 그림 안에서 모두 알록달록 예뻐집니다. 사후 30년 가까이 흐른 뒤 유명인이 된 화가지만, 생전에 루이스를 만난 사

모드 루이스, 〈겨울 썰매 타기〉(부분), 1950년대 초중반, 비버보드에 유채, 개인 소장

람들에 따르면 그는 그림을 그리며 누구보다 행복해했다고 합니다. 계절에 상관없이 자신이 좋아하는 봄꽃인 수선화와 튤립을 그렸다고 하고요. 눈앞에 항상 소나 고양이가 있는 것도 아닌데, 스치듯 한번 보고 나면 기억해서 계속 그리며 사랑해 주었습니다. 밖이 추워서 나갈 수 없다기보다 원래 자유롭게 나갈 수 없는 몸으로 봄, 여름, 가을, 겨울을 나면서 항상 따뜻한 봄을 상상하며 그렸던 것이지요.

루이스가 살던 캐나다 노바스코샤주는 봄에도 추운 지역입니다. 아, 아직도 북미의 겨울을 생각하면 무릎이 시리고, 신호등 키만큼 쌓인 눈이 생각납니다(그 겨울에 저는 아이를 낳았습니다. 아이가 태어난 1월이면 한 달 내내 눈이 내리는 곳이죠). 눈이 내리면 어디서 그런 제설차들이 나타나는지, 캡틴 아메리카처럼 요란하게 등장해서 눈 깜짝할 사이에 눈을 길 옆으로 치웁니다. 눈은 쌓이고 또 쌓이다 얼음이 됩니다. 남편이 다니던 학교의 건물들은 유럽의 한 도시에 있는 것처럼 멋스러웠지만 겨울에 그 건물들 사이를 걷다가는 동상에 걸리기 쉬울 정도로 칼바람이 불었습니다.

바람과 눈, 쌓인 눈. 시켜 먹을 따뜻한 음식이 피자나 수프밖에 없는 그곳에서 수없이 많은 국물 음식을 만들어 먹었습니다. 떡볶이와 우동, 칼국수가 흔해 빠진 한국에 돌아오니 이제 그것들의 소중함이 전보다 작아졌습니다. 여전히 좋아하고 즐겨 먹는 음식들이지만, 차가운 미국 땅에서 직접 해서 먹었을 때 느꼈던 작고 큰 기쁨은 없습니다.

모드는 한때 항구가 보이는 거리에 살았는데, 그때 보았던 배와 갈매기를 그곳을 떠난 지 한참 지난 후에도 아주 많이 그렸다고 합니다. 그리운 만큼 자주 그린 거겠지요. 모드의 그림을 보면 실제 여름에 그렸던 바깥 풍경보다 겨울에 상상해서 그린 여름 풍경이 더 밝고 활기차고 여름같이 보입니다. 아마 제가 미국에서 먹었던 칼국수는 한인 마트에서 샀던 비비고 칼국수거나 쯔유와 국시장국으로 간을 한 평범한 칼국수였을 테지만 향수병과 장소의 특수성을 입고 더 맛있게 느껴졌을지도 모릅니다.

색채의 마술사, 모드가 상상하면서 그린 그림에는 행복의 마술이 걸려 있습니다. 그는 음식과 연료를 사는 용도 외에는 돈에 철저하게 무관심했기에 그 작은 집에서도 푸른 눈을 반짝이며 살 수 있었습니다. 붓과 물감만 있으면 한 달을, 1년을 하루처럼 살 수 있는 사람이었습니다.

오늘 저는 크리스마스카드를 만들어 팔면서 그림을 그리기 시작한 최고의 민속 화가를 만났습니다. 종이가 없으면 마분지 상자와 계단, 창문, 난로, 블라인드, 문을 비롯한 수많은 물건에 그림을 그린 그의 하루가 그려집니다. 겨울 한복판(찬 기운 때문에 콧물이 납니다), 일 년 내내 가장 많이 시간을 보내는 책상 앞에 앉았습니다. 모드가 그린 여름 바다를 보며 그 어느 때보다 활기차고 맛있고 따뜻하고 쾌적한 글을 쓰면서 이 겨울을 건너갈 힘을 얻습니다. 집보다 큰 갈매기, 사람만 한 닭들이 오늘따라 더 귀엽게 다가옵니다. 오늘 점심은 칼칼한 닭칼국수입니다. 모두 따뜻한 국물 같은 겨울 보내시길….

소박함이 전부인
모드의 그림이 가진 힘

모드의 그림에는 엄청난 기쁨이 담겨 있다고 생각해요. 그녀의 그림은 밝고 색감이 풍부할 뿐 아니라 항상 생기를 주죠. 그려진 지 50년이 되어 가는 그림들도 있는데, 여전히 방금 그려 낸 것처럼 보여요.

– 모드 루이스(그림), 랜스 울러버(글), 밥브룩스(사진), 『모드의 계절』, 박상현 옮김. 남해의봄날, 2022

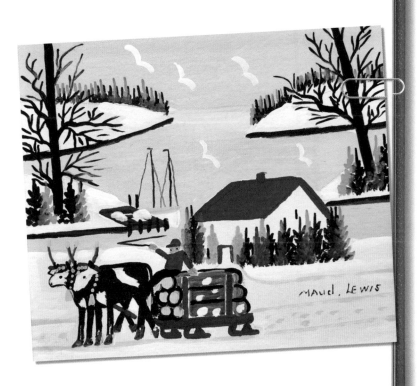

모드 루이스, 〈소와 벌목마차(3)〉, 1960년대, 보드에 유채, 노바스코샤 아트 갤러리

무능한 나와
친하게 지내기

 가끔, '어쩌다 작가가 되었을까'란 의문에 휩싸인다. 국문학과를 다니다 졸업도 하기 전에 자연스럽게 출판사에 취업했고, 출판사를 다니다 내 책을 내게 되어서 작가 겸 편집자로 살게 되었다. 이렇게 문장으로 프로필을 정리해 놓으면 순탄한 인생처럼 보인다. 하지만 이렇다 할 베스트셀러를 가지지 못한 무명의 설움이 밀려들 때면 쉽게 비참해진다. '남들만큼 열심히 살지 않은 건가'란 후회와 함께 직업적 회의감에 휩싸인다. '다시 작업하고 싶어지는 작가'가 될 것인가 아니면 '믿을 만한 실적을 내는 편집자'가 될 것인가. 이제 마흔이 되었는데 무엇 하나 제대로 이룬 것이 없다는 생각에 요 며칠 무기력해서 나와 다른 분야의 일을 하는 이들의 책만 골라 읽었다.

편집자로 살면서 무의식적으로 '책이 될 만한 재료'를 도처에서 찾게 되었다. 오늘 지하철에서 본 옷 잘 입는 남자, 어제 모임에서 만났던 사람이 던졌던 한마디, 점심 때 먹었던 형편없는 햄버거, 저녁에 스치듯 읽었던 인터넷 기사… 모두 책이 될 수 있다. 끊임없이 책을 읽는 이유도, 또 다른 내 책에 인용하고 싶어서인 경우가 대부분이다. 이 얼마나 생산적인 문화생활인가. 반대로, 나는 영화나 드라마 한 편도, 소설 한 권도 '그냥' 편안히 볼 수 없다. 타오르는 질투심으로 부글부글 떨면서 볼 때도 많다. 이러한 나의 '직업적 분통'을 영화감독이자 소설가인 니시카와 미와가 『고독한 직업』이란 책에서 문장으로 잘 표현해 놓았다.

나는 영화 일의 경험이 쌓일수록 영화 표현과 문장 표현의 장점이 다르다는 생각을 하게 되었고, 훌륭한 영화를 봤을 때는 문필가가 이것을 보고 문장 표현의 한계를 느끼며 분통을 터뜨리겠거니 상상하며 득의양양하게 웃는다. 반대로 영화로는 결코 잘 표현되지 않을 듯한, '문장이기에' 근사한 작품을 접하면 이가 갈릴 정도의 감정에 휩싸이게 되었다.

— 니시카와 미와, 『고독한 직업』, 이지수 옮김, 마음산책, 2019

라울 뒤피, 〈아라고 광장의 아틀리에〉(부분), 1949년, 캔버스에 유채, 개인 소장

Raoul Dufy

아직 제대로 소설이나 시나리오를 써보지 않았지만, 보고 나면 가슴이 시릴 정도로 감동적인 영화를 만나면 그 감정을 글로 담아 두고 싶은 욕심이 생긴다. 잘된 영화를 넘어서는 문장은 없고, 잘 쓰인 문장을 넘어서는 영상은 없다. 그럼에도 모든 것을 글로 표현하고 싶다는 오기를 부린다.

뛰어난 극작가이기도 한 미와 감독은 이야기가 뛰어나면 뛰어날수록 그 이야기를 만들어 낼 수 있는 '인간의 가능성'을 실감하며 용기를 얻는다고 한다. 극작가 이노우에 히사시의 "작가의 역할은 스포츠 선수가 초인적인 신체 능력을 선보여서 보는 이에게 희망을 전하는 것과 같은 종류"라는 말을 인용하는데 정말 생각지도 못한 정의였다. 나는 항상 스포츠 선수나 음악가, 의사, 건축가처럼 책상에 앉아서만 일하지 않고 몸을 움직이며 역동적으로 일하는 이들을 동경해 왔다. 내가 가보지 않은 길을 상상해 보고, 시도조차 해보지 않은 '인간의 한계'를 뛰어넘는 일을 멀리서 바라보기만 했는데 글을 쓰면서도 그런 일을 할 수 있다니…. 갑자기 가슴이 두근거리기 시작했다. 슈테판 츠바이크가 모든 운동은 책에 기초한다고 말한 이유가 있었다!

『고독한 직업』은 소설도 쓰고 극본도 잘 쓰는 영화감독의 산문집이니, 내 에세이와 비교할 수 없는 전문성도 가지고 있다. 그가 풀어놓는 명작 「유레루」(2006)의 제작 노트와 아버지가 만들어 준 세상에서 하나뿐인 '슬레이트' 이야기에는 직업인이 글을 썼을 때 더욱 빛나는 디테일이 살아 숨 쉰다(내가 제일 강조하고 또 강조하는 모든 책의 핵심이다!). 이내 두근거리던 가슴은 진정되고 나의 '전문성'에 대해 뒤돌아보게 되었다. 과연 나는 내 글로 타인에게 어떤 초인적인 희망을 만지게 할 수 있을까. 좌절된 나머지 이 글도 마저 쓸 기운이 사라진다. 분명, 쓰기의 슬럼프가 온 것이다. 그래도 안 익은 과일을 전자렌지에 넣고 익히는 심정으로 내 글의 가능성에 대해 생각해 보기로 한다.

첫째, 삶의 고비마다 그에 걸맞은 책을 골라서 무식하게 읽어 왔으니 사람들의 고민을 듣고 바로 상황에 맞는 책을 추천해 줄 수 있다. 맥주와 안주, 커피와 빵처럼 독서는 책벌레의 추천과 함께할 때 진정으로 맛있어진다.

둘째, 훌륭한 책을 읽는다고 훌륭한 사람이 되지 않는다는 것을 너무나 잘 안다. 그렇지만 훌륭한 사람은 기본적으로 모든 이야기에 마음을 열고 있다. 모든 이야기에 열린 마음을 가지고 다가가도록 돕기 위해 나는 칼럼을 쓴다.

셋째, 책을 만들거나 책을 써서 번 돈의 대부분을 책이나 영상 콘텐츠를 사는 데 쓴다(책으로 번 돈보다 책을 사는 데 많은 돈을 쓰고 있어서 문제다). 이건 편집자와 작가 들의 푸념이자 자랑이다. '콘텐츠에 돈을 투자하지 않는 자, 말도 하지 마라'라고 너스레를 놓을 자격이 있는 셈이다. 어제도 북레터 구독료로 여섯 권의 책을 샀다.

글에 대해 다 알아 버렸다면 더 이상 글을 쓰지 않게 될지도 모르니, 영영 내 글의 가능성에 대한 답은 찾지 못할지도 모른다. 하지만 일하지 않으면 쓸모없는 존재가 된다는 신화를 믿기에, 작업방에 있을 때 비로소 제구실을 해내는 것 같기에, 매일 글을 쓴다. 회사를 이곳저곳 옮겨 다니고 다른 나라, 다른 도시, 다른 동네에 살아 보기도 했지만 한결같이 하는 일이 있어 지금의 내가 되었다. 아이를 낳고 엄마가 되었지만 변한 것은 내 몸과 시간에 대한 감각뿐이다. 아무리 노력해도 출산 전의 몸으로 돌아갈 순 없고, 부모가 된 이상 아이가 독립할 때까지 꼼짝없이 시간과 체력을 아이에게 나눠 줘야 한다. 밤낮 구분 없이 잠도 못 자고 쉬지 못해서 심신이 너덜너덜해졌을 때도 '글 쓰는 자아'가 나를 지켜 주었다. '엄청난 무능함'이 나를 덮칠 때마다 글쓰기에 기댔더니, 이제 가끔씩 떨어지라는 목소리도 들린다.

그럴 때면, 쨍한 화풍으로 자신의 작업실을 지속적으로 그려 낸 라울 뒤피(Raoul Dufy, 1877~1953)의 목소리를 따른다. 깃발이 있는 거리가 보이는 아틀리에, 니스 해안이 보이는 아틀리에, 꽃과 피아노가 있는 아틀리에, 자신의 캔버스가 놓인 아틀리에 등등 테라스를 향해 나 있는 커다란 창문 너머로 펼쳐진 장관과 함께 그린 아틀리에 연작은 모두 눈이 부시게 훌륭하다. 그는 가장 자신다울 수 있는 작업실에서 마음껏 밖을 바라보며 안으로 들어갔다.

"끊임없이 밀려드는 현실과 싸우는 사람들이 잠시나마 자신의 생활로부터 거리를 두고 숨을 돌릴 어둠을 마련"해 두는 미와 감독처럼, 책을 읽을 시간도 음악과 그림을 감상할 여유도 없는 이들이 내 글 안에서 잠시나마 긴장을 풀길 바라며 오늘도 책과 그림이라는 바다에 뛰어든다. 그 어떤 안전장치도 없이 말이다. 노력해도 안 되는 것들이 많았는데, 그나마 글은 쓸수록 강력하게 노력의 힘을 믿게 해준다. 한번 쓰면 계속 쓰고 싶고, 계속 쓰다 보면 쓰지 않고 사는 삶은 상상도 할 수 없게 된다. 글쓰기를 피해 도망가 봤자 결국 내 일기장 속이다. '오늘 쓴 글이 마음에 안 들면 뭐 어때, 오늘은 걷고 내일 또 고치고 다시 쓰면 되는데…'라고 좀 뻔뻔하게 나와야 글쓰기와 가까워질 수 있다. 무능한 나와 가장 친해지는 방법은 나무와 구름이 내다보이는 '나의 아틀리에에서 하는 글쓰기'라는 카드에 있다.

천재 영화감독의 푸념도
나와 같음에 감사하며

촬영 전날이 되면 전철 안에서 이대로 영원히 환승하면서 도망
갔으면… 하고 망상에 빠집니다. 그런 섬세함이야말로 영화
감독의 가장 중요한 자질이라고, 부디 누군가 저를 격려해
주세요.

– 니시카와 미와, 『고독한 직업』, 이지수 옮김, 마음산책, 2019

라울 뒤피, 〈니스의 열린 창문〉, 1928년, 캔버스에 유채, 시마네현립 미술관

비교당하지 않을
권리를 위하여

　아침저녁으로 확실히 바람이 선선해졌다. 오늘은 에어컨을 끄고 집안의 모든 창문을 열고 일하는 중이다. 계절은 이렇게 정직하게 변한다. 여전히 거리두기 4단계가 시행 중이지만, 지금 할 수 있는 일에만 집중하다 보니 이 답답한 생활도 그럭저럭 신경 쓰지 않게 되었다. 조금의 변화를 주고 싶어서 혼자 점심을 차려 먹고 저녁 메뉴를 '미리' 만들어 놓았다. 요리는 내가 4년 동안 가장 많이 한 것 중 하나인데, 이제는 특별히 많이 하지 않는다. 특히 아이가 등원한 '작업 황금 시간'에 책상을 벗어나는 건 아주 드문 일이다. 최대한 빠르게 집안일을 끝내고 일로 복귀한다.

이런 일상을 한 편의 소설로 쓰는 것은 아주 가까워 보이지만 때론 아주 먼 일이기도 하다. 상상보다는 현실이 좋아서 현실적인 책(에세이, 산문, 회고록)만 읽고 만들고 쓰는 나에게 '소설'은 인상주의 그림만큼 이국적이다. 소설을 읽는다는 건, 잠시 현실에서 벗어나고 싶다는 뜻이다.

우연히 백수린 작가의 인터뷰를 읽고 『여름의 빌라』를 바로 다운받아 읽었다. 종이책으로 봐야 할 소설이었다. 알프레드 시슬레(Alfred Sisley, 1839~1899) 그림이 표지에 있으니까 더욱 실물 표지를 보고 싶다. 전자책 표지에서도 느껴지는 시슬레의 푸르고 하얀 아련함이 조금씩 어긋나는 관계를 다룬 소설과 너무 잘 어울린다. 분명 처음 읽은 소설인데 놀랍게도 내가 10년 동안 즐겨 읽던 소설같이 느껴졌다. 적당히 우울하고 적당히 잔잔하고 적당히 건조하며 물기 어린 이야기들. 지난밤 울적한 마음에 적어 내려간 일기처럼 내게 아주 가깝게 말을 걸어왔다. 지난 주말에 지인 집에 놀러 갔다 온 후로 약간 심란했던 마음이 소설 속에 배어 있는 것도 같았다.

이 소설집에는 집에 대한 나의 생각과 어떤 집에 살던 나의 모습이 여러 번 등장한다. 「시간의 궤적」에선 여전히 생마늘을 빻고 멸치를 다듬고 덩어리 고기를 저미는 미국에서의 내가 나오고(완벽한 유배의 삶이었다),

알프레드 시슬레, 〈모레의 다리, 아침 효과〉(부분), 1891년, 캔버스에 유채, 개인 소장

「여름의 빌라」에선 낯선 나라에서 좋아하는 작가들의 이름을 발견하는 기쁨을 누리고 싶어 하는 내가 있었다. 미국 정착 초반엔 한국 사람과는 절대 어울리고 싶지 않다고 생각해서 8개월을 남편과 둘이 시간을 보냈다. "남편이 유학 가면 아내가 학업이나 일을 포기하는 것이 한국에서는 평범한 일이에요"라는 문장은 내가 했던 말이기도 하다. "공부가 좋아서 하다 보면 어쩌다 될 수도 있는 것이 교수다"와 같은 말을 주워 담으면서 남편이 교수가 되기까지 우리가 겪어 온 일들을 반추해 보았다(교수 임용은 대부분 운에 좌우되는 것임을 알기에 이제는 웃으며 그 시절을 되돌아볼 수 있다). 나보다 남편이 전공 공부를 훨씬 더 많이 했지만, 나는 남편보다 훨씬 다양한 분야의 책과 영화를 흡수했다. 단지, 내게 석·박사 학위가 없을 뿐이다. 읽어 온 책이 학위가 될 수 없다는 건 너무나 잘 알지만 가보지 않은 길에 대한 아쉬움은 언제나 깊은 곳에 남아 있다. 의사를 영어로 온전히 표현하지 못해 느꼈던 언어적 모멸감에서도 벗어났다. 그저 지금은 집 같은 책을 만들고 쓰자는 생각뿐이다.

백수린 작가는 서울만큼 익숙한 곳이 파리라서 유럽에 사는 이야기를 소설 속에 자주 넣는다고 한다. 끝끝내 화해하지 못할 것 같은 사이도 글 속에선 어느 정도 화해를 하고, 끝끝내 이해되지 못할 것도 글 속에선 어느 정도 이해가 된다. "나도 아이가 있었으면 좋겠다"라고 생각한 건 순간이었다.

막상 아이가 생기니 가끔씩 '나에게 아이가 없었더라면…'을 상상하게 된다. 소설가는 소설 속에서 생활에 찌든 남자도 되었다가 아이가 있는 엄마도 되었다가 유산을 해서 아이가 없는 시간강사로 살기도 한다. 소설 대신 에세이를 쓰는 나는 항상 지금의 '나'로만 존재한다. 그래서인지 남과 비교할 일 없는 나만의 스타일에 자주 집착하게 되는 것 같다. 이런 나의 마음을 「아직 집에는 가지 않을래요」란 작품에서 들켰다.

그녀는 기본적으로, 자신이 지금 누릴 수 없는 것에 대해 괴로워하기보다는 인생의 단계 단계에 걸맞은 역할을 수용하는 것이 성숙한 태도라고 생각하는 편이었다. 그녀는 결혼 전 한나와 곱씹을 수 있는 추억을 많이 만들어 두었다는 것만으로 충분히 감사하고 행복했다.

– 백수린, 『여름의 빌라』 중 「아직 집에는 가지 않을래요」, 문학동네, 2020

끊임없이 지금보다 큰 집, 지금보다 좋은 차, 지금보다 나은 통장 잔고를 꿈꾸는 이와 살고 있어서 언제나 나를 채찍질하기 좋은 환경에 놓여 있지만, 아주 크지도 작지도 않은 우리 집에서 일을 하는 이 순간은 어느 누구도 부럽지 않다. 내가 때때로 쓸고 닦아서 반짝이는 것들 사이로 각자가 좋아하는 걸 쌓아 놓을 수 있어서 좋다. '결혼 전에 일 좀 덜하고 더 많이 돌아다니고 놀아 둘 걸' 하며 후회하지 않을 만큼 지금의 반쪽짜리 자유를 사랑하게 되었다. 편안하게 한 톤에 잠긴 나무와 강의 시슬레풍 색감처럼 일관되게 흘러가서 아름다운 나날이다.

언어로 소통하는 것이
불완전한 이유

영어를 모국어로 만들려고 노력하다 보니 한국어로 설명하지 못했던 것이 많다는 걸 알게 되었다. 어떤 단어는 한국어로는 설명이 쉽지 않은데 영어로 하면 의미가 분명해지기도 하고(특히, vulnerable 같은 단어는 한국어로 옮기면 조금씩 의미가 달라진다), 영어로는 절대 설명할 수 없는 한국어 표현도 많다. 언어라는 것은 살아서 실시간으로 변화하는 생명체라서 사실상 모든 언어를 완벽히 안다는 것은 불가능하지 않을까. 그래서 우리는 그림에 기대게 된다. 번역이 필요 없는 세계 공통어이기에.

알프레드 시슬레, 〈생 마메스의 아침〉, 1881년, 캔버스에 유채, 개인 소장

이제야 마음이 편안해진다

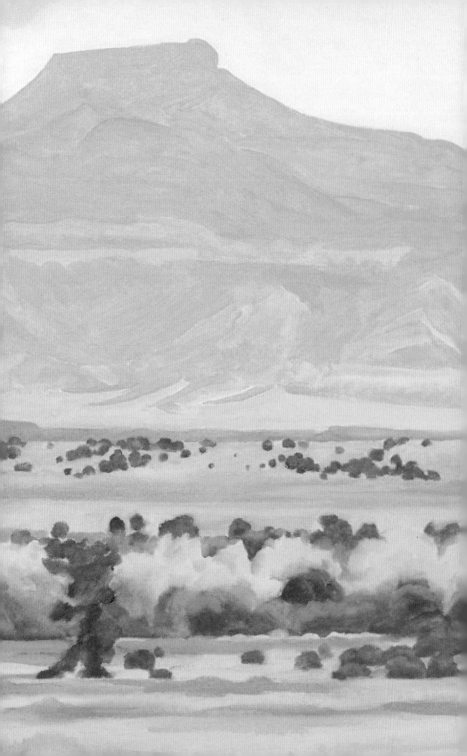

그림은
또 다른 나의 집

아, 책이 아닌 그림에 대한 글이라고 생각하니 왠지 온몸에 힘주고 앉아 있다가 힘을 빼고 해변가에 반쯤 누워 있는 기분이 든다. 책은 언제나 나를 기다려 주지만, 그만큼 어떤 압박감에 시달리게 하는 존재이다. 책으로 먹고살고 책으로 커리어를 이어 가고 있기에 책은 내 안에서 치열하게 경쟁한다. 이 책과 저 책이, 내 책과 다른 사람의 책이…. 서로 싸우느라 손도 마음도 바쁘다. 의사처럼 생명을 다루거나 육상 선수처럼 초를 다투지는 않지만, 내면에서는 나름 치열한 경기가 벌어지고 있다. 하루라도 쉬면 내면의 언어적 아름다움도 시들기 때문이다.

그에 비해 좋아하는 그림을 생각하면 긴장이 확 풀리면서 노곤했던 어떤 하루의 '가벼운 시작'이 생각난다. 처음으로 자유를 만끽한다는 기분이 들었던 미국에서의 첫 주. 지난주부터 확 달라진 찬 공기에 겨울이 아주 길었던 그곳에서의 냄새가 몸속 깊은 곳에서 흘러나오는 것 같다. 익숙한 식빵에서 나는 역한 기계 냄새, 한국에도 분명히 있는데 더 강하게 파고드는 페브리즈의 인공적인 향, 30개는 족히 되어 보이는 각종 견과류의 고소한 냄새, 황량한 들판에서 나는 타는 듯한 타이어 냄새까지 그 모든 것이 한꺼번에 나를 덮친다. 내가 두 번째로 오래 살았던 곳이었다.

'나'라는 사람을 완전히 바꾸어 버린 나라. 그곳이 굳이 미국이 아니어도 그랬을 것이다. 내가 태어난 곳만 아니면 어디든지 언제나 변함없는 나를 변화시켰을 것이다. 그곳엔 모국어도 가족도 익숙한 풍경도 없을 테니까…. 다시 돌아온 한국이 이제야 한국처럼 느껴진다. '돌아왔음'을 분명히 느낄 수 있게 하는 건 어디서나 보이는 파리바게트나 올리브영이 아니고, 공기 속에 깊숙이 파고들어 있는 희미한 한국의 풀벌레 냄새와 짜장면 냄새이다. 여기에서 계속 산 사람들은 알아채지 못한다. 이곳을 길게 떠나 봤던 사람만이 맡을 수 있는 냄새이다. 꽃가루가 날리기 시작하면 남편과 나는 잠시 사라졌던 3월과 9월의 환절기 비염을 달고 산다. 비염과 두통이 사라졌던 미국에서의 첫해가 지나가고, 그다음 해가 지나가고, 또 다음 해가 지나가면서 변화가 전혀 없는 집 앞 풍경(거의

20년 동안 그 모습 그대로였을 것이다)에 그만 넋을 잃고 말았다. '끈질긴 비염과 미세먼지가 가득한 내 나라에 가고 싶다… 언제 돌아갈 수 있을까?'라고 시름시름 향수병에 젖어 살았다. 이것저것 둘이서 안 해본 것이 없지만 (그때 이미 코로나 '집콕' 시대를 연습한 것 같다), 무언가를 하면 할수록 우린 외로워졌다. 그러다 집에 가장 어린 식구가 생기면서 그 걱정마저 사치가 되었다. 정말 집에서도 길을 잃어버리지 않기 위해 매 순간 얼마나 긴장하고 살았는지 모르겠다.

한창 걱정에 걱정을 더하며 살던 시절, 시카고 미술관에 가서 보았던 아주 큰 구름 그림이 생각났다. 조지아 오키프(Georgia O'Keeffe, 1887~1986)의 〈구름 위의 하늘 IV〉이라는 작품. 80세에 가까워져 시력이 많이 약해진 노 화가가 그린 푸르른 구름 그림. 계단 벽에 설치되어 있던 그 큰 구름 속으로 뛰어들고 싶었다. 단순하고 반복적인 흰 구름에 몸을 맡기고 한숨 푹 자고만 싶었다. 내가 시카고에서 가장 좋아하던 공간이다.

이제는 안정적인 한국 집에서 불안했던 미국 집을 떠올리며 오키프의 다른 그림에 빠져든다. 20년간 지내던 뉴욕을 떠나 남부 뉴멕시코에 정착한 화가가 그린, 집 앞 '사막뷰' 그림. 오늘따라 더 푸르른 산과 노랗고 붉으면서 초록 빛깔을 가진 사막의 초원이 2주간 (교정지를 들고 나갈 수 없어서) 아무 데도 가지 않고 집에 처박혀 편집 마감을 끝낸 나를 위로한다. 사실, 쉬고 싶은데 예약해 둔 아트레터를 위해 그림 속에서 휴식을 갈구한다. 글을 쓰면서 피로를 푸는 사람이라 얼마나 다행인지…. 죽을 때까지

사랑했던 그 풍경을 새롭게 자기 안에 품었던 오키프는 다음과 같은 말을 남겼다.

> …가장 아름다운 어도비 작업실… 커다란 창 바깥으로는 풍요로운 초록 알팔파 풀로 넘실대는 들판이 내다보이고, 그 너머로 세이지, 그 너머엔 가장 완벽한 산이 우뚝 서 있습니다. 마치 하늘을 날고 있는 듯한 기분이 드네요.
> (…)
> 마침내 적합한 곳을 다시 찾았다는 느낌이 듭니다.
>
> —「아키텍처럴 다이제스트(Architectural Digest)」인터뷰 중에서

뉴욕 맨해튼의 고층 호텔 아파트에서 지낼 때 느끼지 못한 '온전히 나 자신이 된 이 느낌'을 가지고 그는 참 많이도 그렸다. 거친 자연 속에서 예술적으로나 개인적으로나 무한한 해방감을 느낀 오키프의 뉴멕시코 시절 작품은 하나같이 강렬하고 시원시원하며 극적이고 미국적이다. 보는 순간 크고 광활하고 색채가 분명한 대지의 냄새가 난다. 이런 그림을 그리며 '채움과 비움(solid-and-void)'의 그림과 탐험하는 삶을 넘치게 열정적으로 사랑했다는 것을 알 수 있다.

내가 매일 하루의 반나절을 보내는 작업방에서 바라보는 '숲뷰'와 그의 그림을 비교해 본다. 높은 아파트 사이에 자리한 초록 빛깔의 작은 숲. 나는 화가가 아닌 작가라 계절마다 변하는 숲의 모습을 문장으로 저장한다. 아직 일 년도 살지 않은 곳이지만 이곳이 고향같이 느껴진다. 낡은 방충망을 통해 보는 숲일지라도 마음만 먹으면 나가 오를 수 있는 만만한 곳이다. 눈이 내리지 않는 뉴멕시코 사막과 달리 이 숲은 몇 달 후 하얀 눈으로 뒤덮일지 모른다. 그때가 되면 또 어떤 그림이 떠오를까 기대된다. 인디애나주 미셔와카의 에디슨 포인트에서 매일 보던 주차장 풍경이 아니다. 그곳에선 하루에 다섯 끼를 챙겨 먹어도 허기가 졌는데, 이곳에선 먹지 않아도 배가 부르다. 그래서 끼니를 자꾸 건너뛴다. 그곳에선 온라인상의 다수에게 사랑받고 싶어서 그렇게 안간힘을 썼는데, 이곳에선 소수에게 인정받으면 그만이라는 생각으로 '코시국'에도 만족스럽게 하루하루를 산다. 비로소, 집다운 집에 돌아온 것이다.

'흐린 하루에 선명한 그림 한 조각'이 잘 어울리는 풍경 속에서 하기 싫은 일을 하지 않는 나를 꿈꾼다. 이근화 시인의 말로 이 글을 마치려 한다. "예술적 삶을 살기 위해 꼭 예술가가 될 필요는 없다." 그림은 그저 '자신에게 적합한 집에 거처하는 능력'만 있어도 예술적 삶을 살 수 있다고 말해 준다.

"내가 원하는 것은 예술가의 삶이 아니라 예술적 삶인 것 같다."

— 조지아 오키프

조지아 오키프는
누구인가요?

'꽃과 사막의 화가' 오키프는 미국 3대 미술관에 가면 항상 작품이 비중 있게 전시되어 있어서 절대 지나칠 수 없는 가장 미국적인 화가 중 하나다. 그는 평범하고 사소한 꽃을 크게 확대해서 그리는 것을 좋아했는데, 이 화법은 모든 것을 '스티글리츠와의 불륜'으로 연결시키려는 사람들에게 아주 풍부한 성적 영감을 주었다. 한 가지 주제에 집중하고, 반복적으로 그렸다는 점에서 내게 가장 큰 창작 영감을 주는 화가다. 또한 고맙게도, 아주 오래 살아서 많은 작품을 남겼다. 1986년 98세 일기로 세상을 떠난 오키프의 작품을 보러 다시 한 번 미국 땅을 밟고 싶다.

조지아 오키프, 〈페데르날〉, 1941~1942년, 캔버스에 유채, 조지아 오키프 미술관

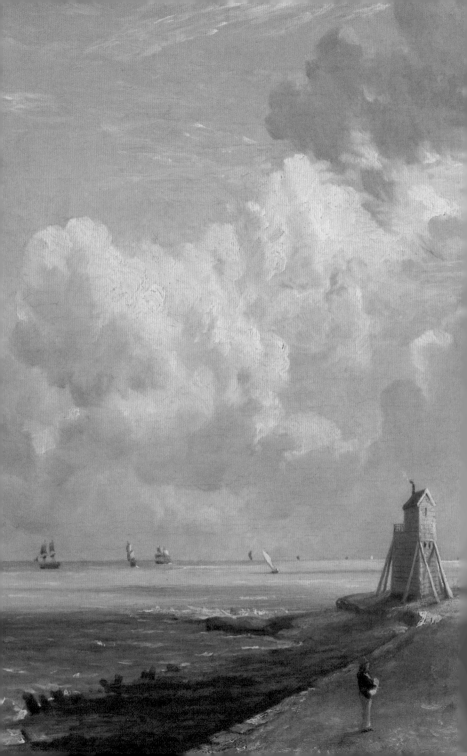

바다와 구름이 있는 곳엔 언제나

날짜 가는 것, 날이 바뀌는 것의 경계가 사라지는 일주일이다. 분명, 우리 가족도 피해 갈 수 없다고 생각'만' 하고 살았지 실제 벌어지니 예고 없이 찾아온 불행처럼 첫날은 손발이 떨렸다. 아이의 체온이 39.6도를 찍었다. 작년에 파라 바이러스에 감염되었을 때 이후로 최고치다. 그때의 아이는 고열에 먹은 걸 다 토했다. 그런데 이번 코로나 오미크론 변이 바이러스는 다행히 구토까지 가지 않았고, 아이는 3일 만에 정상 체온을 되찾았다. 곧이어 남편의 고열 시작. 다행히 나의 감기 몸살 기운은 심하지 않아서 둘을 간호할 수 있었다.

여유로운 아침은 다시 '남의 집' 이야기가 되어 버렸다. 예전에는 2주씩 격리하고 가족 중 한 명이 또 확진되면 계속 연장되어 한 달 이상을 집에 갇혀 지내야 했다. 그러니 일주일은 견딜 만할 것이다. 비록, 건강을 회복한 아이가 베란다 밖을 쳐다보며 "나가고 싶어" 노래를 불러도 나갈

수 없는 시간이 쌓이고 있지만 말이다. '깊은 밤 속을 걸어 다니는 아침 귀신(울프의 소설 속 표현으로 약에 취해 아침이 되었는데도 꿈속에 있는 듯한 정신상태)' 같은 기분이 들지만 책상에 앉을 힘은 남아 있다. 아이와 남편이 약에 취해 잠 든 시간에 일어나 어떤 그림으로 이번 주 위기를 벗어날까 고민해 본다.

여기까지 쓰고 하루가 또 갔다. 오늘 아침은 손발 마디마디, 내 몸에 서 가장 약한 부분인지 갈비뼈 부근에 바늘로 쑤시는 듯한 통증이 있어 괴로웠다. 내가 아픈 줄 아는지 이곳저곳에서 나를 찾는다. 항상 그렇다. 시간이 많을 때는 아무도 날 찾는 이가 없는 것 같은데, 시간이 없으면 꼭 날 필요로 한다. 책이든 영상이든 십 분 이상 보는 것이 불가능하지 만 어찌 됐든 글은 왼쪽으로 오른쪽으로 쓰면 된다. 아마도 이 일을 오 랜 시간 해왔기 때문에 가능할 것이다. 육아는 아직 4년 차라 몸에 안 밴 부분이 많아서 매 순간 한숨과 웃음이 공존한다. 그리고 고정된 듯한 책 (나를 항상 기다려 준다)과 달리 아이는 모든 순간 자라나고 있으니(절대 기다려 주 는 법이 없다) 예측을 할 수 없다. 불쑥 찾아온 아이의 감기나 코로나 같은 것들이 나의 생활을 멈추게 한다.

이렇게 정지된 듯한 생활 속에서도 시간은 흐른다. 세상은 나 없이 역 시나 너무나 잘 돌아가고 있다. 아이에게 한 숟가락이라도 더 먹이려는

존 컨스터블, 〈호브 해변〉(부분), 1824~1828년, 판 위에 놓인 종이에 유채, 예일대학교 영국미술센터

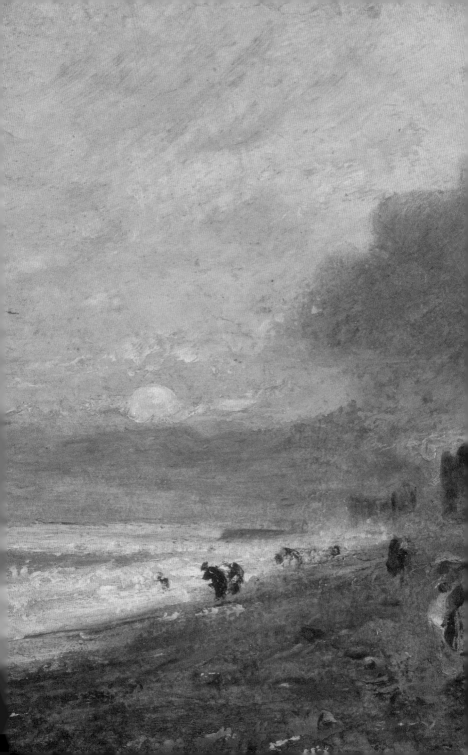

마음과 '안 먹으면 네 손해지, 내 손해냐'는 마음이 공존하는 오후에 '초록색의 발견'이라고 불리는 영국 화가 존 컨스터블(John Constable, 1776~1837)의 등대를 바라본다. 등대는 소박하다. 등대를 바라보는 한 아이의 빨간 모자가 더 강렬하다. 그냥 그림만 봐선 누가 그렸는지 모르겠고, 화풍만 짐작할 수 있다. 우연히 테이트 미술관 홈페이지를 살피다 발견한 그림이다. 지난달에 필사했던 버지니아 울프의 『등대로』 한 구절이 떠올라서일 것이다. 오늘은 이 그림에서 쉬었다 가야겠다.

> 그래, 여러 해 동안 만 건너편에서 보아왔던 등대가 저런 것이었구나, 헐벗은 바위의 헐벗은 탑의 등대였구나, 제임스는 생각했다.
>
> (…)
>
> 늙은 벡위스 부인은 항상 인생이 얼마나 멋있는지, 얼마나 아름다운지 그리고 얼마나 그들이 자랑스럽게 여겨야만 하고 행복해해야 하는지 말하고 있었지만 사실은 인생이란 저 등대의 모습과 같은 것이라고.
>
> ─ 버지니아 울프, 『등대로』, 박희진 옮김, 솔, 2019

멀리서 바라볼 땐 크고 웅장해 보였던 것도 가까이 다가가 바라보면 초라하기 그지없을 때가 많다. 우리가 사는 인생도 그렇지 않은가. 부서지는 파도 뒤에 보이는 저 아름다운 에메랄드빛 바닷속에 막상 들어가면 아름다움 외에 심해의 공포도 맛보게 된다. 무엇이 다가올지 모르기 때문이다. 그럼에도 그림은, 문학작품은 인생의 아름다움을 한 폭에 담

아 놓고 그것을 잠시 감상할 수 있는 시간을 준다. 그 시간을 위해 열심히 일해 둔다. 귀여움과 잔혹함을 동시에 주던 생명이 잠시 퇴장한 사이, 햇빛을 받아 반짝이는 바다 물결이 그림의 반을 차지하는 그림 안에서 울프가 되어 본다. 울프는 이 광경에 대해 뭐라고 이야기했을까.

　컨스터블이 이와 같은 구도로 여러 개의 작품을 그렸다고 하니 이 광경에 꽤나 매료되었던 모양이다. 『출항』, 『등대로』, 『파도』로 이어지는 울프의 '바다' 시리즈(내 멋대로 이름 붙였다)를 보더라도 바다를 향한 예술가들의 뜨거운 사랑은 멈춘 적이 없다. 바닷물 위로 지나가는 구름도 마찬가지다. 여유 있게 때론 빠르게 흘러가면서 우리 시선을 사로잡고, 지나가면서 모든 것을 잊어버리거나 기억하게 만드는 존재. 혼돈 속에서 질서를 만들기 위해서 글을 쓰거나 그림을 그리는 이들에게 바다와 구름은 절대 지나칠 수 없는 소재이다. 시간이 바다에 한 방울씩 떨어진다. 배들은 저 멀리 있다. 구름 위로 아무것도 지나가지 않는다. 하지만 구름이 지나가는 자리에 그림자가 생긴다. 그 그림자 밑에 새가 쉬고 있다.

　이 글을 쓰고 있는 지금, 이 순간, 2022년 8월 24일 오후 4시에 잠시 그 새가 되어 본다. 평소 같으면 부지런히 청소기를 돌리고 있을 시간이다. 언제나 위기는 기회가 되어 글이 된다. "나를 화가로 만든 것은 조심성 없던 어린 시절"이라고 이야기했던 컨스터블을 떠올린다. 지금의 글을 만든 건 코로나에 걸린 아이 덕분이다. 잠시도 말을 쉬지 않는 딸이 있어서 그림에서 침묵하는 시간이 더 달콤하게 느껴지는지도 모르겠다.

존 컨스터블이 알려 주는
자연의 신선함을 포착하는 법

나는 풍경 위에 드리워진 빛과 그림자 효과를 표현하기 위해 그 일반적인 효과뿐 아니라 특정한 어떤 날, 어떤 시간, 그리고 햇빛, 어둠 등을 기록한다. 또 쏜살같이 흘러가는 시간, 영원불변하고, 있는 그대로의 존재로부터 포착되는 짧은 순간을 표현하고자 한다.

– 이언 자체크, 『가까이서 보는 미술관』, 유영석 옮김, 미술문화, 2019

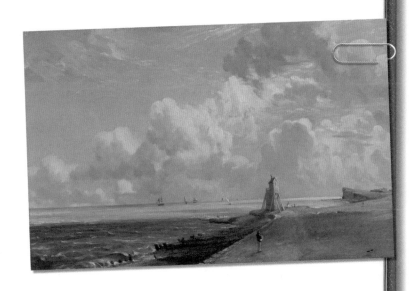

존 컨스터블, 〈하리치 등대〉, 1820년경, 캔버스에 유채, 테이트 브리튼

Summer

ANNA

나의 아이
해방 일지

나무를 샀다. 진짜 식물을 자꾸 죽여서 이번엔 가짜 나무로. 사이즈를 생각하지 못하고 나무보다 작은 비싼 화분을 같이 샀다. 가짜라는 것을 완벽하게 가리고 싶어서 화분에 깔 화산석도 주문했다. 작은 화분을 옆에 치워 두고, 가짜 나무에 맞을 만한 라탄 바구니를 사서 겨우 집어넣는 것까진 성공했다. 하하하, 라탄 바구니가 너무 크다. 화산석만으로 다 채울 수 없어서 아이가 좋아하는 편백나무 조각을 추가로 샀다. 바구니에 편백 조각까지 다 쏟아 놓고 보니 그나마 그럴 듯해졌다. 가짜 올리브가 지나치게 진하고 번쩍거려서 혼자 바라보며 웃는다. 너 참 애쓴다. 남은 편백 조각은 물에 깨끗이 씻어 말려 아이와 촉감 놀이를 했다. 이런 일련의 과정을 반복해도 시간이 가지 않아 괴로웠던 '코로나 격리' 일주일이 드디어 지나갔다!

진짜 나무도 도착했다. 『식물일기』(권영경, 지금이책, 2022)라는 책을 만드는 동안 식물 둘을 떠나보내고 셋을 새로 집에 들였다. 많이 죽여 봤던 사람만이 잘 키울 수 있다고 믿기 때문에 아마 앞으로도 식물을 계속 곁에 둘 것이다. 택배를 풀자마자 벌레 두 마리가 보여서 순간적으로 후회했지만, 책에서 배운 대로 퇴치하리라.

그러면서 나무 그림도 넘치도록 봤다. 나무는 실제로 봐도 좋고, 그림으로 봐도 좋고, 내가 그릴 때도 좋다. 나무에 대한 글을 읽는 것도 좋다. 절대 평범할 수 없었던 일주일을 보내면서 나무를 그린 화가들의 평범한 그림들을 하나씩 저장해 두었다. 오늘처럼 글을 써야 할 때를 대비해서 가득가득.

"모든 걸 친절히 봐줘야 해. 나무, 새, 달, 개 등 작품에 그릴 소재들을 자꾸 보고 있으면 자기 체질화가 되고 거기에 동화되지. 그때 비로소 그 대상의 참 모습이 보이는 거야."

– 장욱진

어느 식당 바닥 틈에 그려져 있던 여름

작품과 생활이 일치해서 '진정성'이 있다고 칭찬받는 장욱진 화백의 말이다. 서양화풍에 물들지 않으며 유행과 대세를 따르지 않고 본인의 소재와 산세(산이 생긴 모양) 스타일을 끝까지 지킨 기인이다. 각종 신화가 존재하는 화가이지만 내가 지금 살고 있는 용인 부근에서 마지막까지 왕성하게 작품 활동을 하다 돌아가셔서 그런지 아주 가깝게 느껴진다. 그가 그린 그림을 교과서에서 봤을 수도 있고, 이곳저곳 미술관을 다니면서도 분명히 보았을 것이다. 그는 주변에서 흔히 볼 수 있는 것을 그렸고, 그것들은 화가에게 가족보다 가까운 존재들이었을 것이다.

장욱진은 그림을 파는 일에 관심이 없었고, 가르치는 일도 잠깐 했지만 평생 혼자서 도를 닦는 선비처럼 집에 앉아 그림 그리는 일에만 집중했다. 그를 둘러싼 재미있는 일화도 많은데, 〈가로수〉 같은 작품은 꽤 인기가 높아서 가져가려는 사람이 많아 유족들이 숨겨 놓았다고 한다. 아끼는 그림이 팔리면 그와 비슷한 구도로 다시 그려서 소장하는 일의 반복. 국도 풍경을 그려도 꼭 집 앞마당에서 뛰노는 아이를 집어넣었다(실제 그가 좋은 아빠이자 남편이었는지는 모르겠다).

이렇게 넉넉한 마음으로 장욱진의 그림을 감상하고 있는데 어린이집에서 전화가 왔다. 아이의 열을 재보니 37.7도에서 37.2도로 미열이 있다고 한다. 순간, 정신이 바짝 들었다. 글을 쓸 시간이 부족할 것 같다. 예상보다 일찍 아이를 데리러 가야 할지도 모르니 서둘러야 한다. 일찍 하원하면 아이는 행복해할지도 모르지만, 할 일을 끝내지 못한 내 마음은 바빠지고 초조해진다.

모든 걸 친절히 봐주려면 마음에 여유가 있어야 한다. 분명 여유로운 마음으로 바라본 추상화에 가까운 장욱진의 〈나무〉는 크고 넓어 보였는데 급한 마음에 바라보니 그저 끝맺음을 위한 사각 도구로 보인다. 왼쪽 상단엔 푸른 달, 오른쪽 상단엔 검은 새, 왼쪽 하단엔 갈색 집, 오른쪽 하단엔 검정 지붕 집, 그 위에 빨간 해가 떠 있다. 유화인데 한지에 먹으로 그린 그림 같다. 초등학생이 그렸다고 해도 믿을 것 같은 그림. 이렇게 단순하고 설렁설렁 그린 듯한 그림에 자꾸 마음이 간다. 바람이 살랑살랑 들어오고, 물이 설렁설렁 끓기도 하고, 걸음이 슬금슬금 옮겨지기도 한다. 우산을 들고 아이를 데려오면서 물웅덩이에서 첨벙첨벙 물장난을 쳐도 좋을 것 같다.

화가는 30년 전에도 서울의 가로수를 크게 그렸다. 형태는 동일하지만 집을 그려 넣은 구조가 다르다. 풍선 같은, 때론 버섯 같은 나무는 평생 그의 친구였다. 봐도 봐도 질리지 않는 푸른 나무, 검은 나무, 붉은 나무, 흰 나무, 감나무, 소나무, 은행나무 곁에는 새와 집, 달과 해, 자기 자신이 있다. 그는 나무 안에 들어가 있고, 나무 밖에도 앉아 있고, 나무 옆에 서 있기도 한다.

내 옆에는 5년째 '콕!' 붙어서 엄마를 부르는 아이가 있다. 어린이집에 가 있는 순간에도 옆에 있는 기분이 든다. 그런 생각을 하니 이제야 마음이 편안해진다. 아이가 아파서 내 옆에 '실제로' 있게 되면 글적인 머리는 멈추지만, 다른 감각은 바쁘게 돌아간다. 그 감각을 동원해 시간을 낭비하지 않고 글을 완성하면 된다. 디즈니 영화를 틀어 주고 옆에서 노트북을 두드려도 되고, 약을 먹고 잠들면 그 시간 동안 쓰기만 하면 된다. 20년 후 아이가 내 옆에 없어도 아이에 대해 쓸 것이다. 지금과 다른 글을 쓰게 되겠지만 아이는 항상 내 안에도, 내 밖에도, 내 옆에도 있기 때문에 끊임없이 쓸 수 있을 것이다. 곁에 없을 그때를 대비해서 천천히 오래 많이 봐두어야겠다. 노는 아이, 자는 아이, 우는 아이, 웃는 아이, 말하는 아이, 그림 그리는 아이, 아픈 아이, 춤추는 아이, 먹는 아이, 그리고 나를 보고 달려오는 아이…. 엄마가 갈게, 넌 거기에서 기다려.

놀이방에 미술관을 초대하는 법

그는 자신의 가구가 미술관이라는 고급 예술의 게토에서 풀려나 일상생활로 들어가기를 바랐다.

(…)

일상생활과의 교감에 이끌려 리트펄트는 빗자루, 휴지통, 우산꽂이, 유모차, 손수레 같은 이른바 시시한 물건에 관심을 기울였다. 그는 현명하게도 우리가 사랑하는 가치들을 미술관에서 끌어내 집안의 놀이방에서 숨 쉬게 하고자 했다.

– 알랭 드 보통, 존 암스트롱, 『알랭 드 보통의 영혼의 미술관』, 김한영 옮김, 문학동네, 2013

장욱진, 〈나무〉, 1987년, 캔버스에 유채, 양주시립장욱진미술관

어디에나 있는
빛과 그림자를 붙잡을 것

오늘도 어떤 문장에 기대어 하루를 시작한다. 문장에 기대어 하루를 시작한다는 문장으로 다시 돌아온다. 사실, 눈을 뜨자마자 눈에 띄는 것은 어제 미처 씻지 못하고 잔 식기들이다. 바닥에 떨어진 머리카락과 먼지, 아이 등원 준비물, 남편의 아침 등등을 해치운다. 일상은 빨리 보내고, 문장의 환상 속으로 가기 위해 서두른다. 사색과 고독, 사랑을 만끽하게 만드는 작가들의 신비 속으로 들어가려면 어느 정도 '생활'의 냄새를 지워야 한다.

그런데 내가 사랑하는 책과 그림은 모두 일상 속에서 탄생했다. 영화도 「프란시스 하」(2014), 「패터슨」(2017), 「매기스 플랜」(2017)처럼 평범해보이는 인물의 반복되는 일상을 그리는 것들을 질리도록 본다. 대사를 외우고, 패턴을 읽고, 그냥 지나쳐 갔던 시간과 장소의 무늬를 확인한다.

그리고 내 글에 초대할 만한 요소들을 점검한다. 과학자들의 실험처럼 정해진 룰은 없지만 나의 작업에도 분명 프로세스가 있다. 세상의 모든 것을 예술로 바꾸려는 열린 마음이 첫 번째로 필요한 도구이다. 이 도구를 최대한 활용하려면 정말 모든 것을 그냥 지나치면 안 된다. 그래서 내 인생은 남들보다 두 배는 피곤하지만, 글을 쓰면서 같은 시간을 두 번 살아 볼 수 있어서 쉽게 권태를 느끼지 않는다. 피로보다 지루함을 두려워하는 성격상 이 직업이 몸에 딱 달라붙는다.

미술을 비롯해 예술가의 삶과 가치관을 스토리텔링 하는 것에 자신의 능력을 쏟아부었던 존 버거. 그가 쓴『우리 시대의 화가』에는 '화가들의 다듬어진 순진함'이 잘 드러나 있다. 산골 마을의 매력에 빠진 도시 남자가 거기서 오두막을 짓고 살겠다고 하는 심정으로 사랑에 빠진 화가 야노스의 삶이 펼쳐진다.

명문장이 많은 책인데, "같은 꽃이라도 다른 단춧구멍에 꽂으면 달라 보이는 법이죠"와 같은 부분에선 웃음이 나왔다. 그렇다. 어떻게 포장하느냐에 따라 같은 꽃도 전혀 다른 존재가 된다. 매일 지나치는 거리도 아침에 볼 때와 밤에 볼 때 느낌이 다르고, 해가 쨍쨍한 날 바라볼 때와 비가 세차게 내리는 날에 바라볼 때 다른 분위기를 풍긴다. 이 소설 속 일기를 읽으면 여기저기에 시선을 빼앗기는 화가의 산책길을 따라나선 기분이 든다.

실제로 야노스는 보통의 런던 사람들에 비해 훨씬 많이 걸었다. 그리고 날씨에 관계없이 베레모를 썼다. 하지만 겉옷이나 심지어 바지까지도 물감이 묻으면 나가기 전에 꼭 갈아입었다. 걸을 때면 대부분의 화가들처럼 도무지 그변덕을 종잡을 수 없을 만큼 여기저기에 시선을 뺏겼다. 유난히 하얀 벽, 길가에 쌓여 있는 의자 한 무더기, 흑인 여자…. 꽃이 활짝 핀 목련나무는 내버려 둔 채 그는 이런 것들에 눈길을 주곤 했다.

<div align="right">— 존 버거, 『우리 시대의 화가』, 강수정 옮김, 열화당, 2021</div>

무엇에 홀린 듯 아주 많이 걸은 날, 마침내 도착한 보스턴 미술관(Museum of Fine Arts)에는 존 싱어 사전트(John Singer Sargent, 1856~1925)의 우아한 초상화와 풍경화가 많이 걸려 있었다. 그의 국적은 미국이지만, 태어난 곳은 이탈리아다. 부유한 집안 환경에서 남부럽지 않은 돈을 받으며 고위층의 초상화를 그리면서 살았지만, 빈민과 화려하지 않은 풍경도 자주 그렸다. 내가 보스턴 미술관에서 사 온 엽서에는 그리스 코르푸(Corfu)섬의 한 작은 집이 그려져 있다. 아마도 수채화의 색감이 마음에 들어서 골랐을 것이다. 항상 '나란 사람'이 사는 엽서나 포스터가 이렇다. 특별할 것 없어 보이는 풍경이지만 아련하게 기록으로만 남아 있는 과거를 떠올리게 만드는 빛과 그림자가 공존하는 것들이다. 만약 엽서를 사 오지 않았더라면 이 그림을 잊어버리고 살았을 것이다. 그만큼 강렬한 작품이 아니라는 뜻이다.

(왼쪽) 존 싱어 사전트, 〈카네이션, 릴리, 릴리, 로즈〉(부분), 1885~1886년, 캔버스에 유채, 테이트 브리튼

(위) 수국을 만지는 딸아이의 사진이 이 작품을 실사화한 것처럼 닮아 있다

그런데 이 그림을 천천히 다시 들여다볼수록 좋아진다. 길가에 핀 들꽃이 좋아지는 나이라 더 그런가 보다. 평범해 보이지만 벽에 걸어 두고 보면 평범하지 않은 풍경화를 마음껏 그리고 싶다는 생각을 자주 한다. 하늘색을 닮아 나뭇잎은 푸른색이고, 아이보리 벽면에 비친 나무의 그림자마저 푸른색이다. 오른쪽 끝에 작게 채워진 하늘과 바다도 보인다. 어쩌면, 바닷가에 있는 화장실 건물일 수도 있다. 건물 옆에 놓인 나무가 수놓은 그림자가 화가의 마음을 사로잡았을 것이다.

누구나 그릴 수 있는 그림이다. 누구나 마음만 먹으면 산길을 걸을 수 있는 것처럼. 똑같은 런던 길을 걸어도 누군가는 그것을 소설 또는 그림으로 남기고, 누군가는 매일 반복되는 출근길로 여기고 지겨워한다.

예술은 당연한 걸 당연하게 여기지 않게 도와주기 때문에, 권태와 지루함을 공기처럼 먹고 사는 현대인에게는 잊지 말고 챙겨 먹어야 하는 비타민D 같은 존재다. 햇빛을 보지 못한 날엔 해를 담은 그림을 보며 위로를 받는다. 그러다 진짜 길을 산책하게 되면 방에서 보았던 그림을 떠올린다. 풍경 속의 밖, 바깥 속의 풍경에 현재를 심는다.

사전트의 그림 중 〈카네이션, 릴리, 릴리, 로즈〉라는 작품이 있다. 이 작품을 떠올리면서 찍은 것은 아니었는데, 지난 6월 안면도 펜션에서 찍은 수국을 만지는 딸아이의 사진이 이 작품을 실사화한 것처럼 닮아 있다(카카오톡 프로필에 좀처럼 아이 사진을 올리지 않는 나지만, 이 사진은 메인에 걸어 두었다). 그림 속 아이들은 흰 드레스를 입고 꽃이 아닌 전등을 들고 있다. 사진 속 딸은 꽃무늬 원피스를 입고 자신이 가장 좋아하는 파란색 수국을 매만지고 있다.

둘을 번갈아 가면서 감상하며 어디에나 있는 꽃과 아이들의 아름다움에 대해 생각한다. 그 아름다움을 알아차릴 수 있도록 오늘도 '열린 마음'이란 도구를 장착하고 길을 나선다. 오늘은 어떤 풍경이 나를 사로잡아 글이 되어 나타날지 알 수 없다. 세심하게 관찰하면 하루도 같은 날이 없다는 것을 그 글이 증명해 줄 것이다.

존 버거를 따라
화가처럼 글 써보기

햇별이 나면 세상이 얼마나 달라지는지. 여자들은 유모차를 위아래로 흔들어대며 길 위에서 쑥덕거리고, 아기들은 부신 눈을 가늘게 치켜뜬다. 보석상 진열대를 들여다보는 연인들은 손을 잡고 다니기엔 날이 너무 덥다고 느낀다. 어디선가 그네를 타는 소녀는 그늘에서 햇별, 햇별에서 그늘을 오간다. 5월 10일

— 존 버거, 『우리 시대의 화가』, 강수정 옮김, 열화당, 2021

존 싱어 사전트, 〈코르푸섬: 빛과 그림자〉, 1909년, 종이에 연필과 수채, 보스턴 미술관

햇빛에
머리를 말린다

지난 1년간 『식물일기』라는 국내서를 만들었다. 지인의 글을 묶어 책을 내겠다고 힘차게 시작했지만, 개인적인 일과 출판사 사정이 겹치며 작가가 탈고를 한 지 1년이 지났는데도 출간하지 못했다. 너무 오랫동안 붙들고 있었다. 한 권의 책이 만들어지려면 수많은 과정을 거쳐야 한다. 그 일을 사랑했고(내 주요 밥벌이였고) 아직도 무에서 유를 만드는 과정 자체를 아끼지만 점점 더 한 가지를 오래 붙들고 있을 시간도 체력도 없어서 편집 일에 대한 회의감이 밀려온다. 언제까지 집중해서 이 일을 할 수 있을까. 눈이 밝던 초보 편집자 시절엔 오타 하나만 잡아내도 그렇게 기뻐했는데…. 이제는 오타가 보이면 '또 너냐'라는 의미의 한숨부터 나온다. 실수는 매번 비슷하게 반복되고, 수정에 수정을 거듭하다 보면 잘 보이던 것들도 보이지 않는다.

어쨌든, 본문과 표지 대지 수정이 마무리되고, 어제는 편집자들이 마지막까지 미루고 싶어 하는 보도자료를 작성하고 상세페이지(서점에서 이미지와 카피로 보여 주는 책 광고) 문안까지 넘겼다. 자식 하나가 세상에 나올 준비를 마친 셈이다. 내겐 상사도 동료도 없고 1인 출판사 대표님만 있어서 우리 둘이 합이 맞으면 그걸로 '마감'이다! 마감이라는 말은 얼마나 이중적으로 사랑스러운지모른다.

이 마감이란 녀석은 욕심을 부리면 영원히 나타나지 않는다. 가장 낯선 것과 가장 익숙한 것 사이를 멈추지 않고 탐색하는 일이 작가(예술가)의 몫이라면, 편집자는 끝내는 자이다. 이 불완전하지만 사랑스러운 책을 한 명이라도 더 만나게 해주려고 마지막까지 흥미를 끌 만한 카피를 쥐어짜서 적는다. 나는 탐색하는 자아와 끝내야 하는 자아 사이에 있는 사람이다. 거기에 주부, 엄마, 아내, 딸, 며느리이자 누군가의 친구이기도 하다. 여러 일을 한꺼번에 하다 보면 무엇 하나 제대로 하는 것이 없는 것 같아 자책할 때가 있다. 그러나, 자기합리화의 달인답게 이 정도면 충분하다는 지점에 도달하기만 하면 만족한다.

잠시 눈을 돌려 완벽한 소설 작품이나 핀터레스트 속 패션 피플들의 사진을 본다. 미완성이라고 하기엔 너무나 아름다운 미술 작품을 본다. 영화 「비포 선셋」(2004)을 틀어 놓고 제시와 셀린느가 대화를 나누는 파리 카페 장면을 보고 듣는다. 혼신을 다해 글을 다 쓰고 나면 우습게도 단순한 나무 한 그루가 보고 싶어진다. 나이가 들면 그렇게 꽃과 나무가

좋아진다고 하더니만, 내가 그렇게 될 줄 몰랐다.

상처를 피하고자 한다면 다르게 볼 수도 없다. 본다는 것은 상처 입을 수 있다는 것을 전제로 한다. 그렇지 않은 경우에는 동일한 것이 반복될 뿐이다.

– 한병철, 『아름다움의 구원』, 문학과지성사, 2016

어머님 아버님이 홍천의 어느 마을에 두 번째 집을 마련하셔서 지난 주말에 집들이 겸 나들이를 다녀왔다. 아이가 뛰어놀기에 충분한 마당과 데크가 있고 거실 창에서 바라보는 잔잔한 산 풍경이 좋다. 아주 오랜만에 집 안에서 무한한 자연을 감상하는 호사를 누렸다. 토요일 저녁에 주말반 '에세이쓰기연습' 모임이 있어서(그것도 캐럴라인 냅이라는 거대한 작가의 책이 기다리고 있었다!) 마냥 편안하게 있지는 못했지만 그래도 나무와 꽃, 구름을 가까이에서 바라보며 그림이 필요 없겠다는 생각을 꽤 오랫동안 했다. 무엇보다 아이에게 "뛰지 마. 제발 뛰지 말고 걸어!"라고 소리치지 않을 수 있어서 좋았다. 동시에 아이가 쿵쾅거리면서 내 눈치를 보는 게 너무 마음이 아팠다. 뛰는 것이 본능인 아이에게 그동안 얼마나 뛰지 말라고 소리쳤던가.

아름다움의 구원은 먼 곳에 있지 않았다. 내 작업방에 수백 권의 책이 있지만 그 모든 것을 이기는 것이 상처 입은 나무 이파리 하나일 때가 있다. 매 순간 존재를 고민하는 것처럼 보이는 작가들도 작업을 끝내고 나면 혼자 술을 마시거나 자신만의 정원에서 나비를 바라보며 피로를 푼

다. 멀리서 하루 종일 닭이 울어대고, 이유도 없이 개들이 짖고, 정체를 알 수 없는 날파리들이 날아다니고, 잠자리는 불편하고, 맛있는 커피도 없고, 한가롭게 하늘을 바라보며 책을 읽는 내 옆에서 대왕 벌이 쉴 새 없이 공포의 날갯짓을 하지만 마음껏 흙을 파고 잔디 위를 뛰어다니는 아이를 보면 더 자주 이곳에 오고 싶어진다.

구름과 햇빛뿐인 곳에서 피로한 머리를 바싹 말리고 싶다. 분명 집을 떠나면 불편한 것투성이지만 편하고 익숙한 것만 추구하다 보면 다르게 볼 수 있는 기회를 놓친다. 가을의 모습과 겨울의 모습, 여름의 모습이 모두 다른 곳에서 매일 달라지는 아이와 가족들의 표정을 관찰할 생각이다. 이 늦가을이 지나고 나면 구스타프 클림트(Gustav Klimt, 1862~1918)의 〈너도밤나무 숲〉, 〈자작나무 숲〉 같은 풍경이 내 핸드폰에 담기게 되겠지. 클림트의 수많은 그림을 사랑했지만, 결국엔 너도밤나무 숲속 나무 한 그루만 이 아름다움의 증거로 남게 될 것 같다. 클림트가 남긴 '농가' 시리즈가 그대로 펼쳐지는 공간이 어린아이에게도 어른이 된 나에게도 긴 휴식이 되어 주길 바란다.

이번 주말에 또 그곳에 간다.

우리 가족의 두 번째 집에서 본 하늘

엘리자베스 스트라우트가 묘사하는
11월의 나무

창문 왼쪽으로 보이는 단풍나무 꼭대기에는 나뭇가지들이 분홍색이 감도는 노란 잎 두 장을 미안한 듯 조심스럽게 내밀고 있었다. 그것들은 어떻게 11월까지 붙어 있었을까? 찬란한 하루의 마지막 햇살이 나무 바로 뒤에서 비치고 있었다. 탁 트인 하늘을 배경으로 저무는 해의 다채로운 색깔이 위를 향해 부채처럼 펼쳐졌다.

— 엘리자베스 스트라우트, 『무엇이든 가능하다』, 정연희 옮김, 문학동네, 2019

구스타프 클림트, 〈너도밤나무 숲〉, 1902년, 캔버스에 유채, 드레스덴 고전 거장 미술관

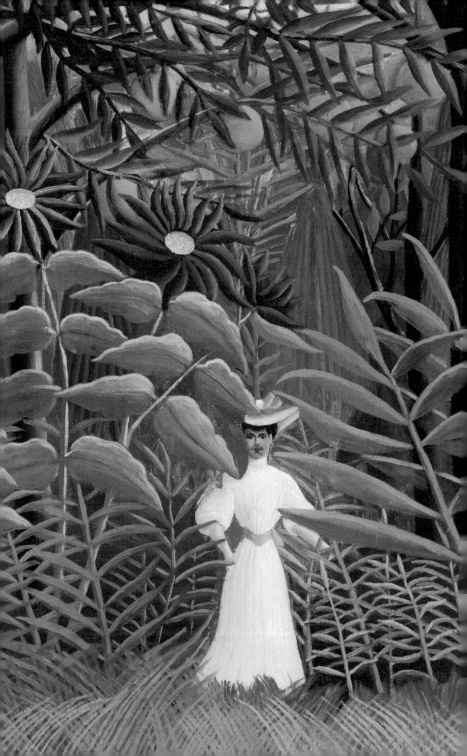

미술엔
정답이 없어요

　제목만 적어 놓고 이 일 저 일 처리하다가, 예상 가능한 습격⑵을 당했다. 아침에 연신 재채기를 하던 아이에게 콧물이 주르륵 흐른다는 어린이집 연락을 받은 것이다. 지난주에 외부 강연이 연달아 있어서 아트 레터 휴재까지 했는데 이번 주는 아이 감기라는 복병이 생겼다. 엄마들의 일이라는 것이 그렇다. 언제 어디서 나만의 시간이 멈출지 모르니 항상 긴장하고 있어야 한다. 이렇게 할 일이 많을 땐, 깊은 숲속으로 숨고만 싶다.

　마냥 쉬고 있을 수 없다. 그냥 가만히 있을 수 없는 일이다. 생각이 지나쳐 몸이 말을 듣지 않을 때 숲에 있는 나를 상상해 본다. 심호흡을 하고 스킨을 바른 듯 편한 바지를 입고 숲 향이 나는 것을 피우거나 바르고 가부좌하고 앉는다. 항상 무언가를 읽거나 보거나 쓰느라 피로한

눈도 감는다. 아뿔싸, 오늘은 그럴 시간이 없다. 감기약을 먹고 잠든 아이가 깨기 전에 '비워 내고 비워 낸 마음'을 극대화한 그림을 찾아내야 한다.

원색적인 나무와 꽃, 열매 아래에 고운 원피스를 입고 모자를 쓴 여인이 서 있다. 여인의 얼굴보다 큰 오렌지가 주렁주렁 달린 숲을 그린 앙리 루소(Henri Rousseau, 1844~1910)는 최근에 인연이 자꾸 생겨서 내 글에 계속 초대된다. 그가 어느 유파에도 속하지 않았다는 점이 어딘가에 소속되어 있어도 자신이 '모난 돌'이란 생각이 자꾸 드는 현대인들에게 동질감을 주는 모양이다. 그저 비우고 비우다 보니 남는 색이 초록이었으면 좋겠다는 소망으로 그를 불러들인다. 나의 짧은 휴식 속으로…. 다시 한번 눈을 감는다. 이 소중한 지면을 나에게 선물해 준 독자들에게 돌려줄 것을 궁리할 힘을 얻는다.

이번 글에는 미술관에서 짧게 강의했던 '미술 에세이 쓰는 법'을 이야기할까 한다. 생각보다 오랜만에 오프라인에서 말할 기회였는데 코로나 후유증으로 아픈 목이 도와주지 않아 속상했지만, 함께 전시를 보고 내가 제시한 가이드라인 대로 쓴 에세이를 합평할 때는 아픈 목도 문제되지 않았다. 그들이 느낀 것을 자신을 아는 데 더 잘 써먹을 수 있게 도와주고 싶다. 어디서 그런 에너지가 나오는지 알 수 없지만 강의를 하면 할수록 배우는 것이 많다는 것은 확실하다.

머릿속으로 생각을 정리하는 일을 생활화하면 차분히 걸을 때도, 뜨겁게 샤워할 때도 글쓰기 과정을 복기할 수 있다. 지난 강의의 기쁨과 아쉬움(왜 더 잘 이야기하지 못했을까)을 잊어버리기 위해 바쁘게 써본다. 자, 미술 에세이를 쓸 때 나는 총 4단계를 거친다. 이 과정을 거치면 나에게도 남는 것이 있고, 읽는 이들도 함께 그림을 산책하는 기분이 들게 할 수 있다. 항상 이 단계를 거치는 것은 아니지만, 대부분 이런 과정을 거치면서 그림을 통해 내가 하고 싶은 말을 찾게 된다.

1. 우선 사전 정보 없이 그림을 마음껏 감상하는 일이 중요하다. 그리고 마음에 드는 이미지나 그림을 정한다. 평소에 관심 분야를 지속적으로 들여다보는 것이 좋다. 현재 나는 단색화가들에게 관심이 많아서 그들의 계보 혹은 유행 흐름을 항상 보고 모아 둔다.

2. 내가 고른 그림과 어울리는 화가의 스토리나 화가의 말 혹은 미술평론가의 문장을 찾는다.

　예 "내가 원하는 것은 예술가의 삶이 아니라 예술적 삶인 것 같다."_조지아 오키프

　　"꿈을 꾸는 사람에게 늦은 나이란 없다."_앙리 루소

3. 화가의 비하인드 스토리(대개 작가의 인터뷰나 전시 도록을 통해 얻을 수 있다)가 없다면, 그림/화가에 나의 성격/사건/습관/감정선을 연결한다.

　예 해야 할 일과 하고 싶은 일들 때문에 정신이 사나운 날엔 수평선과 수직선만 있는

몬드리안 그림만 본다. → 불규칙한 자연과 언제 변할지 모르는 사람의 마음 때문에 상처받은 사람이 쉬었다 가기에 좋은 그림이다. 규칙적인 일은 과민한 기질의 사람에게 좋고, 규칙적인 그림은 어수선한 일상에 좋다.

4. 마지막으로 '왜 이 그림이 내 삶에 필요한가'를 두 번 생각해 본다.

예 매일 반복되는 작업을 평생 해 온 반은 수도자 반은 화가인 정상화, 아그네스 마틴 같은 단색화(색면화)가들의 작업 방식에 감동을 받는다. 책을 읽고 쓰고 원고를 고쳐서 책을 만드는 작업을 반복적으로 하다 보면 매너리즘에 빠지기 쉬운데, 보기엔 무미건조하지만 완성하고 모아 놓으면 큰 생명력을 보이는 단색화를 보면 어제와 다름없는 오늘 하루의 시간에 대해 더 열심히 쓰고 싶어진다.

언제부터 내 삶에 미술 이야기를 심게 되었는지 기억조차 나지 않지만 어떻게 심게 되었는지는 이제 알겠다. 미술을 보고 글을 쓰는 일에는 정답이 없기 때문이다. 그러니 나 같은 비전문가도 미술 에세이를 쓸 수 있다. 최근에 인상적으로 읽은 인터뷰 기사에 이런 말이 나온다.

"어떤 작품이 좋고 별로인지 정해 주는 미술관은 나쁜 미술관이다. 미술관은 모든 사람이 서로 동의하지 않아도 되는 사회의 몇 안 되는 열린 장소이다."

−마리아 발쇼

기침으로 잠 못 드는 밤에 보고 공감이 가서 읽고 또 읽었던 문장이다. 어릴 때부터 정답만을 강요받던 삶에서 벗어난 뒤 답이 아닌 자유를 위해 시간을 낭비했던 세계 곳곳의 미술관들에 이 모든 영광을 돌리고 싶다(국문학과를 나와 편집 일과 에세이를 쓴 이력이 전부인 나에게 나라에서 운영하는 미술관에서 2시간짜리 특강을 맡긴 일은 기적이다). 루소를 좋아한다고 노래 부르고 다녔더니, 그에 관한 책들이 내 앞에 쏟아진다. 역시 좋아하는 것을 계속 좋아하는 일이, 일상을 예술로 만드는 가장 간단한 방법이었다.

한바탕 웃고 싶다면 앙리 루소의 그림을 보러 가시라!

— 미셸 마켈(글), 어맨다 홀(그림), 『앙리 루소: 모두의 예술가 5』, 신성림 옮김, 책읽는곰, 2022

미술이 언어의 해방인 이유

예술에 관한 글 대부분이 알고 보면 형편없는 것도 놀랄 일이 아니고요. 아마 처음부터 오해가 있었을 거예요. 사물을 인식하려면 이름을 붙일 필요가 있지만, 이름을 붙이는 순간 우리는 원래 일치시키려 했던 그 사물과 분리되어 버리거든요.

(…)

꽃 한 송이를 그린 드로잉이 우리 사고를 지배하는 합리적 언어 앞에서는 구원의, 저항의 한 형태가 될 수 있어요.

— 존 버거, 이브 버거, 『어떤 그림』, 신해경 옮김, 열화당, 2021

앙리 루소, 〈이국적인 숲속을 걷는 여인〉, 1905년, 캔버스에 유채, 반스 파운데이션

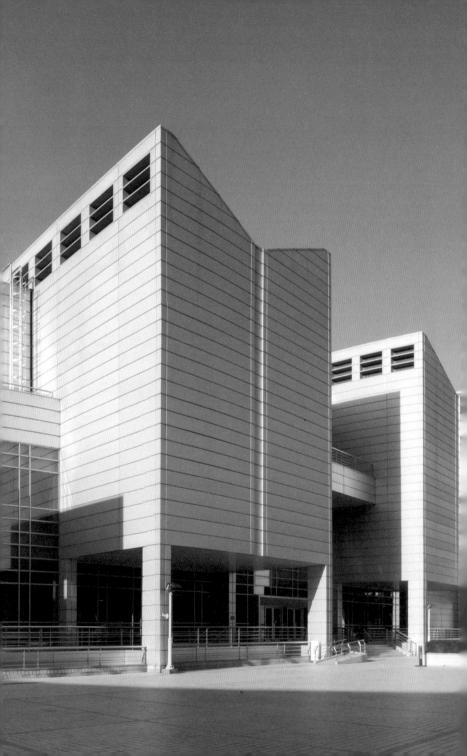

극적인 만남을
기대하며

언제나 여행 갈 장소에 있는 '미술관'은 집요하게 파고든다. 이번 부산 여행의 숙소가 부산시립미술관 근처라는 사실에 검색을 시작한다. 이 미술관 옆에 형제처럼 자리 잡은 것이 있으니, 바로 '이우환 공간'이다. 모노하(Monoha, 1960~1970년대 일본에서 발생한 현대 미술운동으로 물체의 있는 그대로의 상태, 물체와 세계의 관계성을 파악하는 것을 중시하는 유파) 중심부에 있던 이우환(1936~)의 전시 공간인 것이다. 흰 캔버스 앞에 놓인 잘생긴 돌 하나. 홈페이지 메인은 그 작품의 사진이다. 공간 소개글을 보니 건물 자체가 하나의 예술품으로, 공간과 작품 어느 한쪽으로 치우치지 않고 모두를 함께 보여주는 공간이라고 한다. 건물 자체가 예술품이라는 말은 곧 전시장에 들어가기 전부터 감상이 시작된다는 말이다.

흔한 둥근 돌 하나와 평범한 직사각형 철판 하나가 전시장에 덩그러니 놓여 있다. 철판은 벽에 기대어 있으며, 이로부터 약 2미터 떨어진 곳에 자연석이 놓여 있다.

<div align="right">– 〈관계항–침묵〉 작품 설명 중</div>

작년부터 단색화(극도의 미니멀리즘)에 빠져서 그들에 대해 끊임없이 떠들고 있다. 아마도 내가 오전과 오후엔 작가 겸 에세이 강사로, 저녁과 주말엔 엄마로 살아가기 때문일 것이다. 정신없는 일상을 잡아 줄 '여백의 공간'이 필요한데 실제 생활에서 그걸 찾기 힘드니까 구도자 같은 작품과 작가에게 달려가는 것 같다. 요즘 내가 즐겨 보는 현대미술은 미술에 대해 잘 모르거나 관심 없는 사람들이 보기엔 터무니없는 작품이 많다. 이우환의 '돌'시리즈도 그렇다. 나무, 돌, 철, 유리 등 주변에서 흔히 보이는 사물을 전시장에 '전시'하고 있으니 대체 왜 자기가 창작하지도 않은 걸 가져다 놓았냐고 할지도 모른다. 나도 잘 모른다. 하지만 느낀다. 그가 무엇을 우리에게 '전시'하려고 했는지. 무엇을 나에게 제안하고 있는지.

이우환은 뛰어난 철학자이기도 해서 그가 남긴 글들은 모두 글 이상의 사유를 보여 준다. 이 화백은 한 인터뷰에서 "많은 사람이 미술관을 전시를 위한 공간이라고 생각하지만 나는 이곳을 삶의 공간으로 만들고

모노하 중심부에 있던 이우환의 예술을 총체적으로 감상할 수 있는 이우환 공간
(부산시립미술관 제공)

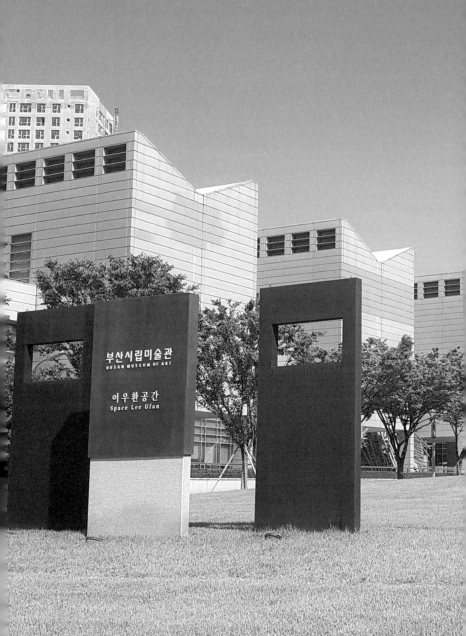

싶었다"라고 밝혔다. 자신의 작품 앞에서 마음과 정신을 집중해 자기 자신에게 귀 기울여 보길 바란다고 말했다. 같은 액세서리도 목에 걸었을 때(목걸이), 팔에 찼을 때(팔찌), 발에 걸었을 때(발찌) 다 다르게 보이듯 두루뭉술한 돌을 갤러리나 미술관에 가져와 눕히느냐 세우느냐 앉히느냐에 따라서 전혀 다른 느낌을 준다. 돌 뒤에 하얀 철판 혹은 검은 철판을 놓고 많은 시도를 해본 끝에 작품이 천천히 드러난다. 〈관계항-침묵〉이 완성되는 순간이다.

오랫동안 책을 읽어 온 사람들은 모두 알 것이다. 책이란 것을 꼭 처음부터 끝까지 읽을 필요는 없다는 사실을. 자신만의 글을 써 온 사람들도 알 것이다. 글이라는 것은 어떻게 배치하고 어떤 식으로 뒤집거나 뒤섞느냐에 따라 전혀 다른 느낌으로 다가온다는 사실을. 그래서 작가는 이미 쓰인 것도 중요하게 생각해야 하지만 앞으로 쓰일 현상에도 온 감각을 열어 두어야 한다. 이런 '여백의 예술' 혹은 '만남의 예술'을 위해서 '극적인 열림의 장'을 찾아 나서는 일, 그것이 여행이고 전시 관람이고 우연한 산책이다. 이 화백의 말을 또 빌리자면, 이런 만남은 때때로 웃음이기도 하고 침묵이기도 하고, 언어와 대상을 넘어선 차원의 터뜨림이기도 하다.

'아!' 하는 순간을 놓치지 않기 위해 항상 깨어 있어야 하고 한 가지 대상에 너무 빠져 있어도 안 되는 예술가나 철학자는 항상 불안하다. 아이도 챙기고 나도 챙기고, 내 글도 챙기고 남의 글도 챙기고, 집도 챙기고 남편도 챙기고, 나아가 다가올 모든 감각도 챙겨야 하는 오늘도 단조로운 그림 또는 조각을 본다. 이우환은 작품을 창조하거나 창작한다고 말하지 않는다. 공간이나 장소에 따라 늘 차이가 발생하기 때문에 어떤 사물들의 관계를 '제시'한다고 강조해서 말한다. 있던 것을 다시 제시하는 사람. 그런 사람이 전 세계적으로 사랑받는 이우환이라는 작품이다.

세상에는 우리가 평생 읽어도 다 못 읽을 책이 존재하고, 나는 그 책들 사이에 존재하는 '관계성'에 주목해서 에세이쓰기연습 강의의 커리큘럼을 짠다. 지난 평일반 9기 때는 '작가들의 일기' 중 트위터로 쓴 작업 일기, 암을 선고받고 투병하며 쓴 애도 일기, 삶을 현미경으로 들여다보듯이 쓴 창작 일기, 일종의 우울증 치료제로 쓴 행복 일기를 추려서 질문을 만들고 함께 읽고 자신을 돌아보는 시간을 가졌다. 이제 다가올 겨울에는 다시 '책 읽기'로 돌아가 무엇이 우리를 그토록 읽고 싶게 만드는가를 생각해 볼까 한다.

에세이 수업을 진행하면서 내가 항상 되새기는 문장이 하나 있다. 모니터 위 가장 잘 보이는 곳에 붙여 놓고 수업 전에 항상 소리 내 읽어 본다.

진실은 잘 정리된 핵심에 있는 것이 아니라 질문하는 사람과 대답하는 사람의 사이에서 새롭게 태어남을 배운다.

– 홍은전, 『그냥, 사람』, 봄날의책, 2020

책들의 관계성을 제시하고 그 속에서 질문하는 나와 대답하는 연습생 사이에서 새로운 문장이 태어나는 경험을 더 자주 하고 싶다. 다음 주에는 이우환의 공간 안에서 '나'와 '너'가 아니라 '소통' 자체를 상상하며 나를 길고 두꺼운 여백 속에 풀어놓으려 한다. 그러니 가서 무엇을 입고 무엇을 먹는지는 중요하지 않다. 배가 고프면 밥을 먹고 졸리면 잠을 자고 일어나고 싶을 때 일어나서 발이 이끄는 대로 무작정 시간을 보낼 생각이다. 그러다 보면 시간과 나 사이에 일어나는 감각이 저절로 글 속에 배어나리라 믿는다. 언제나 글의 주제는 쓰기 전이 아니라 작지만 소중한 디테일을 채워 나갈 때 정해지고, 여행도 갔다 오면 비로소 그 가치를 알게 된다. 그전에 우선, 이우환의 작품처럼 정갈하게 여름옷은 집어넣고 겨울옷을 꺼내 정리하고 집 청소부터 해야겠다. 어떻게 정리하느냐에 따라 집은 예술이 되기도 하고, 지겨운 풍경이 되기도 하니까.

좋은 창작물은 무언가를 제안한다

사물을 그대로 묘사하거나 자세하게 설명하는 예술 작품은 지루하다. 감상자의 개입이 필요 없기 때문에 지나친 친절함은 이미 알고 있는 사실을 반복해서 이야기하는 잔소리와 같다. 『해커와 화가』(임백준 옮김, 한빛미디어, 2014)를 쓴 폴 그레이엄은 좋은 건물은 사람들이 그 안에서 건축가의 각본대로 살기를 강요하지 않고 살고자 하는 삶의 배경 공간으로 존재한다고 말한다. 조금 우습거나 엉뚱한 돌멩이로 철학하는 예술은 그래서 연구할 가치가 있다. 자신이 살고 싶은 방향대로 감상하게 되기 때문이다.

이우환 공간을 살펴볼 수 있는 부산시립미술관 홈페이지

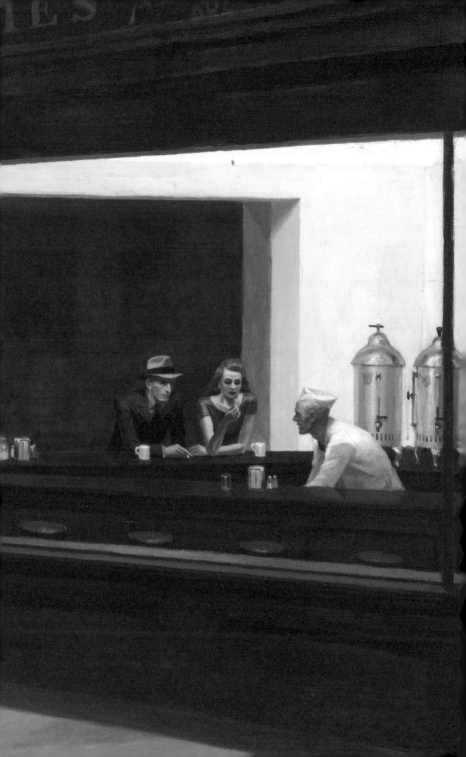

새로운 이벤트는
필요 없다

오늘도 눈이 왔다. 한파가 이어지는데 눈까지 계속 오니 집에만 있게 된다. 뉴욕에 다녀온 글쓰기 친구에게 선물받기로 한 '내 사랑' 인텔리젠시아 원두를 받으려면 만나야 하는데, 우린 자꾸 약속을 미룬다. 다음으로, 다음으로…. 이러다가 새해나 되어야 만날 수 있을 것 같다.

겨울은 집에 머무는 시간을 정당화해 주는 계절이다. 따뜻한 커피가 유독 맛있고, 아이를 데리고 나가 놀기 힘든 시즌이라 집에서 할 수 있는 모든 놀이를 동원해서 시간을 보낸다. 예전에 잡지 「킨포크」를 만들 때 배운 '겨울을 즐기는 법'을 떠올려 본다.

함께 모이기 위해서는 사전에 계획을 짜야 하고 집 밖으로 나가려면 용기도 필요하다. 스웨터, 파카, 목도리로 중무장을 한 채 집 안에 들어서면 훈훈한 실내 온기에 얼굴과 발이 찌릿찌릿 저려 온다.

(…)

그리고 아주 진한 레드와인과 군고구마, 피칸 파이와 같이 후각과 시각을 동시에 자극하는 먹음직스러운 음식을 내놓는다. (그리고 이게 더 중요한데) 이제 서로의 안부를 묻는다.

－「킨포크 KINFOLK Vol.2」, 김미란 옮김, 책읽는수요일, 2014

추위로 집에 고립되는 일이 드문 한국 도시, 그것도 아파트촌에 살고 있는 나는 저 '안으로 안으로' 향하는 마음을 잊고 산다. 하지만 북부 시골의 외출은 때론, 모든 것을 걸고 해야 할 때가 있다. 앞의 글을 쓴 이는 캐나다인인데, 그곳의 버스 기사들을 '영웅'이라고 표현한다. 꽁꽁 얼어붙은 길가에서 동사하기 직전의 사람들을 구출해 주기 때문에…. 그렇기에 그들의 겨울 만남은 너무나 소중하다. 모두 밖으로 나가는 여름과 달리, 겨울은 우리가 서로에게 필요한 존재라는 사실을 바람과 얼음으로 알려 준다. 두꺼운 소설책이 덩달아 생각난다. 『안나 카레니나』도 길고 긴 겨울, 약속도 다 취소된 주에 읽었다. 러시아인들의 긴 소설은 긴 추위가 만든 고립에서 탄생한 것이 분명하다.

눈 오는 날에 어울리는 건 두꺼운 소설만이 아니다. 심심하고 적막하고 고요하다 못해, 들여다보고 있으면 자살하고 싶어지는 에드워드 호퍼(Edward Hopper, 1882~1967) 그림이 있다. 호퍼는 이제는 하루키만큼 많이 소비되어서 지겨울 수도 있는 화가이지만, 그의 대표작 〈밤을 지새우는 사람들〉을 보았던 그 추운 겨울날이 내 생애 가장 따뜻했던 겨울이었기

에 특별하게 다가온다. 『그림이 있어 괜찮은 하루』(조안나, 마로니에북스, 2019)에선 호퍼의 다른 그림에 대해서 이야기했지만, 이번엔 너무도 유명해서 오히려 다 안다고 생각하는 〈밤을 지새우는 사람들〉에 대해 이야기해 볼까 한다.

짙은 초록색 외벽 건물의 큰 통유리창, 그 안에 있는 네 명의 도시인. 이들을 감도는 현대인의 고독…. 사실, 작품에 관한 이야기와 그를 둘러싼 작가의 말, 평론가들의 스토리, 이 그림에 대한 예찬론은 새로울 것이 하나도 없다. 이 작품을 패러디한 작품 수만 보더라도 더 이상 보탤 말이 없는지도 모른다. 그런데 내가 그 앞에 있는 사진이 있다면 이야기는 달라진다. 그 그림을 보았던 내가 주인공이 된다. 고속도로 운전이 두려워 가지 못했던 '윈디 시티(windy city)' 시카고에 가서, 시카고 미술관 근처에 있는 호텔에 묵고, 구글 지도를 보고 걸어서 찾아간 미술관에서 생각보다 작지만 강렬했던 저 그림을 보았던 나. 어찌나 말끔하게 사실적으로 칠을 했는지, 밤의 레스토랑의 노란 벽이 그 큰 전시장을 가득 채운 느낌이었다. 더불어 텅 빈 거리와 불 꺼진 상점은 내 앞에 펼쳐진 미국 생활처럼 느껴졌다. 지금과 다른 무언가를 해야 했다. 집이 아닌 밖으로 나가야만 한다는 생각을 했다.

호퍼, 조지아 오키프, 피에르 보나르, 오귀스트 르누아르, 클로드 모네를 만나고 나오면 시카고의 상징인 밀레니엄 공원과 지은 지 100년이 넘

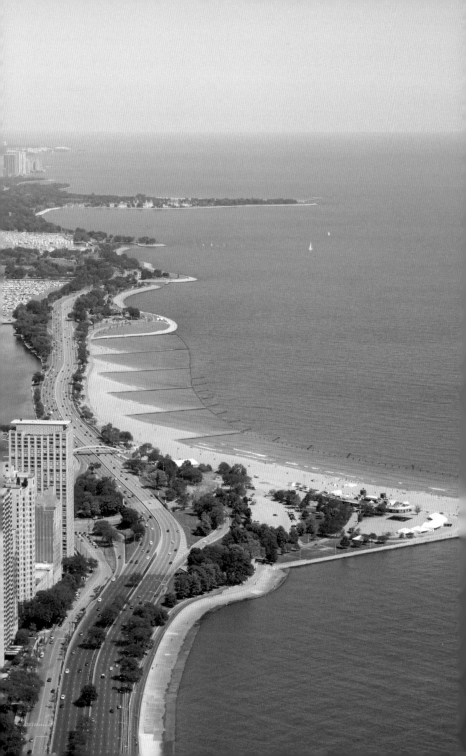

은 역사적인 건물들(건축물 투어가 있을 정도로 건물 자체가 예술품이다)이 나를 기다리고 있었다. 인텔리젠시아 카페(시카고가 본거지이다)만 5개가 넘었다. 이 예술 여행은 그 후 나의 삶을 바꿔 놓았다. 남편이 다니던 대학교의 ESL 교실에 나가기 시작했고, 만나지 않고 살던 한국 사람들을 만났고, 계속되는 이상한 날씨에도 불구하고 자주 시카고에 가게 되었다. 하나의 그림이 삶의 태도를 바꿀 수도 있다는 걸 배우게 되었다. 많은 것을 숨기고 있는 호퍼의 그림은 미지의 것을 아는 일은 정말 중요하지만, 모든 것을 알 필요는 없다는 것도 알게 해주었다. 우리나라가 그 속에 빠질 정도로 큰 미시간 호수는 파도도 치기 때문에 호수라기보다 바다라고 불러도 무방했다. 호수가 바다도 되는 세상이 있다는 걸 알게 되었는데 겨울이라고 늘 집에 있으란 법은 없었다.

그저 두 손으로 머그잔을 감싸고 차디찬 베란다에 앉아서 곁에 있는 사람과 하염없이 내리는 눈을 바라보는 것만으로도 충분한 계절인 겨울에 다시 호퍼의 그림을 생각한다. 그림 속 풍경은 차갑고 고독하고 등장인물 모두가 지독하게 쓸쓸해 보이지만, 그걸 그린 화가의 삶은 꽤 단순하고 행복했을지도 모른다. 이번 겨울은 올해 새롭게 사귄 이웃들과 소박하게 음식을 나눠 먹고 아이들이 많으니 시끌벅적하게 저녁 시간을 보내며, 그렇게 크게 걱정할 것은 없다는 듯이 자연스럽게 새해를 맞이하고 싶다. 고독은 그림의 몫이고, 교감과 교류는 인간의 특권이다.

우리나라가 그 속에 빠질 정도로 큰 미시간 호수는 파도도 치기 때문에 바다라고 불러도 무방하다

인간다운 인간이 되는 법

버거는 사람을 믿는다. 호스트(host)로서의 우리 전부를 믿는다. 호스트. 호스트는 환대를 베푸는 개인을 뜻하면서 동시에 집단과 떼, 무리를 의미한다. 그 어원은 두 개의 라틴어로 나뉘는데, 하나는 타인이나 적을 뜻하는 단어이고 다른 하나는 손님을 뜻한다. 나는 이것이 버거의 선물이라고 생각한다. 이러한 자각이나 판단이 언제나 우리의 몫이라는 것을 알려주는 것과 어떠한 대가가 따르더라도 친절을 택해서 인간다운 인간이 되라고 일깨워 주는 것이 말이다.

— 올리비아 랭, 『이상한 날씨』(388쪽), 이동교 옮김, 어크로스, 2021

에드워드 호퍼, 〈밤을 지새우는 사람들〉, 1942년, 캔버스에 유채, 시카고 미술관

내가 좋으면 이미 충분하지

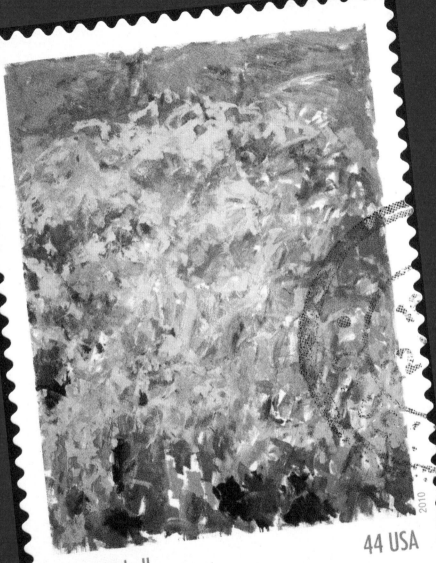

Joan Mitchell

2010

44 USA

언젠가는 당신도
책이 될지 몰라요

　나에게 이제 책 편집과 관련된 일은 거의 놀이에 가깝다. 글자 수에 맞춰서 기획서를 쓸 일이 있으면 시간을 두고 초고를 쓰고, 새벽에 두 시간 혹은 오전에 한두 시간 '탁!' 머릿속 스위치를 켜고 빠르고 정확하게 처리한다. 글을 '처리'한다고 말할 정도로 이 일에 익숙해져 있다. 집중하기까지 준비 시간이 걸릴 뿐, 한번 시동을 걸면 목적지까지 제시간에 도착하고야 만다.

　하지만 '창작', 즉 에세이쓰기는 스위치를 켠다고 바로 할 수 있는 놀이는 아니다. 에세이 수업을 위한 가이드라인 준비도 일에 가깝지만, 북레터나 아트레터를 쓰는 일은 항상 나를 긴장하게 만든다. 아무도 시키지 않은 일이지만, 그래서 더욱 집중적으로 나를 몰아넣어서 마무리해야 하는 일이다. 만날 있는 집이 아닌 다른 곳에서 마음을 환기하면서 하면 가장 효과가 좋은 일이기도 하다. 그 핑계로 집 밖에도 나오고, 남이

타주는 커피도 마시고, 택시비도 펑펑 쓴다. 택시비를 벌기 위해 글을 쓰기 시작한 지 꽤 오랜 시간이 흘렀다. 택시를 타고 창밖을 바라보는 것만으로 외출한 목적의 반은 달성한 셈이다.

몇 달 이메일 레터링 서비스를 쉬면서 여러 가지 일을 했다. 필사클럽은 6개월째 순항 중이고, 에세이 수업의 주말반도 열었다. 토요일 오전에 다양한 직종의 사람들과 줌(zoom) 창에 모여 책과 글 이야기를 나눈다. 직장인들이 주말에도 생기를 느끼려고 책을 읽고 모니터 앞에 앉아 자신의 목소리를 내고 다른 이의 목소리를 듣는다. 이 수업은 모객(모객 후엔 시간 조정)이 가장 힘들 뿐, 나머지는 책이 이끄는 대로 따라가면 된다. 나는 좋아해서 반복해 읽는 책의 목소리를 가장 잘 듣는 사람이라 어떤 책이라도 내게 오면 몇 가지 질문으로 변신시킬 수 있다.

공격적인 작업 방식이 떠오르는 조안 미첼(Joan Mitchell, 1925~1992)은 '행동적 추상표현주의'를 추구한 시카고 출신 화가이다. 그는 캔버스를 공격하듯 그린다. 2개 이상의 패널을 사용해 대형 예술 작품을 만든다. 잭슨 폴록(Jackson Pollock, 1912~1956)보다 따뜻한 색을 쓴다. 2개의 패널을 쓸 때도 있고, 4행시처럼 4개의 패널을 써서 스토리보드를 짜기도 하는 그의 작업은 시인이자 편집자인 어머니의 영향을 많이 받은 듯하다. 처음 그의 작품을 봤을 때는 제목을 보기 전엔 무얼 그린 것인지 알 수 없었다(대부분의 추상표현주의가 그렇지만). 그러나 자세히 들여다보면 강이 보이고, 풀

자신이 살고 있는 동네라며 딸이 그려 준 조안 미첼풍 그림 〈우리 동네에 내가 살아요〉

Virginia Woolf 6시

"우린 잘 버텨내니까, 그리고 박토리아 스트리트를 건너며 생각했다. 내 그렇게 삶을 사랑하는지, 어떻게 삶을 그렇게 받드는지, 삶을 똑똑히 지켜 둘레에 쌓아 올렸다가 키워서 버리고 매 순간 새로 창조하는지, 하늘이나 아닐 일이다.
...

그러가 사랑하는 것이, 삶이, 런던이, 유월의 이 순간이. 전쟁도 끝났다. "

— 〈댈러웨이 부인〉 中

버지니아 울프

#여기이곳의필사회

(6A 6B ~ 7A 1B
매일 아무때나 인증샷
카톡 단톡방에 업로드)

과 나무가 보이고, 화가의 마음이 보인다. 휘몰아치는 감정이 다채로운 색으로 휘갈겨진다. 이건 마치 버지니아 울프의 소설을 읽는 것처럼 읽을 수 있는 그림 같다.

울프의 소설을 읽으며 미첼의 그림을 보는 것으로 다섯 시간을 보낼 수 있다. 내가 지루함을 잘 느끼지 못하는 것은 언제나 글과 그림, 음악과 영화를 연결하는 회로를 만들어 내기 때문이다. 소설 『댈러웨인 부인』(버지니아 울프, 정명희 옮김, 솔, 2019) 속 피터 월시는 아름다움을 끈질기게 좇는다. 눈에 보이는 뻔한 아름다움이나 단순 명백한 아름다움은 아니지만 불 켜진 창문들, 피아노, 축음기 소리 같은 것도 아름다웠다고 말한다.

아주 큰 캔버스를 바닥에 놓고 온갖 물감을 써서 미첼식 미술 놀이를 하고 싶다. 울프를 따라 일기 같은 에세이를 남길 수도 있다.

이제 2시가 넘었다. 오후 4시가 오기까지 두 시간이 남았다(엄마가 되어 버린 나는 언제나 육아 시간표를 염두에 두고 글을 쓴다). 하지만 집 밖이니까, 택시를 타고 집에 돌아가는 시간까지 생각한다면 이제 한 시간 반이 남은 것이다. 옆 테이블의 아이가 쉴 새 없이 떠들어댄다. 나와도 아이의 목소리가 들린다. 이어폰이 없으면 큰일 나는 줄 알았던 나는 이렇게 혼자 외출할 때 자주 이어폰을 놓고 온다. 이제야 비로소 귀를 막아야 한다는 강박에서 조금 벗어난 것 같다. 내 아

울프의 소설을 읽으며 미첼의 그림을 보는 것으로 다섯 시간을 보낼 수 있다

이의 목소리만 크게 어디서나 들린다. 떨어져 있어도 들린다. "엄마, 어엄마."
세상에 이토록 귀찮고 아름다운 소리를 그 어디에서도 들은 적이 없다.

이렇게 놀다 보면 소설 속 인물도 되었다가 한국의 표현주의 화가도
잠시 되어 볼 수 있다. 쓰기 전엔 전혀 몰랐던 나의 모방 놀이에 당신을
초대하고 싶다. 나의 글을 따라 당신도 에세이 작가가 되었다가 아마추
어 미술 놀이 선생님이 될 수도 있을 것이다. 최근에 알게 된 지올 팍의
음악까지 틀어 놓는다면, 내가 어떤 사람이었는지 잠시 잊어버리고 굳
어 있던 몸을 풀어 무엇이든 창조하고 싶어진다. "인생이란 얼마나 흥미
롭고 신비하고 무한히 풍부한 것인지"_(울프의 위의 책 재인용) 알려 주는 것이
지상 최대 과제인 것처럼 수행하다 보면 책은 완성되어 있을 것이다.

자자, 요란한 색의 축제를 표현한 미첼의 이름을 구글 창에 검색해 보
자. 그의 작품을 보면 지금 살고 있는 곳을 가로질러 달리면서 풍경을 핸
드폰 혹은 자신의 눈에 담고 싶어질지도 모른다. 일탈은 이렇게 스스로
찾은 그림과 글 속에 숨어 있다. 우리가 자신들을 발견하길 기다리면서
우리를 부르고 있다.

구름에도
다양한 색이 있답니다

조안 미첼은 도시에서 나고 자랐지만, 유독 자연 풍경에 깊게 매료되었다. 말년에는 그래서 더욱 산, 바다, 강, 나무를 생생한 색감으로 표현하고 프랑스의 시골 정취를 즐겼다. 추상화는 가끔 정직하게 그린 풍경화보다 더 다채롭게 자연의 색을 춤추듯 노래한다. 마치 아이가 그린 우리 동네의 색이 실제보다 다양하고 생동감 있게 느껴지는 것처럼. 미첼은 구름도 회색, 빨간색, 분홍색, 노란색, 흰색, 주황색을 모두 품고 있다는 걸 알게 해주는 화가다. 미첼의 대형 작품을 보러 아이와 함께 먼 길을 떠나고 싶다.

조안 미첼, 〈강〉, 1989년경, 캔버스에 유채, 루이비통 재단 미술관

피카소 같다는 말은 칭찬일까

'내일은 진짜로 나갈 거야.'

그래서, 오늘은 나왔다. 광교 갤러리아 안에 있는 카페 꼼마에 왔고 프라임 원두의 콜드 브루를 마시며 오늘의 필사를 마쳤다. 파도가 치는 곳으로 나를 데리고 가는 버지니아 울프의 문장은 빠져나오는 데 시간이 걸린다. 어제는 혼자서 내 방 커브드 모니터로 영화 「파리, 13구」(2022)를 보았다. 내 인생 영화 중 하나인 「러스트 앤 본」(2013)의 감독 자크 오디아드의 영화니 절대 실패가 없을 거라 확신했다. 그들은 젊었고 뜨거웠고 유치했고 야했다. "왜 소리를 지르고 지랄이야, 사랑하는 줄 안다고!"라는 대사가 절로 어울리는 영화였다. 아, 지랄 맞은 프랑스 감성은 환상으로 이루어져 있고 그들은 그걸 또 너무 잘 포장해서 보여 준다. 흑백 영화인데도 다채로운 색이 느껴졌다. 프랑스식 감성은 '타고났다'는 말

이 잘 어울려서 어쩔 땐 그 '원래 잘남'에 진절머리가 난다.

이렇게 타고난 예술가를 생각했을 때, 파블로 피카소(Pablo Picasso, 1881~1973)를 빼놓고 이야기할 수 없다. 30대 후반에 처음으로 피카소를 좋아하게 되었는데 그건 그의 색감이 모든 것을 뛰어넘기 때문이다. 그러다 우연히 오늘 산 박완서 산문집에 아주 재미있는 꼭지가 있어 한참 공감하며 읽었다. 그를 다시 그림 에세이에 초대하고 싶어졌다. 나를 웃긴 꼭지명은 이렇다.

「그러니까 '피카소' 아니냐」

긴 줄을 뚫고 들어가서 피카소전을 보고 난 작가 선생님은 크게 실망하고야 만다. 그가 가장 참을 수 없는 건 자신을 포함한 수많은 구경꾼이 일개 신문사의 상업주의에 조종당하고 있는 꼭두각시라는 사실이었다. 책 속에 인용된 다음 대화를 보자(참고로 내가 가보았던 세 번의 국내 피카소 특별전 모두 문전성시를 이루었다).

"저게 피카소야?"

"응 저게 바로 피카소야."

"별로 좋은 줄도 모르겠는데."

"그러니까 피카소지."

"참 그런가."

– 박완서, 『나의 만년필』, 문학동네, 2015

나는 여러 전시를 다니고, 전시회장에서 일하기도 했고, 그림 에세이도 쓰고, 편집 일을 오래 하면서 전문가들에게 주워들은 것도 많은데 여전히 미술에 있어서는 아마추어에 가깝다. 그렇지만 피카소가 왜 좋은지 모르겠다는 사람들에게 해줄 말을 한가득 끌어모아 저장해 두어서 할 말이 아주 많은 편이다. 그런 말들을 늘어놓아도 '피카소가 왜 좋은지 모르겠는데' 하면 어쩔 수 없다. 미술은 철저히 기호품이고 자신이 보아서 좋은 작품이 가장 좋은 것이기 때문이다. 전공자에겐 오히려 미학이 창작의 걸림돌이 될 때가 많지만, 비전공자에게 미학은 창작을 못 한 이들의 변명으로 쓰기에 아주 좋은 학문이다. 미학자들은 평론가들과 마찬가지로 남이 쓴 글/남이 그린 그림을 '말로써' 해결하는 사람들이다.

미학적으로 볼 때 피카소는 무엇이 좋은지 모를 때 써먹기 좋은 화가이기도 하다. 그가 건드리지 않은 미술 분야는 없다. 그의 초기작들을 보면 화려한 데생과 스케치 실력이 있음에도 그렇게 '현실 재현적' 그림에

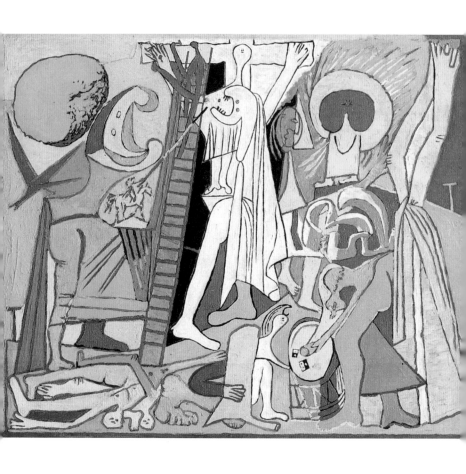

파블로 피카소, 〈십자가 처형〉, 1930년, 캔버스에 유채, 파리 피카소 미술관

는 큰 흥미를 끌지 못했다는 점이 혁신적이다. 어린아이의 그림을 보고 우스갯소리로 "아이구, 피카소 같네"라고 하는 이유도 평범한 어른들의 표현력과 피카소의 표현력이 너무 다르기 때문이다. 그의 표현력에 한계는 없다. 언제나 세상을 처음 보듯이 바라보는 아이들의 상상력에 날개가 달려 있는 것처럼….

 피카소적 예술 방식은 "사과를 사과처럼 그리지 않겠다, 그렇지만 어린아이의 눈으로 바라보면 그것이 사과로 보일 것이다"로 정리할 수 있다. 그러니 기를 쓰고 어린아이의 눈으로 바라봐서 이해하고야 말겠다는 (어른들의) 의지가 미학적으로 발전할 수밖에 없다. 개인적으로 미술적 영감이 떨어질 때마다 핀터레스트에서 피카소의 아트 포스터를 검색해서 본다. 선으로만 되어 있는 기괴한 얼굴과 꽃, 화병, 새, 춤추는 사람(마티스의 것과 비교 불가하다), 잠자는 사람 등등을 따라 그려 본다. 아이와 미술 놀이할 때도 피카소만 있으면 든든하다. 몇 개의 선으로 완성되는 명화라니! 피카소는 어디에나 있다. 손을 대는 것마다 예술이 되는 병에 걸려 평생 창작만 하다 죽은 이가 있어 얼마나 다행인지 모르겠다.

프랑스인들의
넘치는 예술혼이란…

마르셀 프루스트, 조르주 페렉, 롤랑 바르트, 아니 에르노, 프랑수아즈 사강 등등 내가 그림을 감상하듯 여러 번 바라보고 받아 적는 책들을 써낸 이들의 절반은 프랑스인이다. 그들의 길고 자세하고 섬세한 문장을 읽고 있으면 내 자신이 '더 이상' 초라하고 우연적이고 죽어야만 하는 존재라고 느끼지 않게 된다. 도대체 이들은 무엇을 보고 마시고 먹고 살아서 그렇게 강렬한 삶의 환희를 느끼는 것일까. 아마도 나라 전체가 예술품처럼 보존되고 있어서 그런가 보다. 피카소는 스페인 사람이지만 주로 프랑스에서 활동했다. 그의 '장밋빛 시대'는 모두 파리에서 완성되었다. 붉은색과 분홍색이 가득한 화풍에서 오늘도 나의 빛 속으로 들어오는 생의 감각을 들이마신다. 뜨거운 커피에 적셔 마시는 비스코티만큼 단단하고 달콤하다.

파블로 피카소, 〈꽃과 손〉, 1958년, 종이에 채색 석판화, 온타리오 미술관

왼쪽 페이지

5/26

"사람은 죽자를 거부하는 본능이자 감정이라는 개념에 취해버린 세계에서 그들의 대타는 성숙함을 연구하는 작은 실험실처럼 여겨진다.

너는 라비와 카스틴도 이제 친숙해진 진리, 그러나 그들도 알고 있듯이 주변을 둘러싼 애석하게도 읽기 쉬운 진리의 옹호자다. 단순한 환정을 넘어 기울어라는 것."

— <낭만적 연애사> — 7. 드 보통
...문학사굴럽 2023

오른쪽 페이지

...기 시작하면 반드시 '꿈'을 보게 안된다.
...게 수많은 미드 中 <The night of> [더 나이트 오브] 란
드라마를 정주행(빈지 워칭)했던 밤을 잊을 수 없다
영상, 음악, 연출, 극본, 연기까지
...이 완벽에 가까운 디테일이 살아있는 작품이다.
하룻밤이 살다가 모범생 나의 삶을 송두리째
...아야한다. 1회차 모든 범죄 영화(드라마)의
스토리텔링을 비웃을 만큼 압도하는
1회를 봤다면 최종화인 8화까지 달릴 수밖에 없다.
다음날이라 나는 출근할 것이 있었기에,
나초+치즈+맥주+물+견과류를 옆에 두고
아침해가 뜰 때까지 총 8시간이 넘는 시청.
2016년의 강렬한 밤 풍경은, 평범한 대학생이
어쩌면 전과자가 되는 억울했던 한면 속에
박제되었다. 낯선 나라에서 빠르게 유의깊하게
적응해갔던 내 모습이 겹쳐진다.
이제 내게는 그런 밤이 오지 않을 테니까, 살아
살아가기 위해,
더 애틋하게 기억되는 않아다.

(범인은 라런 뉴저먼까)

Let's Not TV, It's HBO

파란빛
그림 앞에 서면

 고백 하나를 하자면, 회사 생활을 할 때부터 회사 생활을 하지 않는 지금까지도 나는 밤에 잠들기 전에 책을 읽다가도 수시로 옷을 검색한다. 몸에 착 달라붙는 아이템을 발견하면, 다른 색으로 하나를 더 산다. 겨울에 내가 선호하는 색은 멜란지그레이와 네이비, 그리고 버건디 컬러이다. 이 세 가지가 섞인 머플러와 카디건을 즐겨 입는다. 예전엔 패션 카페(할리우드 스타들의 파파라치 컷을 올려 주던, 다음 카페 부흥기 시절의 그 카페!)와 잡지에서 영감을 얻었고, 지금은 핀터레스트 아니면 인스타그램, 유튜브에서 뉴요커나 파리지앵, 옷 잘 입는 사람들의 사진이나 영상을 본다. 트렌드를 따르지 않고 자기가 입은 옷 속에서 가장 편안해 보이는 사람들의 목소리엔 언어로 표현할 수 없는 자신감 가득한 에너지가 있다. 미술관에 전시를 보러 온 사람들의 색감이 살아 있는 스타일도 나의 주요 관람 요소 중 하나이다.

어제도 습관처럼 핀터레스트 타임라인을 스크롤하는데, 내가 좋아하고 또 좋아하는 색감의 꽃 그림을 발견했다. 두꺼운 질감을 가진 유화가 시원시원하게 이어지는데, 순간적으로 꿈을 꾸는 것처럼 황홀했다. 미국의 포토그래퍼이자 화가 빌 탄세이(Bill Tansey)의 그림이었다. 내 글을 좋아하는 사람이라면 그의 그림도 좋아할 것이라는 확신이 들었다.

진정한 울림을 지닌 물건들을 수집해 온 사람들에 대한 이야기는 내가 병적으로 좋아하는 소재이다. 예를 들어, 프로이트는 고대의 유물 조각품을 수집하기로 유명해서 그의 책상 위에는 과거의 기억을 통해 정신분석을 할 때 도움되는 조각상들이 항상 있었다. 내 책상 위엔 렉슨 미나 조명과 스탈로지 볼펜, 아이패드 미니와 몰스킨 투고(TWO-GO) 노트가 있다. 투고 노트는 캔버스 소재의 커버로 된 특별판이다. '짬짜면'처럼 왼쪽은 무지이며, 오른쪽은 라인이 그려진 면으로 되어 있다. 왼쪽엔 한글을, 오른쪽엔 영어를 필사하는 나를 위한 최고의 노트인데 지금은 모든 색이 품절이다. 작년에 쿠팡에서 마지막 남은 세 권의 노트를 다 샀는데, 그 후론 입고 소식이 없다. 해외 사이트를 뒤져도 구할 수 없어서 아껴 쓰고 있다.

마지막으로 쓰고 있는 애시그레이 노트엔 두 가지 색의 가름끈이 달려 있다. 다크그레이와 버건디 두 색이 아름답게 노트 속 메모를 기억하게 도와준다. 가끔 영감이 바닥난 날엔 표지와 가름끈을 만지작거리다 아무거나 써대고 바라본다. 이 노트의 별면을 찍어 보니 탄세이 작품 속 주조색이 다 들어가 있다. 주조색(그레이)과 강조색, 보조색의 조화가 글을 더 많이 자주 쓰고 싶게 만든다. 나의 취향은 놀랍도록 한결같다. 글쓰기 소재로서 이 색들을 어떻게 표현하면 좋을까.

이미지가 전부일 때가 있는 시대이니, 언제나 많이 보고 여러 번 찍어서 시각적 감각을 키워야 한다. 파란색만 공부해도 옷을 입을 때나 가구를 바꾸거나 저녁을 차릴 때 색이 가득한 에너지를 집어넣을 수 있다. 그리고 글을 쓸 때도 색이름이 도움 된다. 취향과 열망이 한껏 드러나는 에세이를 쓰고 싶다면, 반드시 이미지를 언어로 만드는 연습을 해야 한다. 시각이 시적 감각으로 이어질 때가 많기 때문이다.

혼자 아껴 읽고 에세이 모임에서도 두 번이나 여러 사람들과 함께 읽었던 산문집 『나의 사유 재산』(메리 루플, 박현주 옮김, 카라칼, 2021)엔 여러 빛깔의 슬픔이 묘사되어 있다. 그는 나와 내 딸 여름이가 사랑하는 '파란빛' 슬픔을 뭐라고 정의해 놓았을까. "파란빛 슬픔이란 당신이 잊어버리길 간절히 바라지만 잊을 수 없는 무엇"이란다. 종교적 영감이었다가 창조성으로 넘어가고 그것이 다시 언어가 되는 것이 파란색이 상징하는 것이다. 역시 결국에 나의 모든 색 취향은 언어로 연결된다. 이제 더 마음껏 파란색을 좋아해도 될 것 같다. 파란색을 둘러싼 모든 것이 내겐 그림이다. 그 파란빛 그림 옆에선 언제든 어디서든 여름 향기를 맡을 수 있다. 여름이 좋아서 겨울에 태어난 딸 이름을 '여름'이라고 지은 엄마다운 취향이다.

모든 이들의 사랑을 받는 색, 파란색

"파랑, 이 단어는 환상적이며 매력적이고, 안정을 가져다주며 우리로 하여금 꿈을 꾸게 한다"고 말한 미셸 파스투로는 색채에 관련된 글을 쓰는 데 탁월한 재능을 가진 역사학자이다. 그가 쓴 『파랑의 역사』(고봉만·김연실 옮김, 민음사, 2017) 차례는 다음과 같다. 보이지 않는 색, 새로운 색, 경건한 색, 가장 사랑받는 색. 그리고 결국엔 중립적인 색이 된 파란색의 모든 것이 들어가 있다. 이 책을 옆에 두고 데이비드 호크니의 파란 수영장, 아그네스 마틴의 파란 점선, 폴 세잔과 빌 탄세이의 파란 화병 그림을 본다. 흐흐, 책의 에필로그가 술술 써질 것 같은 아주 당혹스러운 색의 영감이 차차 넓게 퍼진다.

빌 탄세이, 〈초록색 꽃병과 리넨〉, 캔버스에 유채

나랑 같이
밥 먹을래요?

"새해 복 많으세요"

지난 레터의 팁 박스 제목을 이렇게 써놓고 보냈다는 사실을 이제 알았다. '새해 복 많으세요'라니… 어쩌자고 저런 문장을 썼는지 기억도 나지 않는다. 분명히 한 번 더 읽으며 비문을 골라낸 것 같은데…. 새벽 2시가 넘은 시각, 계속되는 아이의 기침과 내 약 기운에 취해 마감하면서 저런 말도 안 되는 글을 남긴 것이다. 그런데 지나고 읽어 보니 저 말이 예뻐 보인다. 복을 많이 받으라고는 하면서 "새해 복 많으세요"라고 하지 않는 이유는 주어가 없기 때문이다. 우리는 주어가 부정확하면 그 문장을 비문이라고 한다. 내게 주어진 백지에 일부러 비문 하나 심는다고 해서 잘못될 일은 없을 것이다. 이곳에선 내 마음이 곧 글이니까.

무엇을 그린 건지 알려 주지 않은 수많은 추상화가 있다. 그것들을 좋아하기 시작한 건, 외로움이 행복보다 넘쳐흐르던 시절부터라고 여러 번 이야기했다. 무엇에도 얽매여 있지 않은데, 도시적이고 비싸고 유명한 그림들. 왜인지 그런 그림들 앞에서 숨이 쉬어졌다. 시원시원한 선들과 크기를 가늠할 수 없을 정도로 큰 캔버스. 물 흐르듯 굵은 도구를 사용해 쭉 그은 화려한 색들의 춤사위. 최근에 인상적으로 본 넷플릭스 드라마 「더글로리」 속 대사처럼 "내게 필요한 건 멋진 왕자님이 아니라 나와 함께 춤을 춰줄 망나니"였다. 망나니라고 하기엔 너무 고급스러워서 몇십만 원을 주고 프린트된 아트포스터를 사서 붙여 두고 싶은 그림들. 그 그림 중 하나가 윌렘 드 쿠닝(Willem de Kooning, 1904~1997)의 것이다.

드 쿠닝은 네덜란드 태생이지만 주로 미국에서 (잭슨 폴록과 비슷한 시기에) 활동한 추상화가이다. 그의 그림을 사랑하는 유명 인사가 많다는 점이 드 쿠닝을 더 '핫하게' 만들었다. 그중 폴 매카트니와는 특별한 우정을 나눈 것으로 유명한데, 매카트니는 드 쿠닝의 스튜디오에서 음악적 영감을 많이 받았다고 한다. "대체 뭘 그린 거야?" 물으면 "나도 몰라"라고 답할 때가 많았다고 하니, 어떤 식으로 창작의 자유로움을 주고받았는지 짐작해 볼 수 있다. 중요한 의미보다는 색상과 스타일이 전부인 그림들 앞에서 자신도 그림을 그려 보고 싶다는 충동을 받았을 것이다. 그리고 실제로 매카트니는 그림을 그리기 시작했다!

윌렘 드 쿠닝, 〈무제 7〉, 1984년, 캔버스에 유채, 루드비히 미술관

"I felt that only people who'd gone to art college were allowed to paint.
(…) You have to paint abstract after you've been seeing Willem de Kooning."
나는 아트컬리지를 나온 사람만이 그림을 그릴 수 있다고 생각해 왔다.
(…) 당신도 윌렘 드 쿠닝 그림을 본 다음엔 추상적으로 그림을 그리게 될 것
이다.

<div align="right">- 폴 매카트니</div>

40대부터 60대까지 그림을 그린 매카트니는 드 쿠닝의 추상화를 통
해 정식 교육을 받지 않아도 그림 그리는 재미를 느낄 수 있다는 걸 깨
닫는다. 물론 우리와 매카트니는 시작점부터 다르지만(과연 드 쿠닝과 같은 거
물과 친구가 될 수 있는 사람이 몇이나 되겠는가), 추상화를 보면 저렇게 그려 보고 싶
다는 생각을 한 번쯤 하게 된다. 캔버스와 물감, 멀리 볕이 비치는 곳에
서 마음껏 '새해 복 많으세요'풍의 선을 힘 있게 그어 보고 싶은 것이다.

현실은 아이를 데리러 가기 두 시간 전이라 서둘러 이 글을 끝내야 하
고, 허기가 져서 뜨겁고 달콤하고 말랑한 밀 떡볶이가 먹고 싶어서 드 쿠
닝의 빨갛고 노란 선들 앞에서 침이 넘어간다. 뉴욕 가고시안 갤러리
(Gagosian Gallery)에 전시되었던 드 쿠닝의 1982~1983년 작품들은 모두 저
렇게 바다와 어부에게 영감을 받아서 파도가 넘치듯 넘실대는 선을 자
랑한다(지우개 같은 스크레이퍼를 사용했다고 한다). 빨간색, 노란색, 흰색, 파란색,
검정색… 정말 있어야 하는 색을 가지고 요리조리 요리한 저 그림들은

모든 것이 흐르고 움직이는 것처럼 보인다. 식탁 앞에 두면 식욕을 자극할 것 같다. 주방이 미국 집처럼 넓었다면 아마 이 그림을 벽에 크게 걸어 두었을 것이다.

같이 그림을 그릴 친구를 못 찾았다면, 그림을 보면서 함께 밥을 먹을 친구가 있으면 된다. 나에게는 미술관을 같이 다니는 친구가 몇 명 있는데 함께 미술관에 가면 각자 동선에 맞춰 움직이고 다 보고 나서 재회한다. 그리고 담백한 두부 요리나 루콜라가 가득 들어간 샐러드나 잘 구워진 파니니를 입천장이 까지도록 먹으면서 그림에 대해 이야기를 나눈다. 이 그림의 구성이 좋았고, 저 그림에서 길을 잃었으며, 그 공간에서는 잠시 딴생각을 했고, 생각보다 전시된 그림 수가 적었다 등등의 미술 한담으로 시간이 가는 줄도 모르고 떠들 것이다. 그림을 보고 나면 지적이든 육체적이든 허기가 진다. 미술관 주변에 반드시 맛집이 있는 건 그런 이유에서일 것이다. 함께 천천히 밥을 먹으며 허기를 채우고 그림 이야기를 나누기에 좋은 작가로 드 쿠닝을 추천한다.

"드 쿠닝을 아시나요? 모른다면, 제가 아는 이야기를 들려 드릴게요."

벌써부터 군침이 돈다면, 오늘 나의 그림이 있는 점심 초대는 성공한 셈이다.

맨해튼을 상징하는
윌렘 드 쿠닝은 누구인가

드 쿠닝의 '여인' 시리즈는 조금 괴기스럽기도 해서 실제로 보면 절대 잊히지 않는다. 악마적이고 퇴폐적이라, 앞에서 소개한 그림들과는 사뭇 다른 분위기를 풍긴다. 그는 드로잉을 '천재적으로' 활용해서 비주얼 레슬링을 한다는 표현도 듣는 화가이다. 아침에 늦게 일어나고, 그림이 그려지지 않으면 맨해튼의 밤거리를 정처 없이 싸돌아다녔다고 하니 그의 그림이 왜 그런 괴기스러움을 지녔는지 짐작할 수 있다. 나는 그냥 짐작할 뿐이다. 화가가 그림에서 보여 주는 의미가 아니라 내가 보고 싶은 대로 보는 것이 미술에 쉽게 접근하는 가장 좋은 방법이다. 드 쿠닝의 밝고 경쾌한 그림만 찾아보는 것도 (어둠보다는 밝음을 곁에 두고 싶은) 내 마음이다. 무엇을 그린 건지 가르쳐 주지 않는 추상화 같은 규칙 없는 글을 써보는 게 올해 목표 중 하나이다. 글이든 그림이든 어디에서든 자유를 느껴 보시길….

윌렘 드 쿠닝, 〈무제 17〉, 1984년, 캔버스에 유채, 개인 소장

느낌 있게
사는 법

이 글을 쓰게 된 계기는 다음과 같다.

"너도 결혼 안 하고, 아이도 안 낳았으면 '느낌 있게' 살 수 있었을 텐데"

1년 전에 친언니에게 가볍게 이 말을 들었는데, 아직도 가끔 생각난다. 대체 느낌 있게 산다는 건 어떤 걸까. 결혼하고 아이 낳고도 느낌 있게 살 수 있는 거 아닌가. 지금도 느낌 있게 살고 있는 거 아닌가. 의문에 의문이 계속되고, 나는 이 의문을 어떻게든 글로 만들어 볼까 고민한다.

오늘도 변함없이 아침 7시에 깨서 세수하고 아침 일과를 시작하려다 말고, 책상에 앉아 아이패드 메모장에 이렇게 적었다.

(느낌) 있게 산다=(스토리)가 있게 산다

결혼해서도, 아이를 낳고도 느낌 있게 산다는 것은 결국 이야기를 만들어 내는 능력에서 오는 것이 아닌가 싶어서 손으로 적어 보았다. 결혼을 하면 일정 부분의 자유를 뺏기고, 아이를 낳으면 더 큰 희생이 필요해서 느낌 있게 사는 것이 힘들다고 귀에 딱지가 생길 정도로 들어왔기 때문에 그 편견에 반기를 들고 싶어졌다. 아이와 함께 있으면 반은 넋이 나가 있어서 그런 생각조차 못 할 때가 많지만, 혼자인 순간에는 여러 각도에서 생각해 볼 수 있다.

내가 진행하는 에세이쓰기연습 수업에 함께하는 연습생 중 모임에는 참석하지 못하고, 이메일 과제로만 참여하고 있는 워킹맘이 한 명 있다. 그는 항상 아주 긴 글을 보내 주는데, 글에 대한 갈망뿐만 아니라 반복되는 일과에 지친 이의 피로감이 그대로 느껴진다. 그 워킹맘은 조금 더 우아한 것들(예를 들면 첼로나 발레)을 배우며 살고 싶었는데 집안 사정상 그러지 못하고, 결혼하고도 부모님의 사정을 돌보면서 자신의 가정도 꾸려 나가고 있는 현실이 버겁다고 말한다. 하지만 그 속에서도 책을 읽고 글을 쓰는 자신이 좋아서 계속 글을 쓰고 글쓰기 수업도 듣고 싶다고 고백한다. 나는 어느 것 하나는 포기해야 한다고 말했다(좋은 아내이자 좋은 엄마이면서 좋은 딸인 동시에 능력 있는 커리어 우먼일 수는 없다). 완벽주의야말로 이 시대에 가장 배척해야 하는 신화가 아니겠냐고 손잡고 다독인다. 포기해야 편해지는 것이 있다고 말이다(그는 결국 자신의 이름을 건 에세이집을 출간했다).

항상 다른 이의 글에서 나의 모습을 발견한다. 책에서 나의 모습을 발견하고야 만다. 그래서 에세이 모임을 계속 이어 갈 수 있고, 책 이야기라면 며칠이고 날을 새서 할 수 있는 것이다. 느낌 있게 산다는 말은 내가 좋아하는 것들을 포기하지 않는다는 말과도 상통한다. 그러니 우리는 충분히 느낌 있는 사람이 될 수 있다. 좋아하는 것들을 '절대적으로' 지켜 나간다면… 말이다.

여기서 문제가 하나 생길 수 있다. 좋아하는 것들이 다 고가품이라면 그때부터 인생이 불행해진다. 그것들을 살 형편이 되지 않는데 가지고 싶어서 마음에 병이 생긴다면 어떻게 하면 좋을까. 돈으로 해결할 수 있는 것들이라면 쉼 없이 일해야 할 것이다. 물려받은 재산이 없으면 일을 계속한다고 다 가질 수도 없는 것들이 대부분이다. 좋은 차, 좋은 가방, 좋은 옷, 좋은 집, 좋은 가구… 지금 가진 것보다 좋은 전자제품은 이 글을 쓰고 있는 이 순간에도 출시되고 있다. 그것들에 집착하면 영원히 부족한 기분에 휩싸이게 된다.

'누가 어디에 산다', '누구는 어디에 가서 휴가를 즐긴다', '누가 방금 무얼 샀다'는 것을 실시간으로 알리고 홍보하는 시대에 살다 보니 남과 비교되는 자신의 '못남'에 더 자주 절망한다. 그런 절망 속에서 많이 알면 알수록 좋은 것은 책과 그림뿐인 듯하다. 좋아하는 일을 하면서 기록을 남기고 그 기록을 공유해서 또 다른 취향을 만들어 주는 일은 더 하고 싶다는 욕망이 지속되어도 자존감이 고갈되지 않는다. 타인의 '비교

적' 쉬워 보이는 성공('나만 빼고 다 잘나가 보여'병)을 부러워하기보다 내가 좋아하는 것에 더 깊이 들어가는 행동이 정신 건강에 훨씬 도움이 된다.

최근에 보고 감격했던 그림이 하나 있다. 호아킨 소로야(Joaquín Sorolla, 1863~1923)가 그린 해안가의 아이들. 해안가에서 발가벗거나 가벼운 옷차림으로 노는 아이들을 세상에서 가장 아름다운 색만 써서 그려 놓은 그림이다. 바다색도 모래색도 흐드러지게 핀 봄꽃처럼 아름답다. 아이들의 표정을 읽을 수 없지만 신나 보이는 실루엣을 보고만 있어도 흐뭇해진다. 소로야의 그림들이 굉장히 강렬한 색감을 자랑하지만 그림을 보는 내 마음은 소박하다. 다양한 화풍을 가졌지만 자신의 고향 발렌시아의 해변에서 가장 그다운 작품을 그렸기에 그곳이 궁금해진다. 스페인 화가 중 소로야의 화풍이 가장 가정적이라는 평을 받아서인지 그의 그림을 보면 나도 아이를 이렇게 생동감 있게 표현하고 싶어진다.

저는 언제나 발렌시아로 돌아갈 생각만 합니다. 그 해변으로 가 그림을 그릴 생각만 합니다. 발렌시아 해변이 바로 그림입니다.

— 호아킨 소로야, 『바다, 바닷가에서』, 에이치비프레스, 2020

느낌 있게 글로 표현하기 위해 아이의 얼굴을 한 번 더 관찰하고, 오늘 내가 머물다 일어나는 책상 주변을 눈으로 쓸어 담아 본다. 그림의 진품은 가질 수 없겠지만 그 어떤 명품으로도 채울 수 없는 감각을 그림 속에서 배울 수는 있었다. 언제든 아이와 함께 바닷가로 뛰어들어 웃을 수 있는 시간이 아직 많이 남아 있다는 걸 소로야의 그림이 말해 준다.『나의 사적인 예술가들』(을유문화사, 2020)을 쓴 윤혜정 작가는 "예술은 한번도 작품 자체로 박제되길 원한 적 없습니다. 그리고 작가의 품을 떠나 세상에 나온 예술에 생명력을 더하는 건 보고 듣고 생각하고 되새기고 기억하는 우리 같은 관찰자 같은 존재"라며 강조한다. 나에게, 우리에게는 '나의 예술가'를 가질 권리가 있으며 그렇게 많은 예술을 내 안에 품을 때, 비로소 느낌 있는 하루를 기획할 수 있을 것이다.

아, 후, 하아 감탄을 불러오는
바다와 햇빛의 마법

화가로 활동하기 위해 대도시 마드리드에 머물다가 발렌시아로 2년 만에 돌아온 소로야는 가족 모두를 항구 주변으로 데려오고 싶어한다. 언제나 그리고 싶어지는 바다와 언제든 햇살을 가득 받으며 낮잠(시에스타)을 즐길 수 있는 곳으로의 이사는 모든 도시인의 로망일 것이다. 아이를 키우는 부모라면 해변가에서 노는 아이의 모습을 바라보는 것만으로도 더 나은 행복을 욕망하지 않게 된다. 그러나, 바닷가에 정착하는 건 현실적으로 도시의 편리함과 경제활동을 포기하는 일이라 실현 불가능한 선택지이다. 휴가 때마다 잠깐씩 맛보는 해변과 햇살로 1년을 살 기운을 얻고 돌아온다. 올 여름엔 아, 후, 하아를 내뱉는 바다적 순간을 더 많이 만나고 싶다. 코로나 유행 후, 실내보다 야외에서 비로소 숨을 자유롭게 쉬게 된 우리 모두에게 시원한 바다 그림을 보낸다.

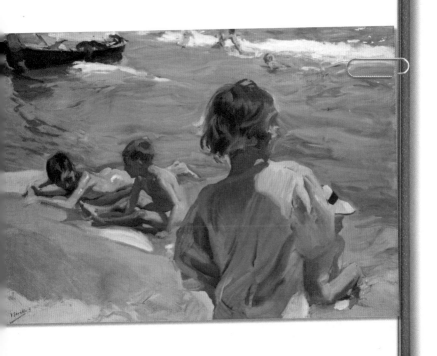

호아킨 소로야, 〈발렌시아 해변의 아이들〉, 1916년, 캔버스에 유채, 개인 소장

사물 안에서
꿈꾸는 일

벌써 4년 전 일이지만, 신생아를 키우면서 우리의 다리와 다름없었던 자동차까지 도난당하고 최악의 11월을 보냈었다. 그래서 겨울을 혹독히 더 싫어하게 되었다. 그랬던 과거와 달리 지금은 비교적 차분하고 '소스라쳐 놀라는 일 없이 자기 자신을 알아채며'(발터 벤야민) 살아가고 있다. 일상의 소소한 행복이 너무 흔해져서 싫지만, 좋아하는 문장을 하루에 하나만 발견해도 성공적인 하루였다고 말할 수 있어서 좋다.

오늘도 집에 갇혀서(아직 코로나가 유행한다는 게 믿어지지 않지만) 시크한 페터 한트케가 자신의 글쓰기 스승으로 삼은 폴 세잔(Paul Cézanne, 1839~1906)의 생트빅투아르산(그림의 장소)을 직접 찾아가 걷고 기록하고 써 낸 『세잔의 산, 생트빅투아르의 가르침』을 보았다. 에세이도 픽션도 아닌 독특한 장르의 책을 읽느라 점심 먹는 일도 까먹었다. 세상엔 멋진 그림만큼 그 그

림에 대해 쓴 더 멋진 글이 있다. 읽고 잠시 멈추고 생각하고, 세잔의 그림을 찾아보고, 다시 읽고 밑줄 긋고 트위터에 오타도 신고하면서 기쁘게 독서를 마쳤다. 배에서 천둥소리가 나지만, 이 책에 대한 '생각의 조각들'을 연결하고 싶어서 아무것도 먹지 못하고 있다.

미세하게 연결되고 다각적으로 분리되는 이와 같은 책은 평범한 생활 전반을 기분 좋게 마비시킨다. 이제 두 시간 후엔 아이가 돌아온다. 아이가 오면 이 생각의 흐름이 완전히 끊기기 때문에 마음이 급해진다. 이런 급한 마음을 글에서 들키지 않기 위해 서둘러 아름답고 심오한 한트케의 책 속으로 잠수해야 한다. 더 깊게, 그리고 점점 더 느리게….

> 내 글은 전문 분야에서 정보를 찾는 목적의 보고서 종류는 될 수 없었다. 내가 이상으로 삼은 글쓰기는 언제나 부드럽게 각인시키며 위안을 주는 이야기의 연속이었다. 그렇다, 나는 이야기를 하고 싶었다.
>
> — 페터 한트케, 『세잔의 산, 생트빅투아르의 가르침』, 배수아 옮김, 아트북스, 2000

한트케가 노벨문학상 수상자가 되면서 그에 대한 국내외 관심도가 높아졌는데, 사실 그의 작품은 누구나 읽고 공감할 만한 '밝음' 혹은 '위안'과는 거리가 멀다. 그런데 한트케는 항상 '이야기의 진실은 글의 밝음'에 있다고 말한다. 그 "밝음 안에서 한 문장은 조용히 다른 문장으로 전환되며 진실된 그 무엇은 오직 문장의 전환 속에서 부드러운 어떤 것으로 감지된다"고. 이때 이성은 잊어버리고 상상은 결코 잊지 않으며 글을

완성한다. 그의 여러 작품 속 인물은 모두 그러한 사고의 과정을 거친다.

뛰어난 소설가이자 이 책의 역자인 배수아의 말대로 우리는 한트케의 책을 최소한 한두 권 이상 읽었더라도 실제로는 그를 거의 모른다고 할 수 있다. 그럼 한트케의 이 책을 읽고 세잔의 그림을 보면('화가들의 화가'라 칭하며 '위대하다 위대하다' 하는 그 세잔의 그림을 말이다!) 똑같은 산도, 매일 보는 과일도 다르게 보일까? 삶과 글쓰기 양면에서 위기를 맞고 있다고 느낀 작가 한트케가 화가 세잔이 말년까지 반복해서 그린 생트빅투아르산에 간 이유가 궁금해서 이 책을 펴들었다면, 분명 실망할 것이다. 이 책은 세잔에 대한 예술론도 아니고 그렇다고 한트케의 글쓰기 철학을 알 수 있는 에세이도 아니기 때문이다.

그럼 대체 이 책의 정체는 무엇인가. 천천히 그가 혼자 걸은 '그 길'과 '그 시냇물'을 따라가 보자. '슬로베니아인 어머니와 독일인 생부 사이에서 태어난 오스트리아 작가'라는 복잡한 이력을 가진 한트케는 여러 장소와 도시를 이동하며 글을 써왔다. 나도 현재 살고 있는 구미에서 가장 멋진 풍경인 금오산이 내다보이는 탁 트인 곳을 산책하며 이 책을 읽었다면 좋았겠지만 시간적 제한으로 인해 세잔의 그림을 옆에 두고 묵직한 나무와 바위를 상상하며 '철학자의 고원'을 여행했다. 책이 가진 수많은 장점 중 하나가 바로 나 대신 경험하고 글로 적어 둔 작가들의 친절함에 있지 않은가. 알고 보니, 이 책은 철학서를 닮은 여행서였다. 독특한 것은 개에 대한 공포(적대감)를 드러내는 장처럼 세잔의 산과는 전혀

상관없어 보이는 글이 등장한다는 것이다. 아, 이제 좀 이 책에 대해 알 것 같다고 생각하는 순간, 그 믿음은 산산조각 난다. 마치 세잔이 그린 평범한 산과 나무, 바위가 매일 다르게 보이는 것처럼 그의 글은 읽을 때마다 내 삶의 최초의 것인 양, 새롭다. 이렇게 그들의 위대함에 한 걸음 다가간다.

그들의 위대함에 질식할(?) 독자들을 위해 마련된 쉬어 가는 페이지이자 내가 가장 좋아하는 장인 「팽이의 언덕」에 등장하는 여인 D에 대한 이야기를 하며 이 글을 마무리하려고 한다. 그는 독일 슈바벤 지방의 작은 도시 출신이며 파리에서 옷 만드는 일을 한다. '외투 중의 외투'를 꿈꾸는 여인 D가 꿈을 현실화하는 과정이 이 장의 백미다. 한쪽 소매를 완성하고, 또 다른 부분을 만들고, 매일 한두 시간씩 외투를 바라본다. 상체와 하체를 이어 붙이다 위대한 아이디어에만 너무 몰두하지 말자고 자신을 타이른다. 모든 일에는 중간의 영역이 있다고 알아차린 것이다. 자신이 만든 훌륭하지만 완벽하지 않은 외투를 벽에 걸고 매일 살펴보면서, 그것을 존중하기 시작한다는 이야기. 언뜻 보기에 어린아이같이 두서없는 그의 작업 과정은 인생의 매 순간이 다른 모든 순간과 연결된다는 걸 깨닫게 해준다.

물론 이 모든 깨달음은 처음 읽을 때는 무겁고 어렵고 어두워 보이지만 가까이 들여다보면 볼수록 맑고 아름답고 눈이 부시게 푸르른 한트케의 문장 속에서 얻을 수 있다. 그는 눈앞의 당연한 사물(자연)을 마치 꿈에서 보는 것처럼 상상하게 만든다. 잠시 그의 눈에 나의 눈을 겹쳐 세잔의 당당한 산을 감상할 수 있어서 황홀했다. 최근에 했던 독서 중 가장 만족스러운 독서였으나 아마 이 글은 가장 재미없는 꼭지가 될지도 모르겠다. 그러나, 당신도 세잔과 한트케가 나눈 대화를 엿듣는다면 분명히 언어와 색채의 숲에서 가장 멋진 꿈을 꾸게 될 것이다. 손에 닿을 수 없는 레벨의 두 사람의 만남은 바라보는 것만으로 큰 영광이 된다.

페터 한트케와 폴 세잔에게 배우는
'사물 다르게 보기'

당시에 나는 "그림이 떨기 시작한다"라고 썼다.

(…)

그는 말했다. "똑같은 사물도 다른 시각에서 보면 엄청나게 흥미롭고 그만큼의 다양성을 갖춘 연구대상으로 변하므로, 나는 지금 고개를 더 오른쪽으로, 그리고 다시 더 왼쪽으로 돌리는 행동만으로도 이 자리를 전혀 떠나지 않은 채 최소 몇 달 동안은 분주할 수 있을 것 같다." (세잔) 전시회에서 나는 산 그림을 곧장 지나쳐갔다.

(…)

시간이 많이 흐른 후에, 나는 마침내 말할 수 있었다.

나는 목적이 생겼노라고.

— 페터 한트케, 『세잔의 산, 생트빅투아르의 가르침』, 배수아 옮김, 아트북스, 2000

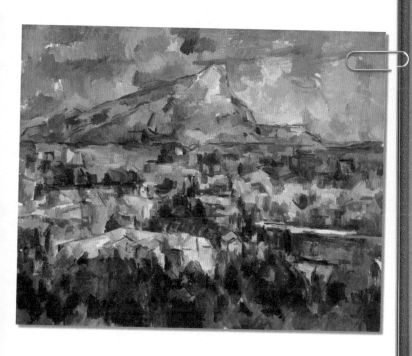

폴 세잔, 〈생트빅투아르산〉, 1902~1904년, 캔버스에 유채, 필라델피아 미술관

무제가 주는
편안함

어떤 그림을 본다. 그림 속의 색채를 본다. 그리고 제목을 본다. 그런데 이 작가의 작품은 제목이 없는 그림이 대부분이다. 그렇다면, 내 멋대로 제목을 붙이고 논다. 제목을 짓고 카피를 쓰는 일이 나의 직업이니까. 직업이지만 일을 갖고 놀 수 있다는 것이 내 불안정한 직업의 최고 장점이다. 일하면서 쉬고, 쉬면서도 일을 생각하는 것은 나의 오랜 생활 습관이다. 일과 취미가 같은 것은 평소에 한결같은 마음을 유지하는 데 큰 힘이 된다(굳이, 안 좋은 점을 찾자면 일의 탈출구가 되어 줄 취미가 없다는 것뿐이다).

우연히 어떤 그림을 보았다. 내 주조색이라 할 수 있는 무채색에 노랑과 레드와 블루를 섞은 정물화. 단번에 사랑에 빠졌고, 작품의 화가가 현재 한국에서 활동하고 있는 우리나라 사람이라는 사실을 알고 더 좋아졌다. 그동안 외국 작가에게만 너무 많은 지면을 내주었기 때문이다. 오랫동안 외국의 것만 좇아서 극찬하고 다녔더니 우리의 것에 대한 불만족한 마음만 늘어나는 기분이 들었다. 우리의 것에 대한 자부심을 보충해줄 현재진행형 작가를 찾고 싶었는데 어쩌다 '발견'하고 어제는 하루 종일 '고지영'이라는 익숙한 한국 이름이지만 장르가 새로운 작가에게 다가갔다.

고지영의 2009년 전시 도록에 이런 말이 적혀 있다. 대부분 도록 속 말들은 그 어떤 예술 평론보다 애매하고 모호하지만 그 문장들 속에도 인간적인 면이 숨어 있다.

스토리를 배제한 '진심으로 그리고 싶은 것'이나 '진짜로 무엇을 표현하고 싶은가'에 대한 적절하고 참된 진술을 드러낸다.

— 2009 고지영 개인전 전시도록

진심으로 그리고 싶은 것, 진짜로 표현하고 싶은 것에 대한 대답이 될 수 있는 그림들이다. 보는 순간 그림을 그린 이가 참으로 편안했을 거라는 착각이 들었다. 철저히 감상자로서 편안했다는 것이다. 감상 소비만 하는 게 아니라 생산적인 창작을 하고 싶은 사람, 그림을 '의무적으로' 찾아보는 것이 싫고 자기만의 방식으로 즐기고 싶은 사람들을 위한 에세이 수업을 준비 중이어서 더 와닿았던 부분이다. 내가 표현하고 싶은 마음을 담은 그림을 '발견'하고 그것에 대해 마음껏 상상하면서 써보는 것이 미술 에세이의 첫걸음이다. 자유로운 글쓰기는 모두 무제에서 시작한다.

아무런 정보 없이 작품에 다가가려고 할 때 무제는 큰 힘이 된다. 이번에 보는 그림은 흰 접시 위에 놓인 세 개의 계란이다. 그런데 왼쪽 피사체 둘은 진짜 계란이라고 할 수 있는데, 오른쪽 하나는 쑥떡처럼 초록색이다. 가로로 놓인 계란일까, 아니면 떡일까. 이제 보니, 셋 다 떡일 수도 있다. 제목이 없으니 이렇게 마음껏 상상해서 적을 수 있는 것이다. 다음 단계에선 물건이 무엇인지 중요하지 않다. 갈색 테이블에 놓인 흰 접시 위 둥근 모양의 정물이 잠깐의 사교 활동으로 들뜬 내 마음을 가라앉혀 준다. 이 그림의 원화를 보고 싶다. 그레이+브라운+화이트+그린의 조합으로 옷을 입고 가방을 들고 신발을 신어 봐야겠다. 색은 우리 생활 어디에나 있고, 누구나 색을 쓰면서 살고 있다는 걸 아는 일이 중요하다. 색만 잘 알아도 그림책 속에 사는 것 같은 즐거운 착각 속에서 '예술가적으로' 생활할 수 있다.

글자인 듯 이미지인 듯 경계가 흐릿한 그림을 좋아한다. 건물을 그렸지만 건물처럼 보이지 않는 풍경화를 좋아한다. 떡인지 계란인지 불분명한 정물화를 좋아한다. 편지 같지만 소설인 작품을 좋아한다. 한마디로 정의할 수 없는 애매모호한 존재들에게 항상 손이 간다. 작가이지만 엄마이고, 엄마이지만 자유로운 싱글로도 살고 싶은 나에게 고지영의 그림은 여러 가능성을 보여 준다. 숲속에 홀로 있지만 주변 나무와 동화된 작은 건물에 들어가는 내가 보인다. 건물과 건물 사이에 놓인 높은 나무 옆에 서 있는 내가 보인다. 하얀 테이블 커버 위에 놓인 복숭아인 듯 사과인 듯 장난감 공인 듯한 물건 앞에 있는 나뭇가지를 바라본다. 제목은 없지만 이 그림의 제목은 '분홍과 그밖의 옹기종기 조각들'이라고 붙여도 좋을 것 같다. 마음대로 이름을 붙여서 내 작업방에 걸어 놓으면 마치 내가 그린 것처럼 느껴지기도 한다. 순간적으로 글 작가에서 그림 작가로 변신한다. 억지로 짜 맞추는 스토리에서 해방된다.

색채의 마법사 바실리 칸딘스키(Wassily Kandinsky, 1866~1944)는 예술 작품을 감상하는 이들에게 어떤 전문적인 지식도 필요하지 않다고 했다. 그런데 칸딘스키 그림을 좋아한다고 하면, "왜 좋은데요?"라는 질문을 필연적으로 받는다. 그래서 지금 이 순간엔 칸딘스키보다 고지영의 화병 그림이 더 좋다. 책에서 본 지식을 덧붙이지 않고 "한지 위에 먹으로 칠한 듯한 동양적 느낌이 좋아요"라고 말하면 그만이다. 형태는 차갑지만 색감이 따뜻하고 짙게 낀 안개처럼 포근한 그림을 바라보며 어떤 말로도 표현할 수 없는 느낌을 표현하는 법을 손이 아닌 눈으로 배운다. 이렇게 눈으로 배운 것들은 오래 살아남아 내 글 속으로 자연스럽게 흘러들어 간다. 흑백 사이에는 노란 혹은 분홍의 이질적인 것이 살짝 들어가면 좋겠다. 이렇게 자극이 경험이 되고, 경험은 곧 감성을 낳아 공감을 불러일으키는 글이 되도록 더 많은 무제의 그림들(아직 내가 발견하지 못했지만 이미 존재 자체로 좋은 그림들)을 알아가고 싶다.

고지영의 전시 도록은 구할 수 없어서 삽화가로 참여한 『암흑식당』(박성우 글, 고지영 그림, 샘터, 2012)을 주문했다. 연휴를 보내고 오면 그 책 안에 살고 있는, 스토리가 있는 그림들을 어루만져 줄 생각이다(알고 보니 『암흑식당』은 엄마의 배 속이었다는 후문).

다양한 컬러를 접해야 하는 이유

누군가는 이런 말을 했습니다. "기억하는 가장 좋은 방법은 감동을 받는 것이다." 이 말을 컬러 입장으로 바꾸면 "기억하는 가장 좋은 방법은 컬러를 통해 감동을 주는 것이다."라고 말할 수 있습니다.

(…)

상품을 구매할 때 소비자들은 필요를 넘어 경험하기를 바랍니다. 잠깐 동안 마시고 버리는 음료수 병일지라도 감성을 충족시켜줄 수 있다면 그것은 '패션'인 것입니다.

(…)

성장기에 다양한 컬러를 접하지 못했다면 낯익은 색깔들만 좋아할 수 있습니다. 반대로 패션 감각이 뛰어난 부모님과 살았다면 어릴 적에 보고 경험한 것들이 디자인 자산이 되는 경우가 많습니다.

– 김정해, 『좋아 보이는 것들의 비밀, 컬러』, 길벗, 2018

고지영, 〈　〉, 2018년, 캔버스에 유채. 개인 소장

이건 부분이 아니라
전부야

예술이 너무 흔해져서 당신의 거실에도 있고, 옷장에도 있다고 말하는 화가가 있다. 제임스 휘슬러(James Whistler, 1834~1903)다. 그 말이 예술에 대한 칭찬인지 욕인지 알 수 없지만. 그를 초상화가가 아닌 '(추상)표현주의의 아버지'로 만든 그림이 있다. 너무 유명한 예술 논쟁(완벽한 구성과 형태가 없는 휘슬러의 그림을 '물통을 쏟아 놓은 것 같은 무가치한 그림'이라고 표현한 존 러스킨과의 싸움)으로 파산할 지경까지 간 '녹턴' 시리즈는 '음악 같은 그림'을 그리고 싶었던 휘슬러의 바람이 그대로 반영된 작품이다. 그중에서도 검정색과 녹색, 금색을 주조색으로 쓴 작품이 아닌 〈녹턴: 파란색과 은색−첼시〉가 내 마음을 잡아끌었다(유치하게 오늘 네이비와 그레이 조합으로 옷을 입고 나왔다). 그리고 이 그림은 녹턴 시리즈의 '첫' 작품이다. 처음은 언제나 성공이거나 실패이다. 중간은 없다.

단 이틀 만에 그린 그림은 비싸게 팔면 안 된다는 쪽과 아름답고 의도가 충분히 드러난다면 얼마든지 고급 예술로 평가받아야 한다는 쪽이 싸운다. 2023년을 살고 있는 나는 당연히 후자(휘슬러) 편을 들 수밖에 없다. 휘슬러는 화려한 착장으로도 유명했지만 그의 강연과 발언들은 예술론에서 시사하는 바가 크다. 특히 그가 한 예술 강의(Ten O'clock)에서 남긴 이 말을 좋아한다.

> 피아노 건반에 모든 음악의 음표가 들어 있듯이, 자연은 모든 그림의 컬러와 형태 요소를 담고 있어요.
>
> (…)
>
> 화가에게 자연을 있는 그대로 받아들이라고 말하는 건, 연주자에게 피아노 위에 앉아도 된다고 말하는 것과 같아요.
>
> – 제임스 휘슬러, 『휘슬러의 예술 강의』, 박성은 옮김, 아르드, 2021

모두 보이는 것 그대로, 같은 것을 그릴 필요는 없다. 그런데 우리는 아주 오랫동안 같은 답을 적어 내야 하는 교육을 받는다. 목사가 되려고 했던 러스킨은 청교도적 사고로 꽉 막혀 있던 사람인데, 그의 눈에 노동의 가치를 저버리는(?) 휘슬러가 사기꾼처럼 보였나 보다. 현재 러스킨보다 휘슬러가 위대한 예술가로 평가받는 걸 보면, 결국엔 기교보다는 감각이 승리하는 듯하다. 정해진 틀에 갇힐 필요가 없다. 그래서 나는 정석이라고 주장하는 독서법이나 창작법을 믿지 않는다.

하얗게 푸른 바다를 그린 그림을 보자. 무슨 생각이 떠오르는가. 이 비싼 그림을 보고 쓸모를 생각할 수 있을까. 저 멀리 교회 첨탑이 보이는 것 같다. 물에 비친 불빛만이 현실감을 더해 준다. 아무 생각 없이 물가 풍경을 그대로 베낀 것이 아니라, 물과 물 건너편에 보이는 것들을 자신의 관점에 따라 고치면서 우아함에 품위를 더하고, 고요함에 아름다움을 더하여 세련된 결과를 만들어 냈다. 휘슬러가 그리기 전엔 분명 밤에는 잘 보이지 않는 바지선에 불과했을 것이다.

지금 휘슬러가 비판했던, 책을 읽고 분류하고 분석해서 미술을 '해설'해야만 직성이 풀리는 "초원의 횡설수설"을 늘어놓고 있는지도 모른다. 왜냐하면 나는 어디까지나 '감상자'로서, 글로 그림을 말하고 있기 때문이다. 그렇다고 내가 직접 그림을 그려야 그림에 대해 이야기할 수 있는 '자격'이 주어지는 걸까. 그건 아닐 것이다. 예술 없이 평범함에 머무는 글은 쓸 필요가 없다. 자신의 능력 안에서 행복을 느끼는 예술가들을 곁에 많이 둘수록 내 삶은 권태에서 멀어진다. 100년 후 지금 이 카페 안에 있는 사람들은 모두 사라지지만 예술은 계속 '존재'할 것이다(그에 반해 그림을 항상 소설처럼 생각하여 그 속에서 줄거리를 찾아내려 했던 예술 평론가들의 말은 대부분 잊힌다).

휘슬러가 그린 '녹턴' 시리즈가 그렇고, 내가 지금 남기는 이 평범한 글도 그렇다. 어딘가에는 남아서 2000년대를 보여 주는 소중한 증거물이 될 수 있으니 최대한 객관적인 외면 일기에 가깝게 남겨 본다.

타고난 건망증으로 현금과 카드를 전부 두고 나왔지만 카카오택시 앱에서 택시를 불러서 타고 와, 친구가 보내준 스타벅스 쿠폰으로 커피와 마카롱을 사이렌오더로 주문해서 받고, 노트북에 글을 쓰고 다시 앱으로 택시를 불러 집 앞으로 돌아가는 삶. 휘슬러의 〈녹턴: 파란색과 은색-첼시〉 속 나비가 당시 일본 문화에 대한 동경을 담았듯이, 내 삶은 애플로 시작해서 애플로 끝나기 때문에 애플에 대한 애정을 조금이나마 이 글에 드러내고 싶다. 아침에 일어나면 아이폰을 붙잡고 세상과 접속하고, 아이를 유치원에 보내기 위해 제일 먼저 100퍼센트 충전된 애플 워치를 차고 새로운 메시지를 확인하고, 등원시키고 나면 아이패드로 책을 읽고 필사를 하고, 집에서 마감할 때는 아이맥에 있는 페이지스(Pages) 혹은 데이원(Dayone)에 글을 지속적으로 남기고 아이클라우드(icloud)에 동기화한다. 밖에서 마감할 때는 맥북 에어에 있는 애플 계정으로 로그인해서 맥북에 쓰다 나온 글에 마침표를 찍고 저장 단축키를 세 번 누른다. 집으로 돌아갈 땐, 에어팟으로 헤이드(Hayd) 노래를 들으며 '오늘의 하늘'을 감상하며 사진을 찍을 예정이다. 물론 집에 도착할 때까지 플라스틱 카드를 꺼낼 일은 없을 것이다.

12년 전만 해도 상상도 못 한 애플적 삶이다. 그들의 콧대가 높다 못해 때론 지긋지긋해지는 갑질에도 애플을 포기 못 하는 이유는 한 가지다. 아름답다. 때론 그것이면 충분할 때가 있다. 예술의 모습은 한 가지가 아니고, 내가 쓰는 맥북의 키보드와 트랙패드에도 '음악 같은 그림'적 요소가 분명 존재한다. 뉴맥북이 최악의 저음이었다면, 새로 개편된 맥북 에어의 키보드는 빌리 아일리시가 말하듯 노래하는 목소리를 닮았다. 그러니 노래하듯 글을 쓸 수 있다고 생각하는 나 같은 사람이 존재하는 것이다. 앞선 세대에 "휘슬러가 안개를 그리기 전까지 런던엔 안개가 없었다"(오스카 와일드)는 말이 나올 정도로 환경을 다르게 인식하게 만들었던 선구자 휘슬러는 애플을 닮았다. 아이폰이 나오기 전엔 이 세상에 아이폰이 없었으니까….

오스카 와일드가 남긴
휘슬러 강연 후기

예술은 여러 가지 종류가 있는 게 아니라 단 하나밖에 없기 때문에, 시, 그림, 파르테논, 소네트, 동상, 이 모든 것들의 본질은 같다. 그래서 하나를 알면 모두를 알 수 있다. 하지만 시인은 컬러와 형태의 대가이며, 실제 음악가를 제외하면 모든 생명과 모든 예술의 제왕이므로, 최고 수준에 있는 예술가다. 따라서 시인은 모든 것을 넘어 미스터리한 것까지도 알고 있다.

— 제임스 휘슬러, 『휘슬러의 예술 강의』, 박성은 옮김, 아르드, 2021

제임스 휘슬러, 〈녹턴: 파란색과 은색―첼시〉, 1871년, 목판에 유채, 테이트 모던

꾸준함이 예술이 될 때

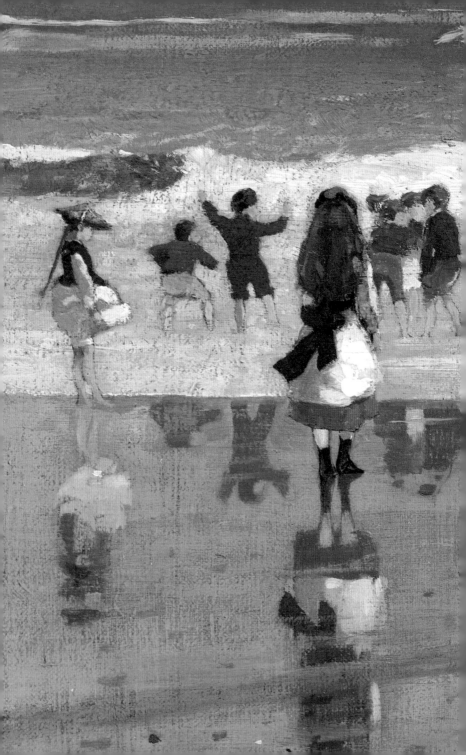

인기가
있든 없든

우연히 이런 화가의 소개를 보았다.

호머의 바다 그림은 인기가 없었다.

'고독한 호퍼'도 아니고 '인기 없는 호머'는 누굴까 궁금해하다가, 정말 우연히 삼성 더 프레임 TV의 갤러리에서 윈슬로 호머(Winslow Homer, 1836~1910)의 바다 그림을 발견했다. 아이들이 해맑게 놀고 있는데 수영복도 아니고 평상복(1860년대!!!)을 입고 있었다. 귀엽고 자유롭고 생동감 있는 그림이라 아이와 함께 즐기고 싶어서 배경화면으로 지정해 두고 거실에서 계속 들여다보았다. 아이는 자기처럼 작고 어린 존재들이 그려진 그림을 좋아하고, 바다를 보면 "아, 나도 저런 데 가서 수영하고 싶다" 하고 꿈꾸듯 말한다. 추운 겨울에 보는 여름 풍경이라 계절감은 없

지만 우리가 보고 좋으면 그만이다. 그리고 그림 속 아이들 모두 긴팔 옷을 입고 있으니, 더욱 이 계절과 어울린다.

알고 보니, 호머는 미국 사실주의 화가로 바다와 파도에 집착했던 고집스러운 사람이었다. 당대의 인물화가인 존 싱어 사전트처럼 높게 평가받거나 작품을 많이 팔지는 못했지만, 흑인 문제에도 관심이 많고 평생 바다를 온 힘을 다해 그렸던 화가라고 한다. 어린 나이에 프리랜서 일러스트레이터로 일하며 여러 잡지에 삽화를 그려 생계를 유지했다. 〈해변 풍경〉은 정통적인 회화에서 조금 벗어나 편안하게 그린 소품(일러스트)에 가깝다. 그래서 더 좋은지도 모르겠다. 인기가 있든 없든 '자신만의 미술 섬에 갇힌 로빈슨 크루소'라는 별명을 가지고 끝없이 자신이 좋아하는 걸 그린 점이 마음에 든다. 나는 언제나 다수보다는 소수에게 사랑받았던, 명랑한 은둔자에게 마음을 빼앗기고야 마니까.

"태양은 나에게 미리 알리는 일 없이 떠오르거나 지지는 않는다. 그래서 감사하다."

– 윈슬로 호머

죽을 때까지 바다 근처 작업실에서 밤낮으로 파도를 관찰한 사람, 자연의 압도적인 힘과 바다에 놀러 오거나 일하러 나가는 나약한 인간의 모습을 그린 붓을 든 은둔자. 미술책에서 봤다면 분명 지나쳤을 그림을 (아마 메트로폴리탄 미술관에서도 그의 그림을 봤을 테지만, 평범한 풍경화라고 생각하고 사진조차 찍지 않은 듯하다) 이 글에 초대하면서 다양한 바다와 농장 풍경을 호머의 눈으로 바라본다. 그가 그린 10월의 어느 날 호수 위에 사슴이 있다. 주변은 노란 잎으로 물든 나무가 둘러싸고 있고 저 멀리 배 위에 사람이 사슴을 쳐다본다. 누가 그려도 지루한 풍경이라고 생각했을 정도로 평범하다. 그러나 현재 미국 미술사에서 중요한 인물로 19세기 미국에서 가장 위대한 해양 화가라 불리는 호머의 그림이라고 하니깐 위대해 보인다. 아마 그림 한 장의 가격은 천문학적일 것이다. 그것이 역사의 힘이고 역사를 쓴 사람들의 입김이다. 야만적이고 단순하며, 상상력이 전혀 없는 추악한 그림(헨리 제임스)이라는 평가도 받았지만 그는 눈을 감는 순간까지 그림을 그렸다. 아마 자신에 대한 평가 따윈 개나 소나 가져가라고 했을 것이다.

그는 사람들이 자신을 방해할까봐 문 앞에 '뱀! 쥐! 주의하시오'라는 간판까지 설치할 정도로 괴팍했다고 하는데, 내가 아름답게만 바라봤던 〈해변 풍경〉에 대한 에피소드에도 그런 성격이 잘 반영되어 있다. 뉴욕 내셔널 아카데미 오브 디자인(National Academy of Design)에서 열린 전시에서 이 그림은 혹평을 받았다. 그래서 호머는 그림을 둘로 쪼개 버렸다! 왼쪽은 뉴욕 아켈 미술관(Arkell Museum)에, 오른쪽은 마드리드의 티센 보르네미사 미술관(Museo National Thyssen-Bornermisza)에 전시되고 있다. 혹평을 받은 이유야 어찌 됐든 그림을 두 개로 쪼갤 생각을 하다니 너무 그답다는 생각이 들었다.

그러고 보니, 내가 보지 못한 바다의 웅장한 모습이 다른 한쪽의 그림에 있다. 거친 파도와 검은 돌멩이가 천진한 아이들과 대조적으로 어둡다. 아이와 함께 있을 땐 오른쪽 그림에 끌리지만 나 혼자 있을 땐, 무조건 왼쪽 편에 설 것 같다. 요즘 내 삶이 이렇게 양쪽 선에 아슬아슬하게 걸쳐 있다. 밝았다가 어두웠다가, 즐거웠다가 문득 섬뜩할 정도로 서글퍼진다. 내 글이 너무 평범하다고 혹평한다면, 나는 어떻게 그 글을 두 개로 쪼갤 수 있을까. 한없이 어두울 수도 있고, 끝도 없이 밝을 수도 있는 인간인지라 두 세계의 중간에 서서 멀리 바다를 바라보는 심정으로 글을 쓴다.

'아무도 들어오지 마시오'라는 간판을 붙이고 하루 종일 처박혀 있으면 호머처럼 위대한 작품을 남길 수 있을까? 책은 내게 외로움만 주지 않고 아름다운 사랑과 무한한 자유를 주었다. 그러니 세상을 등지고 완벽히 혼자가 되는 일은 나답지 않다고 생각한다. 사람들과 어울리기 위해 잠시 지독히 혼자가 되었다가 빠져나오는 일이 내게 더 어울린다. 인기가 있든 없든 내가 잘하는 것을 하면서 '어제의 내'가 '오늘의 나'를 부러워하게 만들면 된다. 지금까지 모르고 살았던 호머라는 화가를 알게 되었으니, 이제 그 큰 메트로폴리탄 미술관(The Metropolitan Museum of Art)에 다시 가면 그의 그림 앞에서 두 배로 더 감동받을 수 있을 것 같다. 알고 보는 것과 아예 모르고 보는 것의 차이는 낮과 밤, 땅과 하늘, 천국과 지옥, 남자와 여자, 아이를 낳는 것과 안 낳는 것만큼 크다는 걸 경험상 알고 있기에….

엘리자베스 스트라우트를 비롯해서 내가 좋아하는 미국 작가들은 모두 호머가 즐겨 그린 메인(Maine)주가 배경인 소설을 많이 썼다. 메인 해안의 원시적인 아름다움과 목가적 풍경이 특유의 사색을 남기는 듯하다. 만약 미국을 다시 여행하게 된다면 꼭 메인 해안을 중심으로 가보고 싶다. 참고로 호머는 (내가 미국에서 두 번째로 좋아하는 도시) 보스턴 출신이다.

나를 쉽게 위로하지 말라고
충고하는 작가

우월감이나 열등감을 느끼는 대신 '나는 이런 점은 부족하지
만 그래도 이런 점은 나의 강점이야'라고 현실적으로 바라보
며 나는 나대로 길을 걸어갈 수 있었으면 좋겠다.

— 임경선, 『태도에 관하여』, 한겨레출판, 2018

윈슬로 호머, 〈해변 풍경〉, 캔버스에 유채, 티센 보르네미사 미술관

혼자 있을 때 비로소
강해지는 기쁨

'아그네스 마틴, 아그네스 마틴⋯.' 주절주절 이 화가의 이름을 여러 번 반복해서 외웠는데도 그새 까먹고, 어제 트위터를 돌아다니다 어떤 이가 올린 그림을 보고 생각이 났다. 맞다. 내가 진행하는 에세이 수업 연습생 한 분이 추천해 주었던 그 단색화 화가였다. 10일 만에 혼자가 된 나는 더 혼자가 되고 싶다고 생각하며 아그네스 마틴(Agnes Martin, 1912~2004)의 〈무제〉를 연속으로 바라보았다.

애초에 바라보는 것이 직업인 사람처럼⋯ 보고 또 보고, 커피 한 모금 마시고 또 보면서 마틴의 무형에 가까운 유형을 본다. 색이 엄청 따뜻한데 모양이 단순해서 그런지 차가운 옆얼굴을 하고 있는 듯하다. 내가 동경하는 서늘한 미인형이다. 그의 그림을 '직접!' 보면서 잠시 현실을 '탁!' 놓아 버리고 싶다. 하지만 여전히 책상 앞에 앉아서 원고를 쓰고 있고 동

시에 핸드폰으로 장을 보고 있다. 앉아서 무언가를 들여다보는 일을 평생 해온 사람처럼 너무나 자연스러운 풍경이다.

"나는 하늘의 구름에 늘 주목하곤 했다. 한 달간 하늘을 수시로 관찰하면서 반복되나 보았다. 구름은 반복되지 않는다. 삶도 반복되지 않는다."

― 아그네스 마틴

5박 6일간 제주도를 여행했는데, 한 번도 같은 하늘을 보여 주지 않는 자연이 더욱 사랑스럽게 느껴졌다. 날이 좋아 오전엔 숲을, 오후엔 해변을 걸었다. 제주의 푸른 바다와 하늘을 보고 왔더니 더 와닿는 그림이 있다. 〈행복한 휴가〉. 제목도 지난주 나의 상태를 반영하는 '행복한 휴가'이다. 흰색과 연핑크색이 번갈아 가며 표시되고 위쪽 1개와 아래쪽 2개의 띠는 옅은 파란색이 사용되었다. 아마 실제로 본다면 더 환상적일 것이다. 조개와 비슷하게 느껴질지도 모르겠다. 마틴은 조지아 오키프처럼 뉴멕시코에서 은둔 생활을 하며 자신의 화풍을 완성했다. 과거에 행복했던 기억을 현재의 정적인 생활에서 재현한 듯 보인다. 마틴 그림을 시카고 미술관 아니면 뉴욕 현대미술관(MoMA, The Museum of Modern Art)에서 본 것 같은데 확신할 수가 없다. 단색화가 그렇고 추상화가 그렇다. 특별한 계기 없이(화가의 유명세나 그에 대한 사전 정보 없이) 사랑하기 힘들다. 기억하기 힘든 단순한 그림들이다. 하지만 그들의 내면에 다가가면 그림에서 숨소리가 들린다. 상상이 내 취미니까 화면에 기대어 상상해 본다. 조현

병을 앓으며 뉴멕시코에서 은둔 생활을 하며 반복했을 그 따뜻하고 단단한 작업을….

마틴은 또 다른 단색화의 거장 마크 로스코의 영향을 받았다는데(그의 그림은 1000번을 봐도 가슴이 뛸 것처럼 강렬하다), 로스코와 달리 파스텔톤의 추상화를 그렸다. 문자적 인간인 나는 마틴의 작품을 설명하는 글들을 타고 하루 종일 돌아다닌다. 사실, 오늘은 아무것도 하고 싶지 않은 날이었는데 그 어느 때보다 많은 글이 읽고 싶어졌다. 설렁탕에 흰 밥을 말아 후루룩 든든히 먹고 계속 마틴에 관한 글을 읽었다. 굵은 줄무늬, 얇은 줄무늬, 큰 격자무늬, 작은 격자무늬가 반복되는 마틴의 '색의 정수' 시리즈를 따라 그 작품에 설명을 받아 적는다. 형태가 단순할수록 작품을 설명하는 말이 더 길게 느껴진다. 그의 작품과 예술적 삶을 밤새도록 '공부'하고 싶다. 멋대로 번역을 하며 왠지 모르게 마음의 평화가 찾아옴을 느낀다.

Characterized by austere lines and grids superimposed upon grounds of muted color, Martin's paintings elegantly negotiate the confines of structure, space, draftsmanship, and the metaphysical.

차분하게 잠긴 색상을 바탕으로 겹쳐진 절도 있는 선과 격자무늬가 특징인 마틴의 그림은 구조와 공간, 제도, 추상적인 한계를 우아하게 뛰어넘는다.

— 페이스 갤러리(Pace Gallery) 전시 설명

번역을 해보아도, 무슨 말인지 한눈에 들어오지 않는다. 그렇지만 느낄 수는 있다. 한계를 뛰어넘는 우아함을…. 문득, 매일 쓰고 닦고 말리는 그릇들을 모아 보고 싶어졌다. 매일 보고 만지는 것들은 한없이 아름다워야 한다고 생각하는 내 신념을 담은 듯 그것들은 위에서 봐도 예쁘고 뒤집어 놓아도 예쁘다. 매 끼니 먹을 때, 그릇의 색감 구성을 구상하는 것 자체가 일상을 예술적으로 만든다. 마틴의 색상 팔레트처럼 이 색과 저 색의 배열을 규칙적으로 반복해서 실험해 본다. 그것들이 아름답고 행복하고 무해하길 바라며. 그리고 현실을 재구성할 때, 마틴의 작품처럼 일정한 구조와 마지막까지 포기하지 않는 '한 가지 포인트'가 중요하다는 것을 되새긴다. 그는 창작 초기에 사용했던 기하학적 요소를 말년 작품에 재도입하는데, 처음부터 끝까지 흑연선(graphite lines)을 고집했다. 색은 미묘한 차이로 점점 밝아지고, 정사각형 캔버스의 규모는 줄여가면서도 흑연선은 포기하지 않았다. 그 선 때문인지 가로선들이 흰색 하늘에 떠 있는 듯 보인다. 그래서 마틴은 자신의 그림이 색면화가 아니라 풍경화라고 했나 보다.

생전에 화가로서 뛰어난 성공을 했음에도 불구하고 그는 고독을 추구했다. 그림 그리기를 잠시 중단했을 때는 미국 전역과 캐나다를 18개월 동안 여행했다. 그리고 뉴멕시코에 정착한 후 예술과 삶에 대한 산문을 썼다. 이런 단순한 생활만이 꾸준한 작업을 돕는다.

집을 잘 돌봐야 바깥 생활도 차분히 해나갈 수 있다. 갈수록 내가 단색화에 빠지는 이유가 거기에 있는 것 같다. 결국 끝까지 남는 건, 선/면/질감/색깔뿐이다. 아이는 끝도 없이 빈 곳에 색을 칠하며 집을 어지르며 놀지만, 내 공간만큼은 비우고 비워서 좋아하는 것만 남기고 싶다. 내가 쓰거나 만드는 책에서도 겉으로 보기에 화려한 것들은 다듬고 최대한 없애서 가장 쉽고 담백한 말로 인간의 실수와 성장을 그리고 싶다. 진짜 만나고 싶은 사람만 남긴 인간관계에서 맛보았던 안온함을 정사각형 캔버스 안에서도 느낀다. 이제 더 넓은 집, 더 큰 차, 더 많은 옷과 친구는 필요 없다. 지금 보이는 풍경과 그 풍경 속에 흐르는 활자만이 나를 감싼다. 꽤 오래 푹 자고 일어난 기분이 든다.

"나는 친구가 없었습니다. 당신도 그들 중 하나입니다. 그러나 그곳에는 기쁨이 있었습니다.

(…)

인생에서 가장 좋은 일은 당신이 혼자 있을 때 생깁니다."

— 아그네스 마틴

신비로운 아그네스 마틴은
누구일까

아그네스 마틴은 평생 선(Line)에 집중하며 그림을 그렸다. 왜 그토록 선에 집착하게 된 걸까? 그는 어릴 적 부모의 학대를 받으며 자라 어머니를 증오하고 정신질환에 시달렸다. 자연을 관찰하고 자연에서 발견한 아름다움을 캔버스에 옮기며 자신의 고통을 괜찮은 고독으로 바꾸었다. 마틴에 관한 글들을 찾아 읽으며 MoMA에서 〈나무〉라는 작품을 본 기억이 났다. 대나무처럼 보이는 베이지색 줄기가 반복적으로 그려져 있어서 바닥 마루나 카펫으로 깔고 싶다고 생각했던 그림이다. 이제 확신할 수 있을 것 같다. 그것의 제목은 '나무'였지만, 내면의 폭풍을 잠재우기 위한 작가의 '고백적 침묵'이었다는 걸…. 마틴을 찾다가 서울 이태원에 페이스 갤러리가 개관했다는 사실을 알게 되었다. 홀연히 이태원으로 가서 그곳의 침묵을 먹고 빈 마음으로 돌아오고 싶다.

아그네스 마틴, 〈행복한 휴가〉, 1999년, 캔버스에 아크릴 물감과 흑연, 테이트 모던/
스코틀랜드 국립미술관

우선 달리고 있다는 게
중요해

어쩌지. 오전 내내 실질적으로 한 것이 없다. 마음이 급해졌지만 필사 클럽을 위한 소설책을 정독했다. 밑줄 그으면서 한 번 더 읽고, 필사하면서 다시 한 번 읽었다. 서늘해진 날씨와 너무 잘 어울리는 책이다. 아침에 자기주장이 하늘 높은 줄 모르고 올라간 아이를 상대하느라 진땀을 뺐더니 명상이 필요했다. 그래서 더 오래 읽었다. 새로 도착한 커피 잔을 씻어서 오늘의 첫 커피를 내렸다. 이 일 저 일 하다 식어 버린 커피에 두유를 타 두 번째로 마시는 지금, 사실 나는 그림이 필요 없다.

작업방 옆에 붙어 있는 옆집에서 노래를 흥얼거리는 소리가 난다. 다행히 베란다 문을 닫으면 그 소리를 닫아 버릴 수 있다. 하지만 아이의 목소리는 닫아 버릴 수 없다. 아이는 잠들어 있을 때 혹은 TV를 보고 있을 때, 어린이집에 가 있을 때를 제외하고 정말로 3초도 쉬지 않고 말을

하거나 질문을 하거나 소리를 지르거나 노래를 부른다. 밤에 재울 때 가끔씩 자주 아이는 잠결에 머리로 내 얼굴을 박곤 하는데 어제도 어김없이 내 입술에 머리를 박았다. 순간적으로 '터졌구나' 싶었다. 눈물이 찔끔 나왔다. 그런데 아이가 나에게 물었다.

"엄마, 괜찮아요?"

"괜찮지 않아, 피 나…."

박치기를 하고 "엄마, 괜찮아요?"라고 물은 것이 처음이라 아픔도 쏙 들어갔다. 그러곤 10초도 지나지 않아 자기는 엄지발가락이 아프다고 엄살을 부리긴 했지만. 이런 사소한 말에도 무한 감동을 받지만, 아이가 잠들고 나면 더 깊은 감정에 휩싸인다. 드디어 글을 쓸 시간이 찾아왔구나. 어제는 늦게까지 보도자료를 쓰느라 평소보다 더 늦게 잠들었다. 그래도 피곤한 줄 모르고 썼다. 쓰는 일이 이렇게까지 좋은 이유를 20년째 모르고 있다는 것도 신기하다.

소화도 시킬 겸 슬렁슬렁 장자크 상페(Jean Jacques Sempe, 1932~2011)의 일러스트북 『뉴욕의 상페』를 보다가 요즘 나의 심경을 잘 드러내는 그림이 있어서 잠시 멈추어 계속 보았다. 아마도 투르 드 프랑스의 한 장면이거나 미국 자전거 대회의 한 장면인 듯하다. 선두 그룹 뒤에 홀로 뒤처져 달리고 있는 한 선수의 모습이 보인다. 혼자 있는데도 하고 싶은 게 너

무 많아서 아무것도 할 수 없을 때가 있는데, 그런 날이면 이렇게 맨 뒤에서 홀로 달리고 있는 듯한 느낌이 든다.

그러나, 매일 꾸준히 쓰고 있다는 건 "존재하는 한, 이야기하라"라고 말한 스테퍼니 랜드의 목소리에 충실히 따르고 있다는 뜻이다. 비록 앞서 달리고 있는 이들의 엉덩이조차 보이지 않지만 한 번 또 한 번 페달을 밟으면서 좁은 길, 넓은 길, 오르막길, 내리막길을 달린다. 그 어떤 모임에서도 나를 불러 주지 않지만 덧없는 기록이 내 방에만 갇혀 있지 않고 세상을 향해 뻗어 나갈 수 있도록 장소를 예약하고 온라인에서 사람들을 초대하고 내 목소리를 낸다. 상폐는 '인간의 영혼에 청진기를 대는 존재, 철학 교수'라는 말을 들을 때 어떤 기분이 드냐는 질문에 이렇게 답한다.

나 같은 직업을 가진 사람들은, 이 일을 하면서 먹고살 수 있다는 것이 놀랍다고 생각합니다. 나는 배관공이건 경찰관이건 안경사이건, 사람 사는 데 꼭 필요한 실용적인 능력을 갖춘 모든 사람에 대해 생각을 많이 해요. 내가 하는 일은 좀 애매한 일입니다. 내가 없어도 세상은 잘 돌아갈 거예요.

─ 장자크 상폐, 『뉴욕의 상폐』, 허지은 옮김, 미메시스, 2012

애매한 일을 하면서 누구보다 선명한 느낌으로 하루를 산다. 아무리 애를 써도 〈모나리자〉는 그릴 수 없다는 분명한 사실에 안도하는 상페처럼…. 나 역시 글을 성공적으로 마무리하기 위해 세상의 모든 작가들처럼 온 힘을 다 쏟아붓는다. 이제 곧 3시고, 다 돌아간 빨래를 건조기에 넣고, 3초에 한 번씩 엄마를 부르는 아이를 데리러 가기 전까지 내가 한 선택들을 살피고, 상처 입은 사람들이 어떻게 극복하는지를 책을 통해 배운다. 다시 상페의 그림으로 돌아가, 주변에 경쟁자도 없이 풀밭에 없는 길을 홀로 달리는 이가 되어 본다.

힘든가요?

앞서가는 이들을 붙잡고 싶나요?

아니면 진심으로 달리고 있는 자신에게 집중하고 있나요?

왠지 그는 웃고 있을 것 같다. 나처럼 혼자 달리는 이 순간이 영원히 계속되길 바라고 있을지도 모른다. 자전거에서 내리는 순간, (때론 피하고 싶은) 현실이 시작되기 때문이다. 오로지 나와 바람뿐인 그 순간에 주변은 그저 배경일 뿐이다. 상페는 꽤 오랫동안 「뉴요커」 표지 그림을 장식한 프랑스인이다. 깐깐하기 그지없는 콧대 높은 「뉴요커」에서 원하는 그림은 이런 것이었다고 한다.

독창적인 그림입니다. 예사롭지 않아야 해요…. 보는 사람을 놀라게 하는 뭔
가가 있어야 하지요. 작가들은 자기가 하고 싶은 대로 작업을 하다가 이거다
싶은 그림을 그려 내게 되는 거예요. 정해진 규칙이나 틀은 없습니다. 표지는
무엇보다 분위기지요.

– 장자크 상페, 『뉴욕의 상페』, 허지은 옮김, 미메시스, 2012

정해진 규칙이나 틀이 없다는 것에서 나는 내가 만든 이메일 북레터
서비스를 사랑했다. 검열해 주고 피드백해 주는 이는 많이 없었지만 내
가 만족할 때까지 고쳐 쓰는 과정이 고되고 외로워서 좋았다. 무엇보다
매주 마감한다는 사실에 집중했다. 언제 다시 시작하게 될지 모르지만,
무엇보다 계절의 분위기를 최대한 살린 글로 독자들의 메일함을 가득
채우고 싶다. 보는 사람으로 하여금 계속 쳐다보게 만드는 그림을 그렸
던 이의 그림에는 상상의 공간이 항상 있다. 그 공간 속에 어떤 글을 채
워 넣을지 궁금해서 내일도 글을 써보려고 한다. 내일의 글은 내일의 나
에게 맡기면 된다. 내가 없어도 세상은 너무도 잘 돌아가지만, 우선 내가
없으면 세상이 떠내려가라 우는 아이를 데리러 가야겠다. 제법 쌀쌀해
져서 코끝이 빨개진 아이의 웃음소리가 들리는 듯하다.

"여름아, 이제 곧 겨울이야.
이번 겨울엔 꼭 같이 눈사람을 만들어 보자."

'속 깊은 이성 친구' 장자크 상페는 누구인가

상페는 1960년부터 30년간 그려 온 데생('삽화 데생의 아버지라고 해도 무방하다)과 수채화로 살아 있는 역사서를 완성한 삽화가이다. 1932년생이라는 사실이 나를 두 번 놀라게 한다. 그의 책은 '읽기 위한' 책이 아닌 '보기 위한' 책의 가치를 충실히 인정받는다. 『얼굴 빨개지는 아이』, 『자전거를 못 타는 아이』, 『좀머 씨 이야기』 등등 머리가 아니라 눈으로 기억하는 그의 책을 한 권씩 한 권씩 아이에게 물려주고 싶다. 『뉴욕의 상페』는 「뉴요커」 표지 그림에 대한 일화가 가득해서 읽는 내내 흥분되었다. 세상이 변한다고 슬퍼하지 않고, 진화하고 있다고 믿는 이의 창작은 언제나 바라보는 것만으로도 아름답다.

장자크 상페, 「뉴요커」, 1999년 7월 12일 자 표지 그림(열린책들 제공)

몇 달을 두고
보아 가며 그린다

　최근에 내가 즐겨보는 미국 NPR '타이니 데스크 콘서트(작은 스튜디오에
서 하는 라이브 프로그램)'에 방탄소년단(BTS)의 RM이 나오는 걸 보고 깜짝, 놀
랐다. 우리나라 가수가 나온 걸 처음 봤기 때문이다. 차분히 영어로 인사
하고 자신의 신곡을 부르는데, 완연한 아티스트처럼 보였다. 방탄소년
단에 대한 정보가 거의 없는 나도 RM이 미술 애호가라는 사실은 안다.
왜냐하면 내가 가는 미술관마다 'RM이 다녀간 곳'이란 수식어가 붙어
있거나 그의 친필 사인이 있기 때문이다. 이 청년은 누굴까. 그가 본격적
으로 음악과 미술이 만나는 솔로 앨범을 냈다는 기사를 읽고, 윤형근
(1928~2007)의 작품을 들여다보았다. 김환기(1913~1974, 윤형근의 장인), 이우환,
정상화 등 윗세대 화가 이름 밑에 항상 그가 따라다닌다. 언젠가는 만날
것 같았던 그를 드디어 만났다.

속이 시끄럽다 못해, 금방이라도 무언가가 터질 것같이 불안한 나날이다. 아이의 어린이집 건물이 경매로 넘어가면서 새로운 어린이집을 찾아야 하는 이 시점에 내 프리랜서로서의 일도 한 해를 마무리하고, 다가오는 해를 준비해야 한다. 그러다 마주한 『윤형근의 기록』은 소설 필사만큼 나를 차분하게 만들어 주는 책이었다. 그의 화첩, 메모첩, 서신, 일기 등 소박한 기록을 엮은 단행본인데 표지는 먹을 조금 먹은 파란색 인조가죽으로 이루어져 있다. 이런 단아한 디자인에 일상의 무질서를 내려놓고 싶다.

예술이 중요한 것이 아니다. 어떻게 살아가야 하냐의 삶의 자세가 중요하다. 학술적인 이론이 중요한 것이 아니다. 행동 그 자체가 중요한 것이라고 생각한다.

– 윤형근, 『윤형근의 기록』, PKM BOOKS, 2021

무엇이 그를 단색에서 블루와 엄버(다색) 두 가지 색 혼합의 세계로 빠뜨렸는지, 그의 작품 세계에 대한 비화는 너무나 많다. 시대적 배경도 있고, 파란만장한 개인사(반공법 위반으로 총 세 번의 복역과 한 번의 죽을 고비를 겪었다)도 섞여 있다. 그래서인지 그는 '어떻게 살아야 하는지'에 대한 철학적 견해를 작품 위에 표현하길 즐겼고 많은 것을 글로 남겨 두었다. 언제나 화가들의 미려한 기록에 관심을 가지고 파헤치는 나에게 좋은 소재가 되는 책이다. '단정함을 공부하는 단정함'이라고 해야 할까. 그의 '다색',

PKM 갤러리 《윤형근의 기록》 전시 전경(PKM 갤러리 제공)

'청다색' 시리즈에서 흙냄새를 맡으며 겨울의 한복판을 건너간다. 작업 방식을 써놓은 일기를 보면 더욱 정교하게 그의 무심한 듯 시크해 보이는 풍경을 따라갈 수 있다. 그의 내면은 파도가 세차게 치는 바다 위 절벽 같았지만, 그림은 이 세상의 소음을 모두 차단한 것 같은 침묵 그 자체이다.

> 내 그림은 잔소리를 싹 뺀 외마디 소리를 그린다. 화폭 양쪽에 굵은 막대기처럼 죽 내려긋는다. 그러나 한 번에 그려지지는 않는다. 몇 차례 되풀이해야만 밀도가 생긴다. 그리는 시간은 짧지만 물감이 마르는 시간이 걸려서 며칠을 두고 또는 몇 달을 두고 보아가며 그린다.
>
> — 윤형근, 「윤형근의 기록」, PKM BOOKS, 2021

한 획을 긋고 시간을 두고 번짐을 기다리는 사람. 처음에는 원색이었지만 그 위에 자꾸 덧칠해서 어쩔 땐 파랗게 되고 어쩔 땐 갈색이 되었다가 아예 검게 칠해진 그림들. 마음에 울분이 쌓일수록 작업에 전념해 수많은 그림을 그리고 또 그렸고 그는 유명한 화가가 되었다. 그의 그림은 내가 좋아하는 조지아 오키프의 우아한 꽃 그림을 닮은 것도 같고, 마크 로스코의 아주 큰 단색화를 연상시키기도 한다. 친숙한 듯 낯선 선과 먹의 세계에 나를 데려간다. 추우면 추울수록 빛을 발하는 고목과 무심한 풍경이 차분하게 글을 쓰게 만드는 것처럼 그의 간결한 그림은 작가에게 창작 욕구를 불러일으킨다.

자세히 보니 윤형근의 그림 속 짙은 색이 검정이 아니라 울트라마린 블루이다. 북카페에서 한번 보고 좋아서 산 동화책이 생각난다.『나는 이제 검정이 좋아』(미셸 파스투로 글, 로랑스 르 쇼 그림, 박선주 옮김, 살림어린이, 2018)에는 밤을 무서워하는 피에르가 등장한다. 짙은 남색이나 파랑이라면 그렇게 무섭지 않을 텐데 칠흑 같은 새까만 밤이라 무섭다고 한다. 검정은 왜 있냐고, 검정도 색깔이냐고 물어보는 피에르에게 아빠는 검정은 세련된 색이라 특별한 행사에 검은색 옷을 일부러 입기도 한다고 답한다. 그 말에 동의를 못 했던 피에르는 까마귀와 교감하고, 미술관에 가서 빛에 따라 검은색 안에 파란색, 밤색, 노란색, 빨간색, 그리고 하얀색까지 다른 색이 존재하고 있는 걸 보고 더 이상 검정을 무서워하지 않게 되었다.

검정이 모든 색을 품는다는 걸 알게 되기까지 우리 아이는 얼마나 다양한 빛과 어둠의 색을 보게 될까. 함께 이 책을 읽었지만 (아는 어휘가 적어서) 속을 알 수 없는 아이의 까만 눈동자가 생각난다. 화가들은 '검정'을 '모든 색'이라고 부르기도 하는데, 윤형근의 검정이 그러하다. 모든 색을 품은 검정에서 수많은 감정을 읽을 수 있다. 생전에 '침묵의 화가'로 불렸던 윤형근은 그렇게 그림에 모든 감정을 풀어놓았기에 그토록 말이 없었나 보다. 몇 달을 두고 바라보는 문장이 있어서 그 문장과 함께 그의 청다색(오묘한 검정색) 그림을 옆에 두었다. 오늘은 긴 말이 필요 없을 것 같다. 블루는 하늘이요, 엄버는 땅의 빛깔이다. 내 앞에 하늘과 땅을 두고 있으니 그걸로 충분하다.

글 없는 그림책이 주는 매력

글 없는 그림책은 그림만으로도 이야기를 이해할 수 있도록 설계되었으므로 글자를 모르는 어린아이들에게 다가가기 쉬운 면이 있습니다. 하지만 오히려, 글을 읽을 수 있는 독자들에게 글 없는 그림책이 더 유의미하고 매력적인 것 같습니다. 익숙한 글 이외의 다른 정보들을 조합하여 스스로 이야기를 짓는 경험을 해볼 수 있게 하기 때문입니다.

– 이수지, 『이수지의 그림책』, 비룡소, 2011

윤형근, 〈드로잉〉, 1981년, 종이에 색, PKM 갤러리(©윤성열, PKM 갤러리 제공)

다 지우고
남기고 싶은 것만 남길 것

 누군가 나에게 이런 질문을 했다. "글이 안 써질 땐 어떻게 하세요?" 내가 항상 무언가를 쓰고 있다고 생각해서 한 질문이었을 것이다. 이번 주에도 스케줄이 비는 날이 없어서 겨우 화요일 오후를 비워 놓고 이 글을 쓰고 있다. 프리랜서가 과로사한다더니, 나를 두고 하는 말인가 보다. 다행히 존재감이 넘치는 아이는 등원을 했고, 아침 필사를 무사히 마쳤고, 아점으로 피자와 커피를 입안에 집어넣었다. 누군가 나에게 '아무튼' 시리즈를 쓰라고 한다면, 『아무튼 피자』 혹은 『아무튼 김밥』을 쓰면 될 것이다. 일주일에 3일은 피자 아니면 김밥으로 점심을 때운다. 그렇게 간단히 끼니를 해결하고 앉으면 쓴다. 글이 안 써진다는 건, 곧 아파서 누워 있다는 것과 같은 말이다. 그러니 내가 건강하고, 아이가 등원해서 나 혼자 시간을 보내고 있다면, 쓰면 된다. 내 책의 대부분은 그렇게 글에 자동적으로 반응해서 완성되었다.

이렇게 쓴 글이 마음에 들 때도 있고, 마음에 들지 않아 잠드는 순간
까지도 목에 가시가 걸린 듯 답답할 때도 있다. 잘 쓰려고 크게 마음먹
을수록 글은 못나진다. 그러면 잠깐 걷고 와서 처음으로 다시 돌아간다.
나를 언짢게 하는 요소를 찾아본다. 끝끝내 못 찾으면 새로 쓰는 것이 좋
다. 그렇게 싱거울 수 있는 나의 일상생활은 조금 귀찮아진다. 잔잔한 물
에 돌멩이를 연달아 던지는 마음으로 막막하지만 그냥 던져 본다. 첫 문
장의 막막함을….

슬렁슬렁 오늘의 그림을 고르다가, 첫 문장의 막막함처럼 회색과 검
은색의 조화가 돋보이는 빌헬름 함메르쇠이(Vilhelm Hammershøi, 1864~1916)가
그린 실내 풍경 앞에 섰다. 그동안 함메르쇠이의 회색을 격하게 아낀다
고 말하고 다녔는데 정작 글에는 초대한 적이 없는 것 같다. 그가 그린
수많은 집 안 풍경 중 이젤이 놓인 그림에는 내가 글로 채워 넣고 싶은
'일상생활의 고요함'이 가득 들어 있다. 주로 검은 드레스를 입은 아내
나 여자들의 뒷모습을 그렸던 그는, 이 그림에선 자신의 동반자인 이젤
을 왼편에 두었다. 자화상이라고 해도 무방할 정도로 그를 잘 표현하고
있는 그림이다.

빌헬름 함메르쇠이, 〈흰 의자에 앉은 이다가 있는 실내 풍경〉(부분), 1900년, 캔버스에 유채, 개인
소장

지금은 그의 그림 속 여백이 '신의 공간'이라며 여러 영화감독과 예술가들이 칭송한다. 반대로 과거에는 지나치게 무미건조해서 예술로 보기 힘들다는 평가도 받았다. 천성이 고독하고 대인기피증까지 있던 화가인지라, 빛을 그려 넣어도 희미하게 비치게 하거나 전체적으로 어두운 노란빛으로 표현했다. 어쩌면 그렇게 자기 자신과 같은 그림을 그렸는지. 설명을 보지 않아도, 그의 그림이라는 걸 알게 한다. 밖으로 또 밖으로 나가 인상적인 풍경을 주로 그렸던 시절에 매일 같은 실내 풍경을 시간대별로 그리며 하루를 보냈던 이의 내면세계가 그대로 느껴진다. 아마도 실제로 이 그림을 본다면 더 섬세한 붓 터치(터치마저 느껴지지 않을 정도로 정교한 붓질)에 감탄하며 서 있겠지. 그의 예술적 영감의 원천이 되었던 코펜하겐 스트란가데 30번지 아파트에 들어선 듯한 착각에 휩싸일 것이다. 일상의 진부함이 예술의, 나아가 삶의 전부가 되어도 괜찮다고 말해 주는 것 같다.

함메르쇠이의 적막한 실내 풍경에 고요함만 있는 건 아니다. 특히 그가 그린 뒷모습의 여인들은 아주 많이 쓸쓸해 보인다. 엄마가 된 나는 그런 쓸쓸함을 그냥 지나칠 수가 없다. 정갈하게 차려진 집밥을 봐도, 먼지 하나 없이 정돈된 집 안을 봐도 예전처럼 온전히 즐길 수 없게 되었다. 그 집밥과 집 안을 만들고 유지하기 위해 얼마나 많은 시간과 노동이 들어가는지 알기 때문이다. 일상생활의 진부함을 표현하기 위해 수없이 붓질하고 자신이 존경했던 휘슬러와 같은 기법(유화물감에 테레빈유를 섞어서 물감을 묽게 만들고 이렇게 희석한 물감으로 마르기 전에 덧칠하는 과정을 여러 번 반복함으로써 미적

통일성을 얻는다)을 발전시킨 그의 일상은 결코 잔잔하기만 하지 않았을 것이다. 그렇지만 전시될 수 있는 예술이 되기 위해선 일상의 잡다함을 제거해야 한다. 간결하고 고독해 보이는 아파트 내부 그림에 우리가 감동하는 이유는, 화가가 자신이 그리려는 부분만 남기고 나머지는 의도적으로 생략했기 때문이다.

모든 것을 보여 주면 지루하다. 자기가 겪은 모든 일을 글로 쓴다고 해서 소설이 되고 에세이가 되는 것이 아니다. 자신이 무엇을 남기고 싶은지 확실히 알았던 이의 간결한 그림 앞에 선 우리는 침묵할 수 있는 자유를 얻는다. 아주 잘 쓰인 글을 읽으면 잠시 동안 그 글에 '할 말이 많아서 시끄러운 자아'를 맡겨 놓고 쉴 수 있다. 침묵이 감도는 열린 문 안으로 들어가 핸드폰을 끄고 잠시 빈 벽을 바라보며 소설책 한 권만 하루 종일 읽었던 이민 첫날을 떠올려 본다. 즐거운 고독은 곧 깊은 외로움이 되었지만 그 순간만큼은 아무도, 아무것도 필요 없었다. 함메르쇠이의 그림처럼 완벽했던 하루였다. 유독 겉과 속이 시끄러워서 명상이 필요한 날, 다음 책에서 무엇을 버리고 무엇을 남길지 고민이 될 때, 그의 그림과 함께 미국에 있던 빈 벽을 떠올려 봐야겠다. 4004 2B 미셔와카. 그곳에 많은 페이지를 두고 와서 다행이다.

"이 공간이야말로 나에게 완벽한 아름다움이죠. 아무도, 아무것도 없더라도 그 자체만으로!"

― 빌헬름 함메르쇠이

함메르쇠이를 좋아한
릴케가 주는 위로

그렇다, 그럴 수 있다.

그러나 그 모든 것이 가능하다면, 그런 가능성의 빛이 조금이라도 있다면, 그렇다면 세상없어도 무슨 일이 일어나야 한다. 누구든지 이와 같이 불안한 생각을 해본 사람이라면 지금까지 놓친 것 가운데 무엇인가를 시작해야 한다. 그가 그저 평범한 사람, 전혀 적합하지 않은 사람이라 해도 말이다. 지금 아무도 없지 않은가. 이 젊고 하잘것없는 외국인, 브리게는 6층에 앉아서 글을 써야 할 것이다. 밤이나 낮이나.

그렇다, 그는 쓰지 않으면 안 될 것이고, 그것이 마지막이 될 것이다.

— 라이너 마리아 릴케, 『말테의 수기』, 안문영 옮김, 열린책들, 2013

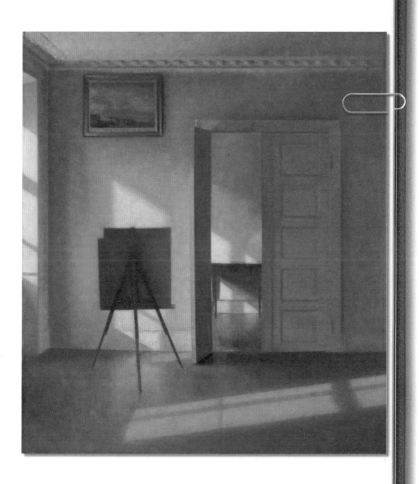

빌헬름 함메르쇠이, 〈브레드가데 25번지 화실의 이젤이 있는 실내 풍경〉, 1912년, 캔버스에 유채, 폴 게티 미술관

단조로운
고독의 희망

몇 개의 글을 휴지통으로 보내 버리고 다시 쓴다. 오전 내내 발을 동동거리며 무얼 하긴 했는데, 아직 점심도 챙겨 먹지 못했다. 택시를 타고 나가 도시 산책을 하고 올까 다짐만 하다가 허탈하게 오후 1시를 맞이했다. 어쩌지, 오늘도 입맛이 없는걸. 오트밀크를 넣은 라테 한 잔이 오늘 먹은 것의 전부이다. 누가 나 대신 점심을 선택해 주었으면 좋겠다.

도시를 하루 종일 걷던 날, 그곳에서 내가 봤던 것은 무엇이었을까. 건물들, 사람들, 나무들, 간판들, 그리고 건물 유리 벽에 비친 내 모습. 그 모습들을 기억해 내려고 할 때 도움이 되는 것들이 있다. 당연히 책이 가장 먼저고, 그다음 그림이 따라온다. 두 달째 아침저녁으로 매달리고 있는 버지니아 울프의 소설들이 나에겐 오래된 브이로그이다. 그의 소설을 따라 런던 거리를, 영국의 시골과 바닷가를 산책한다. 미술관 온

라인 투어를 하다가 발견한 웨인 티보(Wayne Thiebaud, 1920~2021)의 디저트와 샌프란시스코 도시 풍경화들이 오늘 나의 도시 산책을 대신해 준다.

티보는 쇼윈도와 상점의 판매대, 슈퍼마켓의 진열장, 그리고 미국의 제조회사에서 대량으로 생산하는 물건을 주로 그렸다. 그림의 소재로 취급받지 못하던 것들을 그림 속으로 초대한 것이다. 막대 사탕, 케이크, 아이스크림, 샌드위치, 줄지어 놓은 파이 등등···. 크로커 미술관(Crocker Art Museum) 수석 큐레이터인 쉴즈 박사의 말을 빌리자면, 티보의 붓질은 붓털이 올올이 물감을 쓸어 내면서 '마치 빗자루로 섬세하게 쓸어 놓은 일본식 정원의 모래'를 보는 듯하다. 아마 실제로 본다면, 고흐의 붓질처럼 '이렇게 물감을 많이 써도 되나' 싶을 정도로 두꺼운 임파스토(impasto) 기법을 느낄 수 있을 것이다. 그가 두껍게 칠한 이유는 갖가지로 많은데, 창작자 입장에선 마음껏 그리고 지우고 벗겨 내고 점, 선, 면을 겹겹이 가두면서 쾌감을 느꼈던 것 같다.

미국의 디저트 쇼윈도를 떠올려 본다. 엄청나게 많고 다양한 디저트는 미국의 상징이다. 예쁜 색감만큼 맛있다면 참 좋았을 텐데, 아쉽게도 너무 달거나 식감이 물컹하고 먹고 나면 죄책감(건강에 나쁠 것 같아서)이 드는 것이 대부분이었다. 단것을 좋아하는 사람이라면 좋아했을 테지만 기본 식빵마저 나를 실망시킬 때가 많았으니 디저트에 관해선 유럽과 아시아인들에게 1등 자리를 내주어야 한다. 안 그래도 단 사탕에 또 설탕 발림을 하는 그들을 이해할 수 없다. 물론 우리가 이미 마늘과 고춧

웨인 티보, 〈샌프란시스코 웨스트사이드 언덕길〉, 2001년, 캔버스에 유채, 스미스소니언 미술관

가루로 버무린 김치를 넣은 김치찌개에 다진 마늘과 고춧가루를 더하는 것과 같은 이치겠지만….

　흔히 볼 수 있는 것이 예술이 되어 미술관에 전시된다는 사실이 매력적이다. 일상을 미술관으로 들이는 일에 진심이었던 예술가들을 '추앙'한다. 왜냐하면 내가 쓰는 글의 대부분이 일상으로 직조된 단상이기 때문이다. 커피, 독서, 그림 감상, 육아, 청소, 요리, 사람들과의 대화, 끊임없이 사들이는 물건이 내 글의 주요 손님이다. 티보는 평생 가파른 도로가 대부분인 샌프란시스코에서 살아서 그가 도시에 대해 그린 것은 '도로'와 '빌딩'이 대부분이다. 지겹도록 보는 고속도로와 교차로, 그 위의 자동차. 매일 보는 풍경도 그가 그리면 생동감 있는 뮤직비디오 속 한 장면이 된다.

　그리고 그는 101세까지 살았다. 아내를 먼저 떠나보내고, 매일 단조로운 작품 활동을 하며 하루를 보낸 예술가답게 장수한 것이다. 앙리 마티스와 파블로 피카소, 에드바르 뭉크가 그랬고 조지아 오키프와 아그네스 마틴이 그랬다. 눈이 나빠지고 몸이 약해져서 붓을 들 힘이 남아 있지 않은 순간까지도 창작 활동을 멈추지 않았다. 1937년생인 색감 천재 데이비드 호크니는 아직도 창작 활동을 하고 있다! 장수의 비결은 '단조롭고 규칙적인 생활'이 아닌가 싶다.

가끔씩 나의 단조로운 생활에 찬물을 끼얹고 싶을 때가 있다. 매일 아침 일어나 아이를 어린이집에 보내고 책상에 앉아 필사를 하고 글을 읽거나 쓰거나 책에 대해 이야기하거나 책 사진을 찍고 원고를 고치고 혼자 밥을 챙겨 먹는 일상이 지루해서 견딜 수 없다. 모두 글로 만들 수 없을 것 같다. 그런데 평생을 같은 주제로 끊임없이 자기 안의 연구를 멈추지 않고 작품 세계를 이어간 예술가들을 보면 그 삶을 그대로 따라가고 싶어진다. 대부분의 시간을 스튜디오에서 보내며 별다른 취미 없이 항상 그림을 더 배우려 했던 티보는 자신이 원하는 공간의 궁극적인 느낌이 '고립'이라고 말한다. 알록달록한 파이(케이크)가 대오를 이루고 있음에도 불구하고 독특하고 특별해 보이는 이유를 그림을 통해 증명하고 싶어 했다.

'고독한 공존'을 꿈꾸는 일상의 작가. 내가 궁극적으로 되고 싶은 하나의 모습이다. 그렇기에 작업방에 고립되어 글을 읽고 티보의 달콤하고 두꺼운 그림에 대해 글을 쓴, 아무 일도 일어나지 않은 오늘 하루는 너무나 작가답게 생산적이었다. 또 다른 이가 나의 생산적인 하루에 자극을 받아 내일도 가장 자기 자신답게 하루를 시작할 수 있기를 빌며….

"저는 그저 그림이 우리 자신을 들여다보는 우리 자신을 바라볼 수 있게 해
 주길 희망합니다."

<div align="right">– 웨인 티보</div>

호크니의 일상은
언제나 비비드하지요

전 세계인이 가장 사랑하는 동시대의 화가, 호크니의 수많은 그림 중 내가 가장 아끼는 작품은 〈나의 부모님〉(1977)이다. 이 작품은 2019년 서울시립미술관에서 열린 《데이비드 호크니전》을 통해 직접 보았다. 정면을 바라보고 있는 어머니의 선한 눈빛과 고개를 숙이고 책을 보는 아버지의 단정한 양복과 구두가 인상적이다. 그의 아버지는 이 그림이 완성되고 1년 후 돌아가셨다. 일상의 평온함과 비밀스러운 스토리가 공존하는 호크니의 그림은 언제나 시대를 앞서가 현재를 보여 주고 미래의 색을 상상하게 만든다. 오랫동안 '다시, 그림이다'를 외치고 색의 축제를 즐기게 해주어서 감사해요. 마지막까지 건강하세요.

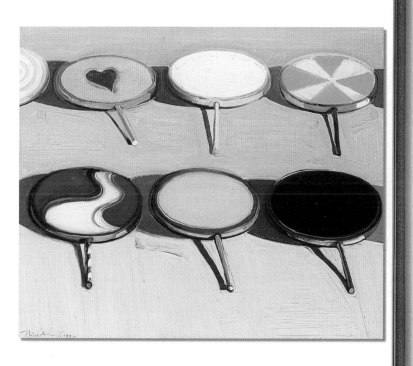

웨인 티보, 〈7개의 막대 사탕〉, 1979년, 캔버스에 유채, 개인 소장

단색화 미학을 말하다

DANSAEKHWA

일상을
균일하게 가꾸는 법

8월의 별다를 것 없는 하루, 마감하는 하루가 시작되었다. 평소보다 필사할 문장이 보이질 않고, 구석에 처박아 두었던 『여름』(이디스 워튼, 김욱 동 옮김, 민음사, 2020) 소설책이 무진장 읽고 싶어지는 걸 보면 마감일인 것이 분명하다. 누가 시킨 것도 아니고, 인간관계 때문에 크게 스트레스를 받는 일도 없는데 왠지 오늘은 내가 나를 집에 가둔 느낌이 든다. 글쓰기 감옥은 그런 것이다. 죽도록 하기 싫다가도 막상 하기 시작하면 멈출 수 없는 것. 스트레스받지 않는다고 생각하지만, 살면서 가장 크게 신경 쓰게 되는 일이다.

수요일마다 마감할 생각을 하면, 일주일의 시작이 달라진다. 월요일부터 무슨 그림 이야기를 할까 자료 조사에 들어간다. 화집 속 그림 한 조각, 더 프레임 TV 갤러리에서 건진 유화, 기억에도 먼 국제갤러리 전시회에서 보았던 강렬한 스케치, 어제 새벽 핀터레스트에서 스쳐보았던 일러스트, 플레이리스트를 공유하는 유튜버의 썸네일 속 사진 등이 겹쳐서 지나간다. 너무나 많은 이미지와 직접 보았던 명화가 머릿속에 자리 잡고 있어서 하나를 고르는 일부터가 일이다. 모든 콘텐츠 작업은 '하나'를 선택하는 것에서 시작한다.

수많은 경쟁자를 물리치고 처음 아트레터를 시작했을 때 다루었던 정상화(1932~) 작가의 단색화로 돌아갔다. 미루고 미루던 그의 화집을 또 장만했기 때문이다. 그가 종이에 흑연으로 작업한 프로타주(캔버스 작품 위에 종이를 대고 연필이나 펜 등으로 울퉁불퉁한 표면을 긁어 베끼는 기법) 작품은 무조건 직접 봐야 그 질감을 느낄 수 있는데, 오후 4시면 아이를 데리러 가야 하는 신분의 경기도민은 저 멀리 국립현대미술관이 있는 서울 소격동, 덕수궁, 과천에 나갈 수 없다. 그러니 프린트된 작품을 종이 화집으로라도 만나야 하는 것이다. 모니터에서 보는 작품보다는 현장감이 든다. 매일 벼를 경작하는 마음으로 원고를 고치고, 쓰고, 만지고, 책을 읽는 나에겐 이렇게 단색화를 바라보는 일이 곧 수련이다.

정상화는 대화 중에 그의 회화를 설명하기에 더 나은 비유를 농업에서 찾을 수 있을 것이라 했다. 그는 표면을 '경작'한다. 사실 그의 표면을 보다 보면 줄지어 심어 놓은 모나 수확 후 논에 의도적으로 남겨진 벼 그루터기를 연상시키기도 한다.

<div align="right">- 정상화, 『정상화: CHUNG SANG HWA』, 국립현대미술관, 2021</div>

집안일에, 육아에, 에세이 수업 진행에, 인스타그램 운영에, 사교 생활(대부분 아이 친구 엄마들과의 교류)까지 더한 일상에서 균형을 잡기 위해서는 언제든 내 안으로 깊숙이 침투해 들어가는 시간이 필요하다.

일상의 균일한 경작을 도와준다는 의미에서 한국의 단색화 화가들은 수도자 같은 모습을 하고 있다. 그래서 정신이 자꾸 가출하는 워킹맘이 된 이후에 그들에게 빠진 것 같다. 윤형근, 김창열(1929~2021), 박서보(1931~), 정상화, 하종현(1935~), 이우환이 바로 그들이다. 그들의 작품과 제작 과정을 유심히 들여다보면, 필사나 컬러링 등의 취미 활동을 통해 얻을 수 있는 '집중력 회복'과 같은 효과를 얻을 수 있다. 가을이 오면 직접 그 질감을 보러 먼 길을 떠날 것이다. 마치 산티아고 순례를 준비하는 사람처럼 비장하게 다짐해 본다.

정상화의 반복 작업은 선순환을 통해 분노, 소외, 배제, 죄책감에서 벗어날 수 있는 길을 보여 준다. 우리의 삶은 언제나 실패를 거듭하고 분열을 피할 수 없는데, 참을성 있고 애정 어리게 수리하고 복원하려는 자세를 작품을 통해 재현하고 있으니 그림 감상자들은 그 수행에 동참하는 행운을 누릴 수 있다. 결과보다 과정을 중요하게 생각하는 나에게 정상화는 살아 있는 영웅이다. 적게는 수개월에서 많게는 1년의 시간이 걸리는 이 노동 집약적인 창작은 곁에 두고 매일 펼쳐 보고 싶은 고전 작품처럼 느껴진다. 원작의 실제성은 가질 수는 없지만 그의 정신은 내 안에 스며들게 할 수 있다. 특히 사진으로 찍어 둔 갈색 단색화는 테이블 매트로 만들어서 단순한 식사를 할 때 배경으로 두고 싶다.

오늘 인스타그램에 떠 있는 광고 이미지 하나를 보았다. "글쓰기 수익화 강의 덕분에 직장 대신 카페에서 여유롭게 돈 벌어요. #No 상사 #No 출퇴근 #No 스트레스" 별거 아닌 일상 소재로 월급만큼 버는 삶이라…. 프리랜서로 일하면 상사와 출퇴근이 없을 수는 있지만 스트레스를 받지 않고 일상을 팔아 월급만큼 벌기 위해선 절대 여유로울 수 없다. 그래서 이 광고를 더 알아보고 싶지 않아졌다. 되풀이되는 일상에 대한 기록을 남겨서 그것을 수입으로 바꾸려면 수만 시간을 촬영하거나 편집하거나 써야 하고 잠자는 순간까지 고민해야 한다. 그 과정 없이 무언가를 이루

분명 같아 보이는 일상에도 변화가 존재한다

려고 하면 분명 수업료만 날리게 될 것이다.

모두 같은 크기에 같은 모양으로 보이는 격자무늬에도 조금씩 다른 점이 있다. 분명 같아 보이는 일상에도 변화가 존재한다. 그것을 잘 포착하는 이가 되려면 더 많이 관찰해야 한다. 더 많이 미끄러져 봐야 안다. 하지만 우리는 절대 완벽히 성공할 수 없다. 그러므로 끊임없이 그 과정을 반복해야 하는 것이다. 수년간 추상 실험을 거듭한 끝에 단색화의 대가가 되었지만 여전히 작업실에서 똑같지 않은 비슷한 무늬의 반복 예술을 실천하고 있는 정상화 작가처럼…. 문장을 뜯어내고 메우고, 들어내고 메우면서, 해도 해도 다시 나타나는 집안일을 동시에 처리하는 완벽하지 않은 작가로 계속 살아가고 싶다.

반복의 거인 정상화

백 호짜리 하나에 온종일 씨름해서 꼬박 2개월이 걸린다.
나의 작업은 '과정'이 전부다. 우리 몸에 핏줄이 돌듯 나는
내 작품에 핏줄과 심장 박동을 담고 싶었다.

– 정상화, 『정상화: CHUNG SANG HWA』, 국립현대미술관, 2021

정상화, 〈무제 95-9-10〉, 1995년, 캔버스에 아크릴릭 물감, 국립현대미술관

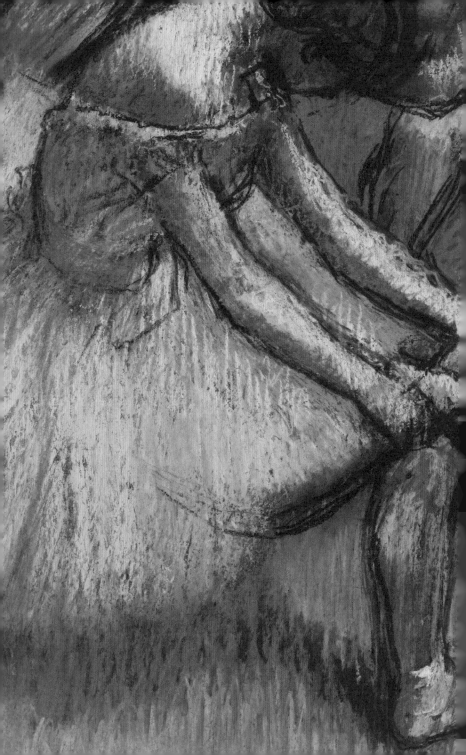

예술가에게
은퇴란 없다

이번 글을 마지막으로 그림 이야기 쓰는 걸 잠시 멈춘다고 생각하니, 아무것도 떠오르지 않았다. 이럴 때 옛 기록을 뒤지면 무언가를 건지게 되어 있다. 이건 '오래 쓰는 사람'만의 특권이다.

가장 좋아하는 것과 싫어하는 것의 목록을 2006년 5월에도 적고 있었다니, 나는 참 변함없는 인간이라는 생각이 든다. 좋으면서도 불안하다. 변화가 없다는 것은 곧 성장이 없다는 것과 같으므로.

기록 속에서 발견한 '내가 끔찍이 좋아하는 것'들 가운데 반갑게도 화가의 이름이 보인다. 에드가 드가(Edgar Degas, 1834~1917)의 파스텔화. 드가는 유화로도 유명하지만 작품의 절반이 드로잉과 파스텔화이다. 햇살이 들어오는 도서관 소파, 버지니아 울프, 챔피언스리그와 함께 놓여 있는 목록이라, 엄청 좋아했던 모양이다. 드가 그림은 복덕방(부동산이 아니다)

에 걸린 달력 그림만큼 지겨워졌다고 생각했는데…. 과거의 내 취향에 기대어 드가의 파스텔화를 검색해 본다. 드가는 작은 구석, 한순간, 무대 뒤편을 사랑했던 화가라 요즘 내가 좋아하는 소설가들과 비슷한 결을 가졌다.

발레리나(무희 혹은 댄서)의 움직임을 포착하기에는 흩날리는 재료라고 할 수 있는 파스텔이 제격이었을 것이다. 파스텔을 사용해서 그림을 그려 봤다면 알 것이다. 여러 가지 색을 혼합해도 쉽게 혼탁해지지 않는다는 걸. 그런데 문제는 가루가 심하게 날린다. 아마 눈에 치명적이었을 것이다. 그럼에도 그는 중년이 넘어서 파스텔화를 아주 많이 남겼다. 중년의 시기를 걷고 있는 나는 항상 눈이 충혈되어 있는데(안구건조증도 나의 고질병 중에 하나다), 컴퓨터 화면/아이패드와 아이폰 화면/책과 노트 등 가리지 않고 늘 무언가를 뚫어지게 쳐다보고 있으니 어쩔 수 없다는 생각이 든다. 루테인을 챙겨 먹고 하루에 30분 이상은 하늘이나 나무를 보려고 노력한다. 오늘은 올겨울 중 가장 춥다고 하는 날이다. 집 안에서 바라보는 하늘은 야속하게도 푸르디푸르다. 그 푸르름 속에 티끌 하나 없다는 게 오늘따라 시리게 아름답게 느껴진다.

초연하고 역동적이면서 우아한 드가의 파스텔화를 바라보면서, "색을 좋아하는 것은 언어에서 해방되는 방법이다"라고 했던 롤랑 바르트의 말을 명상하듯 함께 적어 본다. 색을 즐기려면 언어에서, 무엇보다 화

면에서 해방되어야 하는데 정작 내가 그림을 감상하는 매체도 차가운 블랙 미러다. 공간과 금전적인 여유가 있다면 좋아하는 화가의 모든 화집을 사서 종이책으로 보고 싶다. 드가의 드로잉과 파스텔화만 모아 놓은 화집도 아마존 직구를 하면 사서 볼 수 있을 것이다. 하지만 당장은 루브르 박물관 사이트에 가서 노란색과 파란색, 짙은 회색이 조화롭게 칠해진 드가의 파스텔화를 들여다본다. 파스텔을 칠한 뒤, 햇살에 비춰 보고 지우고 다시 그리고 지우기를 반복해서 완성했다는 드가의 작품은 괴팍하다는 그의 성격과 달리 부드럽고 포근하다. 매서운 추위와 다르게 하늘이 이토록 청아한 것처럼, 그의 그림은 한없이 유연하다. 평생 아름다운 것만 보고 살아온 사람 그 자체처럼 보인다.

이토록 아름다운 그림을 그린 사람의 삶은, 주변의 그 어떤 사람보다 '아주 좋았다'고 말할 수 있지 않을까. 전적으로 행복한 여정은 아니었겠지만, 할 수 있는 한 계속 그림을 그리거나 조각을 만들었으니 큰 불행은 없었을 것이다. 손바닥만 한 그림과 스케치도 얼마나 많이 남겼는지, 드가 특별전에 가보면 그의 성실함이 그대로 느껴진다. 내게는 하루키의 '달리기 책'(무라카미 하루키, 『달리기를 말할 때 내가 하고 싶은 이야기』, 임홍빈 옮김, 문학사상, 2009)만큼 '자기계발적'으로 다가온다. 새벽 5시에 깨서 홀로 책상 앞에 앉아 무언가를 읽거나 받아 적고 싶게 만드는 그림들이다. 그런 그림들 속에 둘러싸여 있는 순간이 좋다.

매일 큼지막한 공책에다가 글을 몇 줄씩 쓰십시오. 각자의 정신상태를 나타내는 내면의 일기가 아니라, 그 반대로 사람들, 동물들, 사물들 같은 외적인 세계 쪽으로 눈을 돌린 일기를 써보세요. 그러면 날이 갈수록 여러분은 글을 더 잘, 더 쉽게 쓸 수 있게 될 뿐만 아니라 특히 아주 풍성한 기록의 수확을 얻게 될 것입니다. 왜냐하면 여러분의 눈과 귀는 매일 매일 알아 깨우친 갖가지 형태의 비정형의 잡동사니 속에서 글로 표현할 수 있는 것을 골라내어서 거두어들일 수 있게 될 것이기 때문입니다.

– 미셸 투르니에, 『외면일기』, 김화영 옮김, 현대문학, 2004

위대한 사진가가 하나의 사진을 찍기 위해 바라보는 모든 장면을 순간적으로 포착하여 사각의 틀 속에 넣게 되듯이, 눈앞에 있는 모든 것을 글쓰기의 소재로 거두어들인다.

앞서 변화가 없다는 점이 성장하지 못한 것처럼 느껴진다고 푸념했는데, 그때나 지금이나 내가 '작가'로 활동하고 있어서 얼마나 다행인지 모르겠다. 기록의 수확 속에 발견한 무변화의 기적이다. 화가, 음악가, 사진가처럼 작가에게는 은퇴란 것이 없다. 이 글은 여기서 잠시 쉼표를 찍지만, 외면 일기와 내면 에세이는 계속될 것이다. 마음속에 품었던 갖가지 색상을 파스텔화에 자유롭게 집어넣었던 드가의 일화를 소개하며 마지막으로 '잠시만, 안녕'을 이야기해 볼까 한다.

덤불이 진 잎새들의 전체적인 느낌을 조금도 손상시키지 않으며 공들여 세부 묘사를 한 앙리 루소의 그림을 보며 드가와 폴 발레리가 다음과 같은 대화를 나눈다.

"정말 대단하군요. 하지만 저 나뭇잎들을 다 그린다는 것이 얼마나 지루한 일이었을까요? 정말 끔찍한 일이었을 거예요." 발레리가 말했다. "그런 소리 말게. 그렇게 지루한 일이 아니었다면 완성하고 난 뒤의 즐거움도 없었겠지"

- 앙리 루아레트, 「드가」, 김경숙 옮김, 시공사. 1998

여러분도, 앞으로 작고 자세하고 지루한 이야기를 가득 채워서 일상을 글로 박제시키는 즐거움을 놓치지 않게 되길 빕니다.

기꺼이 잊히는 수고로움을
자처한 의인

출간된 지 50년이 훨씬 지나 고전의 반열에 오른 책이 있다. 개정판을 거듭 내고 있는 『스토너』(존 윌리엄스, 김승욱 옮김, RHK, 2015)를 지난 가을에도 올 봄에도 받아 적었다. "도서관의 진정한 본질은 근본적으로 불변"이라고 말하는 이 고지식한 문인 스토너를 지루한 인생의 대가라고 부르고 싶다. 어둠이 빛 속으로 모여들어 내가 읽던 책에서 흘러나오던 비현실적인 감각을 그의 목소리에 실어 보낸다. 존재의 지루함은 경험의 부족에서 온다는 걸 알려 준 수많은 스토너들에게 존경의 마음을 전하고 싶다.

에드가 드가, 〈무용수들〉, 1900년경, 종이에 오일파스텔, 반스 파운데이션

가까이 들여다보면
더 아름다운 것들

그런 것들이 있다. 들판에 핀 들꽃, 새로 돋아난 연두색 새싹, 단체 사진 속 웃긴 아이 얼굴, 개별적인 사람들 각각의 마음, 대체 무슨 말을 하고 싶은지 모를 정도로 자세한 소설 속 묘사, 점묘법으로 그린 그림⋯. 가까이 들여다보면 더 사랑스럽고 아름다운 것들이다.

모든 것을 글처럼 다루어 본다는 생각을 가지고 있기 때문에, 좋아하는 것들을 아주 자세히 여러 번 들여다보는 일이 습관이자 취미이다. 반복해서 봐야 글로 저장할 가치를 찾을 수 있다. 아주 많은 책을 읽고, 항상 무언가(영화, 드라마, 브이로그)를 보고 있고, 새로운 아이템(생필품, 원두, 빵, 문구, 그릇과 컵, 옷과 신발, 가방)을 끊임없이 사기 때문에 반드시 멈춰서 그것들을 돌아볼 시간을 가져야 한다. 되풀이해서 보고, 좋아한다는 확신이 들면 그 사랑을 지키기 위해 좋은 점을 빠짐없이 기록해 두는 것이다. 글로 쓰지 않으면 다 사라지고야 마니까. 쓰면 쓸수록, 글을 쓰는 일은 정지하고 싶은 순간을 두 번씩 살아 보는 것이라는 생각이 강하게 든다.

그러니 여기에 적어 둔 내가 사랑하는 그림들 이야기는 그 그림을 발견한 순간과 그것을 사랑하게 된 이유를 찾아 헤맨 과정을 담은 것이다. 처음 발견했을 때는 덜 사랑했다. 그런데 그것을 글로 저장하려고 계속 들여다보고, 뒤에 숨겨진 이야기를 찾아보고, 그 속에 담긴 취향의 맛을 음미했더니 세상에 둘도 없는 '최애템'이 되었다. 하루하루 함께하는 시간이 쌓여 갈수록 사랑의 크기가 커져서 큰일인 아이를 향한 애정도 이와 비슷하다. 내 아이라서 더 좋은 점도 있고 부모라서 고쳐 주고 싶은 안 좋은 점도 있지만 그저 아침에 일어나 서로의 눈을 바라보고 웃는 그 순간이 내게는 아름다움의 극치로 느껴진다. 반복되는 일상이 지루한 게 아니라, 그 일상을 꼭 지키고 싶은 것이다. 딸이 고사리 같은 손으로 막 그린 그림을 더 귀엽고 찌릿하고 아련하고 더 길게 보고 싶은 마음이 솟아오른다. 눈은 2개이지만 좋아하는 것을 바라보는 마음은 여러 개라 계속해서 쓸 수 있다. 이렇게 좋아하는 것이 많아서 작가가 되었나 보다.

나는 내가 좋아하는 것을 좋아하고, 당신은 당신이 좋아하는 것을 좋아하며, 예술은 우리가 좋아하는 것을 좋아하는 일이 몇 번이고 허용될 뿐 아니라 핵심 기술이 되는 장소다. 당신은 당신이 좋아하는 것을 얼마나 강하게 좋아할 수 있는가? 그 모든 것이 당신의 근본적 선호의 어떤 자취와 확실하게 융합되도록 얼마나 오래 작업할 용의가 있는가?

선택하고, 또 선택하는 것.

그게 우리가 가진 전부다.

— 조지 손더스, 『작가는 어떻게 읽는가』(545~546쪽), 정영목 옮김, 어크로스, 2023

'내가 좋아하는 것을 얼마나 강하게 좋아할 수 있는가'라고 묻는 소설가에게 이렇게 답해 주고 싶다. 선택하고, 또 선택해서 강력하게 좋아하는 것들의 리스트가 산더미처럼 쌓여서 이제는 좀 덜어 내고 싶다고…. 취향과 재미가 융합할 수 있도록 끝까지 사랑할 수 있는 것들만 남기고 싶다고….

이 책에 담은 그림들을 하나의 캔버스에 응축시킨 것 같은 조르주 쇠라(Georges Pierre Seurat, 1859~1891)의 〈아침 산책〉을 바라본다. 일상에 흐트러짐이 없고, 말수도 적었으며 항상 중절모를 쓰고 잘 다린 양복을 입고 다닌 쇠라는 예술가라기보다 과학자 같은 사람이었다고 한다. "어떤 사람들은 내 그림에서 시를 떠올린다고 하지만, 나는 과학적인 면만 본다"는 말을 남기기도 했다. 색점을 색의 분할과 보색대비를 생각하면서 하나씩 찍어서 완성한 그림. 멀리서 보면 피사체의 형태가 보이지만 가까이 다가가 특정 부분을 자세히 바라보면 그저 다양한 색점들이 점점이 보인다. 잔잔한 물도, 푸르른 잔디밭도, 모자를 쓴 여인의 초상도 철저히 계산되어 찍힌 점들에 의해 아련하게 빛난다. 물 건너편에 빨간 지붕의 집도 보인다. 확대해서 보았더니 하나도 같은 점이 없었다. 위대한 일은 작은 순간이 모여 이루어진다는 걸 온몸으로 증명해 보였던 쇠라. 그는 디테일과 마무리가 창작의 전부라고 믿는 나를 지속적으로 일할 수 있게 도와주는 최후의 미술관 동료이다. 쇠라가 남긴 작품이 많지 않다는 점이 항상 조금씩 나를 슬프게 하지만, 한 작품 한 작품 더 길고 깊게 감

조르주 쇠라, 〈아침 산책〉, 1885년, 목판에 유채, 내셔널 갤러리

상하면 감동은 무한대가 될 것이다. 이제는 많은 책을 읽는 것보다 좋아하는 책을 여러 번 읽는 게 더 가치 있게 느껴진다.

누구나 어떤 풍경을 보지만 아무나 그 풍경을 새로운 방식으로 보진 않는다. 새로운 방식으로 세상을 보고 싶을 때마다 미련할 정도로 우직하게 살아가는(살다 간) 화가들에게 기대었다. 그게 내 예술 감상법의 전부이다.

이 모든 위대한 화가들의 그림보다 나를 더 쓰고 싶게 만드는 그림이 있었으니, 그건 바로 다섯 살 딸이 크레팡(색연필+물감+파스텔)으로 그려준 〈엄마와 나〉이다. 여름이는 사람이라는 형체를 그리기 시작하면서부터 색깔도 구별해서 쓸 줄 아는 꼬마 화가가 되었다. 그가 가장 사랑하는 색은 파란색이고, 어린이집에서 그려오는 모든 그림의 절반은 파란색으로 채워져 있다. 사람 얼굴도 파란색으로 그릴 줄 아는 마티스적 화풍을 지켜 주고 싶다.

애정 어린 눈길로 바라보면 평범한 것도 영원히 박제하고 싶은 아름다움으로 다가온다. 우리들은 무의미하고 작고 사소한 말과 그림들을 주고받으며 스토리라는 예술품을 만들어간다. 한동안 코로나 시대를 건너느라 미술관에 자주 가지 못해서 아쉬웠지만, 이렇게 값을 매길 수 없는 나만의 예술 작품을 가까운 곳에서 바라볼 수 있어서 내 영혼은 한층 더 두툼하고 리얼해졌다. 더불어 평범한 여러분의 하루도 색색이 선명해지길, 이리저리 굴리면서 바라본 그림들을 다시 되짚어 보면서 느긋하게 기대한다.

<div align="right">2023년 사라진 코로나 새로운 여름 속에서</div>

<div align="center">조안나</div>

여름이가 그린 〈엄마와 나〉

2023. 4. 22. summer

나의 다정한 그림들

보통의 일상을 예술로 만드는 방법

초판 인쇄일 2023년 8월 31일
초판 발행일 2023년 9월 15일

지 은 이 조안나

발 행 인 이상만
발 행 처 마로니에북스
책 임 편 집 김영은

등 록 2003년 4월 14일 제 2003 - 71호
주 소 (03086) 서울특별시 종로구 동숭길 113
대 표 02 - 741 - 9191
편 집 부 02 - 744 - 9191
팩 스 02 - 3673 - 0260
홈 페 이 지 www.maroniebooks.com

ISBN 978-89-6053-650-0(03600)